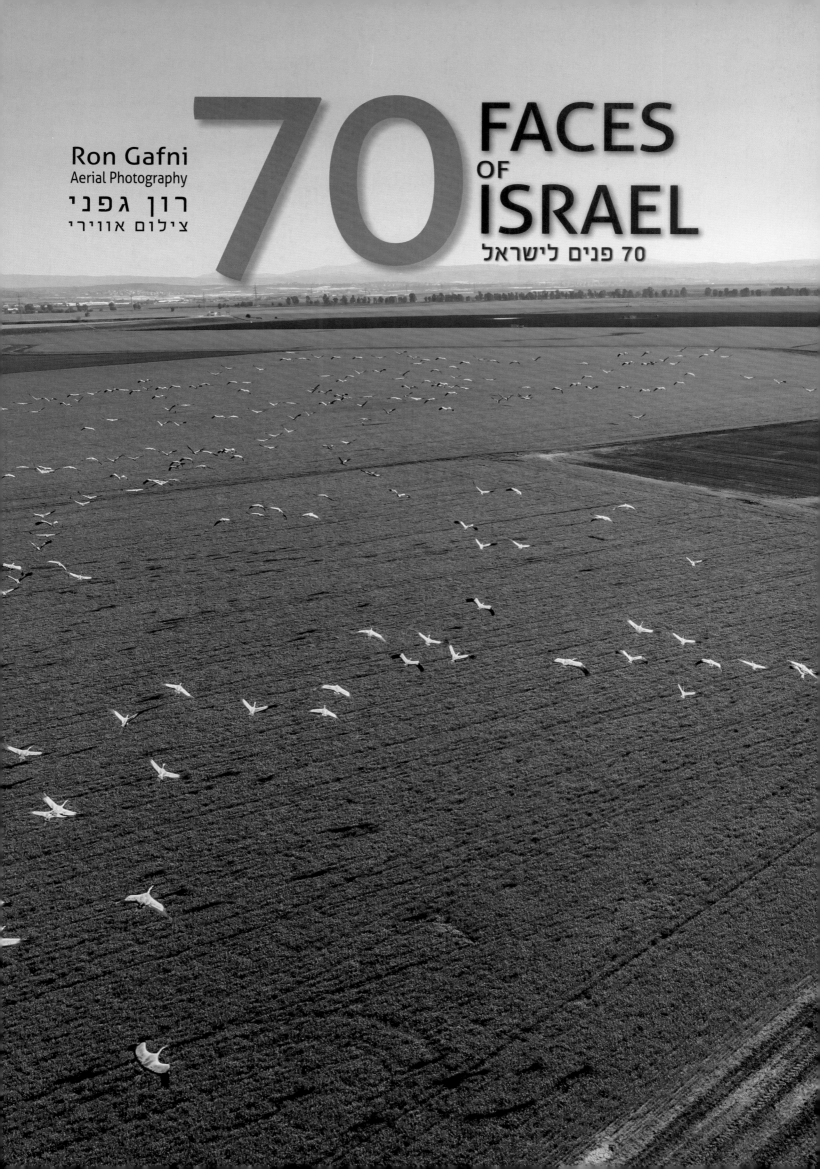

70 FACES OF ISRAEL

Ron Gafni
Aerial Photography

רון גפני
צילום אווירי

70 פנים לישראל

Ron Gafni | Aerial Photography רון גפני | צילום אווירי

70 FACES OF ISRAEL
70 פנים לישראל

Special contributors:

Rubi Halberthal, Naaman Tam, Viki Heltai, Yuval Caspi, Eran Remez, Reuven Gafni.

Thanks to:

Tal Shtiglitz, Omer Lerer, Aviv Kadshai, Rami Bar (RIP), Silviu Welt, Nir Clumeck, Avi Ben David, Benny Avni, Adi Ernest, Moshe (Shiko) Keidar, Yoseph Rosner, Avner Yasur, Jochanan Wiezel, Erez Kaneti, Ofer Yozem, Amit Heiman, David (GinGi) Shaft, Erez Halivni, Erez Kaneti, Erez Yiflach, Miki Vislovich, David Eizenberg, Yoram Abtabi, Ariel Arieli, Atzmon Ghilai, Yonatan Shprung, Michael Golan, Shimon Aziz and my airborne colleagues, Kathy Barrett, friends & family, Hot air balloons: www.Rize.co.il, Ramon airport: Assaf Zvuluni, Amir Rom, ArtinClay studio, Reuven & Dorit (RIP) Gafni, SkyPics team, Oleg Shaulov & fam., Orit Lavi & fam.

Graphic Design: Liat Perry
Consulting: Reuven Gafni
English Narratives: Rechavia Berman
Editing & Production: SkyPics.co.il

תודות מיוחדות:

רובי הלברטל, נעמן תם, ויקי הלטאי, יובל כספי, ערן רמז, ראובן גפני

תודות:

טל שטיגליץ, עומר לרר, אביב קדשai, רמי בר (ז"ל), סילביו וולט, ניר קלומק, אבי בן דויד, בני אבני, עדי ארנסט, משה (שיקו) קידר, יוסי רוזנר, אבנר יסעור, יוחנן ויזל, עופר יוזם, עמית היימן, דוד (ג'ינג'י) שפט, ארז הליבני, ארז קנטי, ארז יפלח, מיקי וסילוביץ', דויד איזנברג, יורם אבטבי, אריאל אריאלי, עצמון גילאי, יונתן שפרונג, מיקי גולן, שמעון עזיז, קטי בארט, וחבריי לטיסות, חברים ומשפחה, עמיר רום, דורית (ז"ל) וראובן גפני, צוות סקאייפיקס - מתנות עם מעוף, אולג שאולוב ומשפ', אורית לביא ומשפ', כדורים פורחים: www.Rize.co.il, נמ"ת רמון: אסף זבולוני

עיצוב גראפי: ליאת פרי
ייעוץ: ראובן גפני
טקסטים ותרגום לאנגלית: רחביה ברמן
הפקה: SkyPics.co.il - רון גפני

+972-(0)9-865-0068
info@SkyPics.co.il
www.SkyPics.co.il

ISBN: 978-965-7670-01-9

1st Edition מהדורה מס. 1
Made in Israel מיוצר בישראל

◁ Previous page: Migrating cranes in the Valley of Jezreel.
עגורים נודדים בעמק יזרעאל.

Even if scuba-diving isn't for you, you can still enjoy Eilat's stunning marine life variety via the underwater observatory.

גם מי שצלילה אינה מתאימה להם יכולים ליהנות מהעושר שצופנת אילת מתחת לגלי הים האדום, בזכות המצפה התת-ימי.

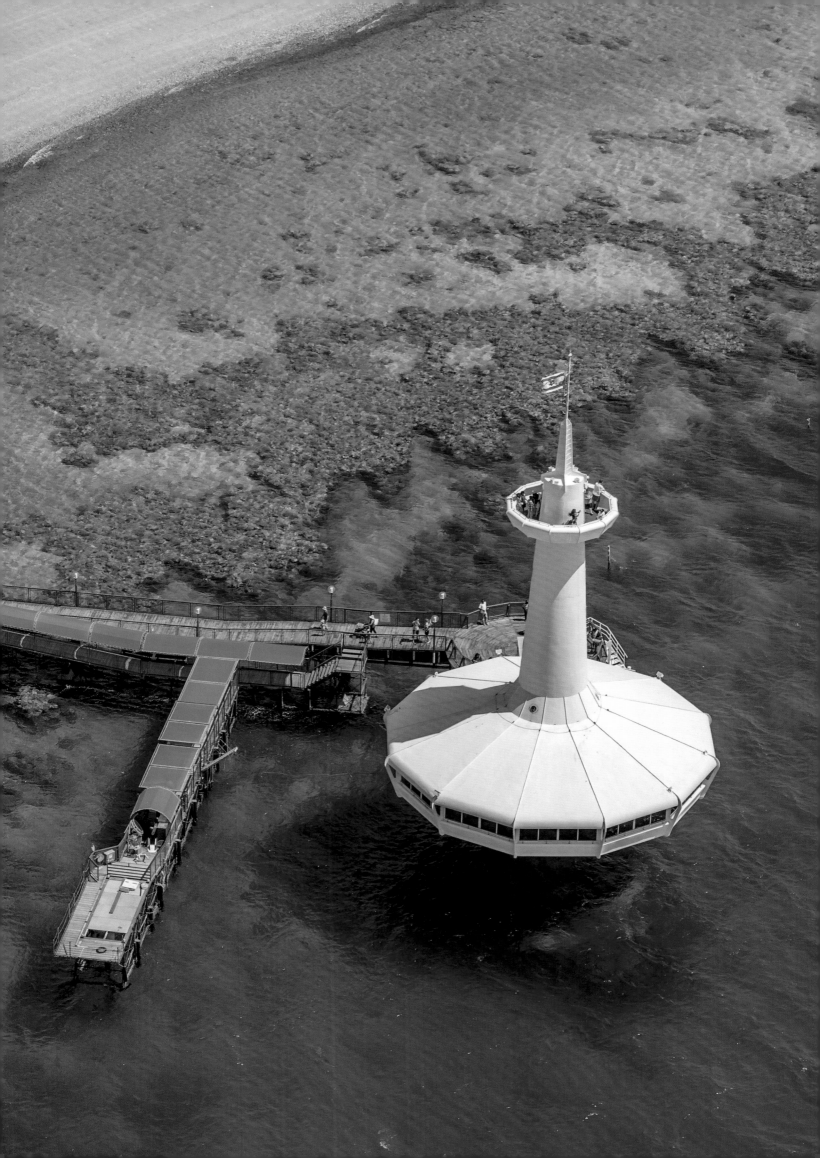

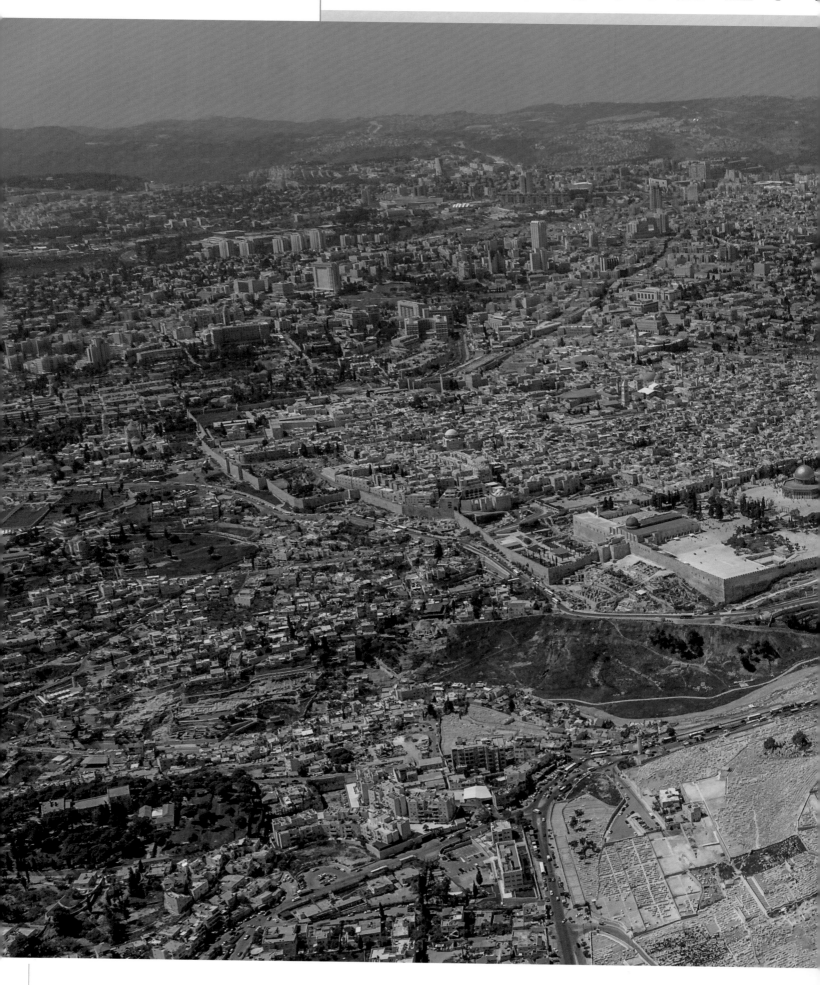

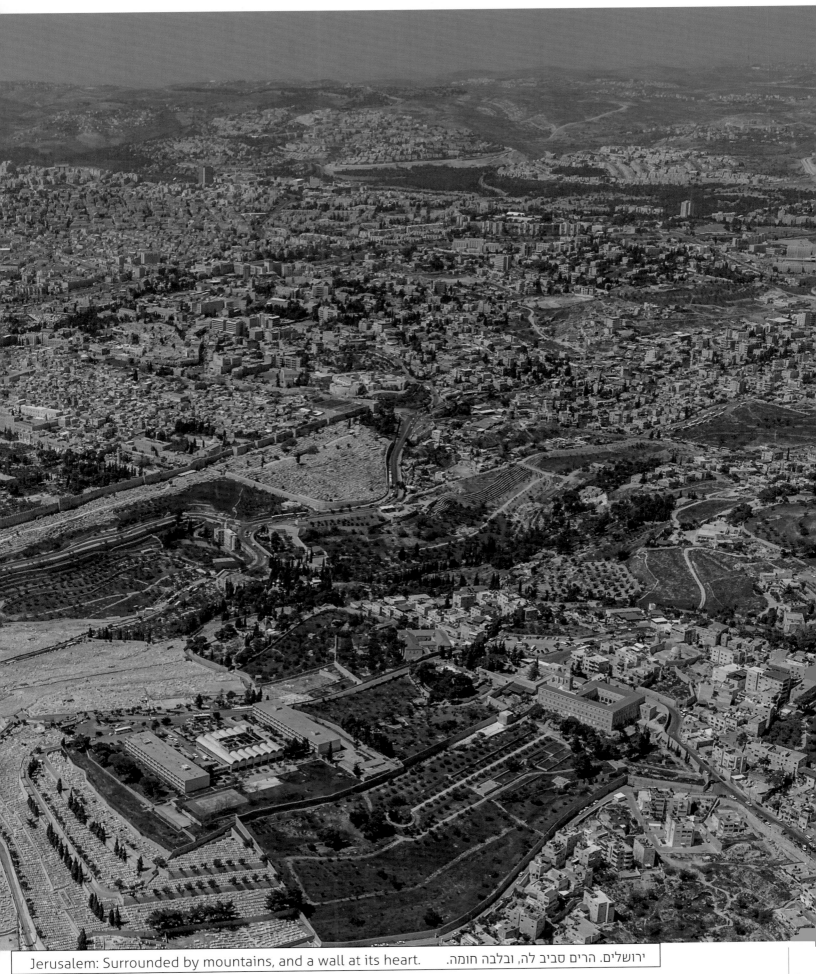

Jerusalem: Surrounded by mountains, and a wall at its heart. ירושלים. הרים סביב לה, ובלבה חומה.

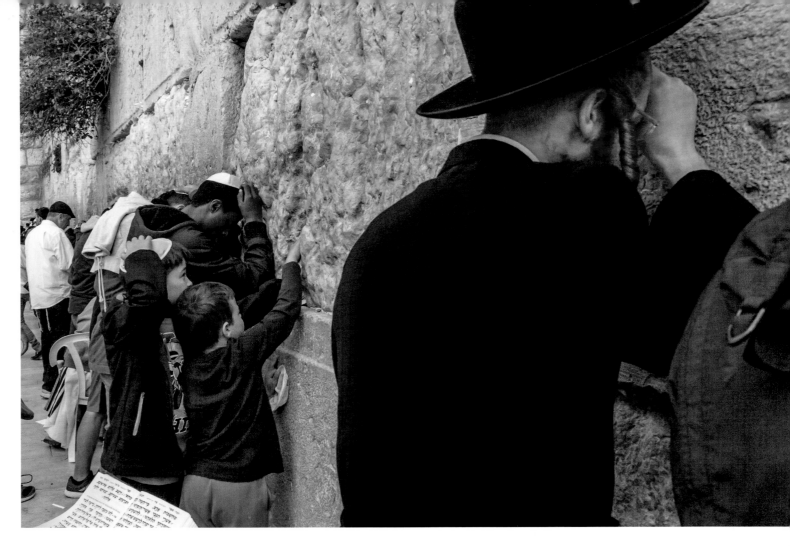

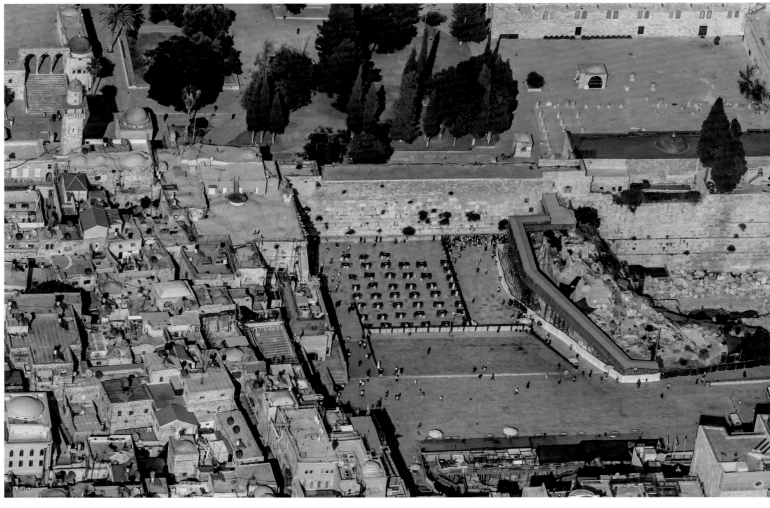

The Western Wall, a retaining wall supporting the expansion of the mountain by Herod, is the sole remnant of this immense engineering project, which was destroyed by the Romans in 70 CE.

הכותל המערבי, קיר-תמך של הרחבת ההר בידי הורדוס, הוא השריד היחיד למיזם ההנדסי העצום, שנהרס בידי הרומאים בשנת 70 לספירה.

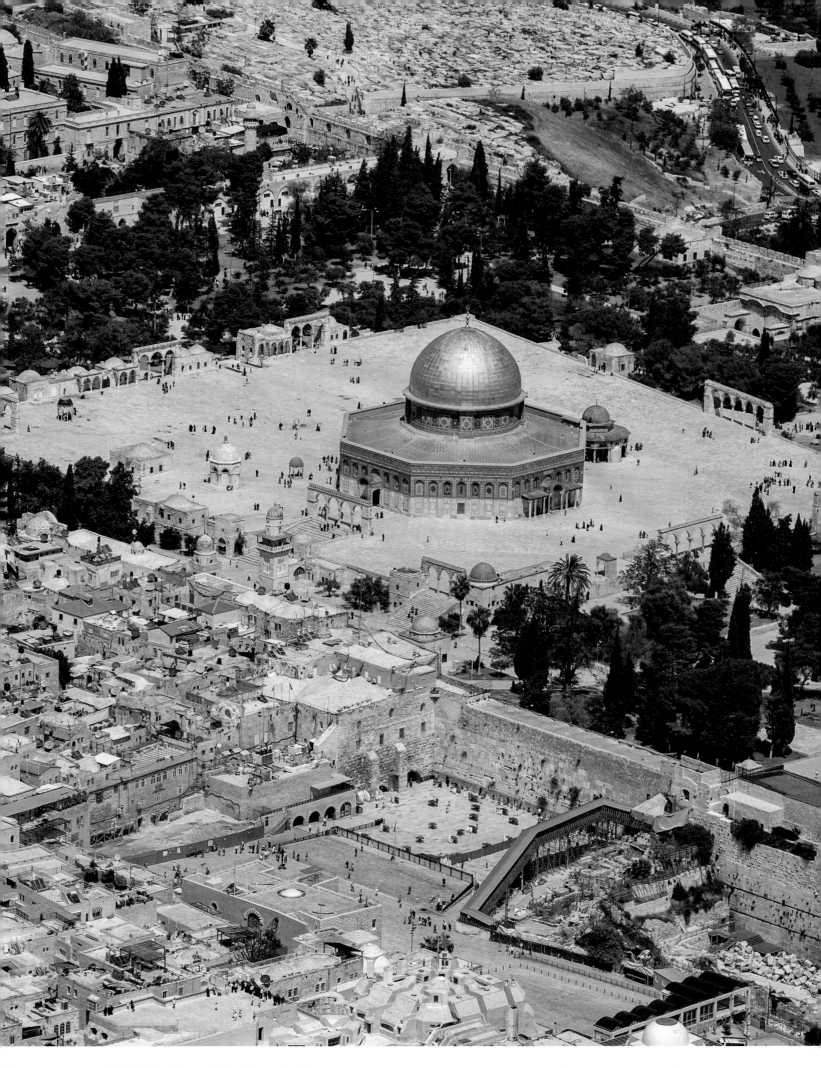

Between 19-10 BCE, King Herod the Great built a magnificent new temple for his Jewish subjects, and to do so he artificially expanded the Temple Mount.

בין השנים 19-10 לפני הספירה בנה המלך הורדוס מקדש חדש ומפואר לנתיניו היהודים, במסגרתו הרחיב את שטח הר הבית.

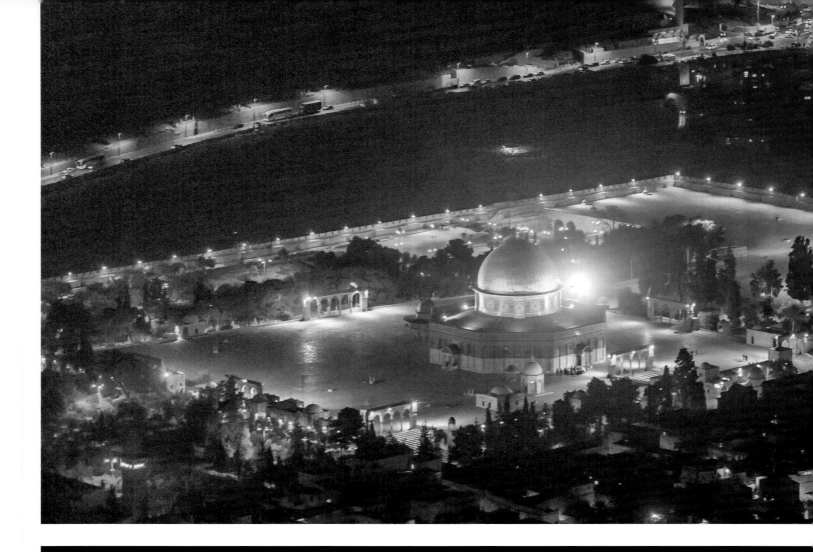

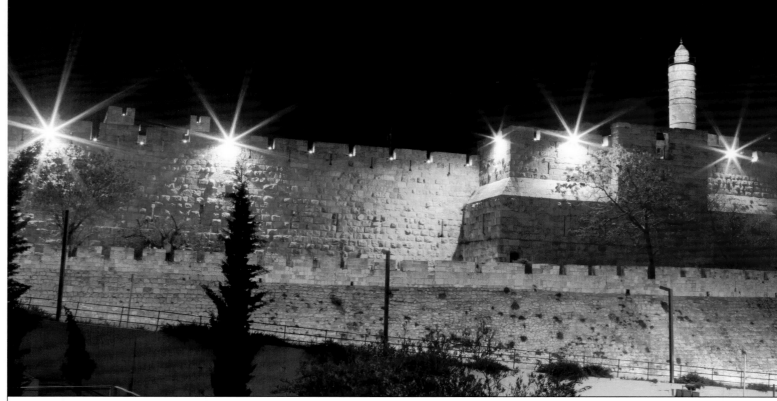

| | The Eternal City, shining like a diamond in the night. | עיר הנצח זוהרת כיהלום בלילה. | |
| | The Tower of David, originally built by King Herod and expanded over the years. | מגדל דוד, אשר נבנה במקור בידי הורדוס והורחב במשך השנים. | |

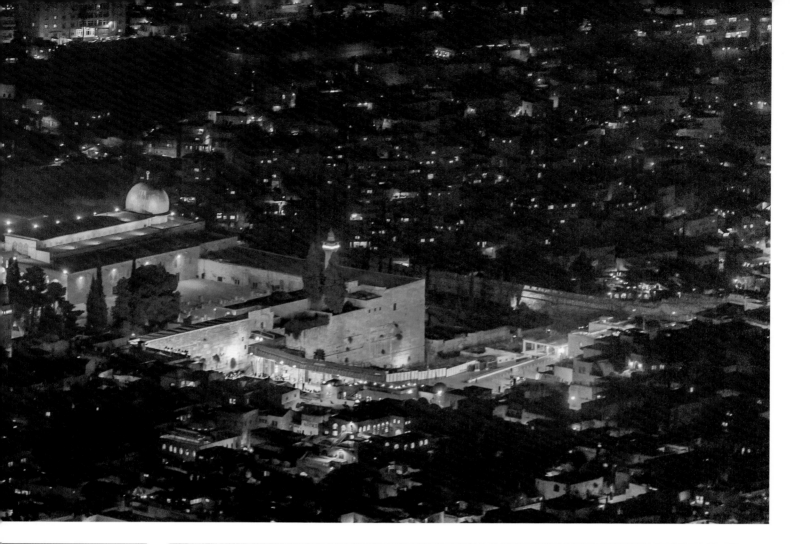

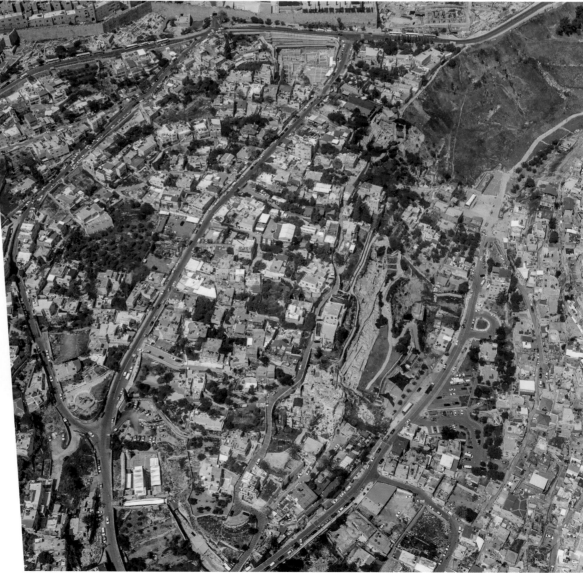

The City of David,
the archaeological site
of the Biblical capital,
stretching south-west from
the current walls.

עיר דוד, האתר הארכיאולוגי
של הבירה המקראית, משתרע
מן החומות לכיוון דרום-מזרח.

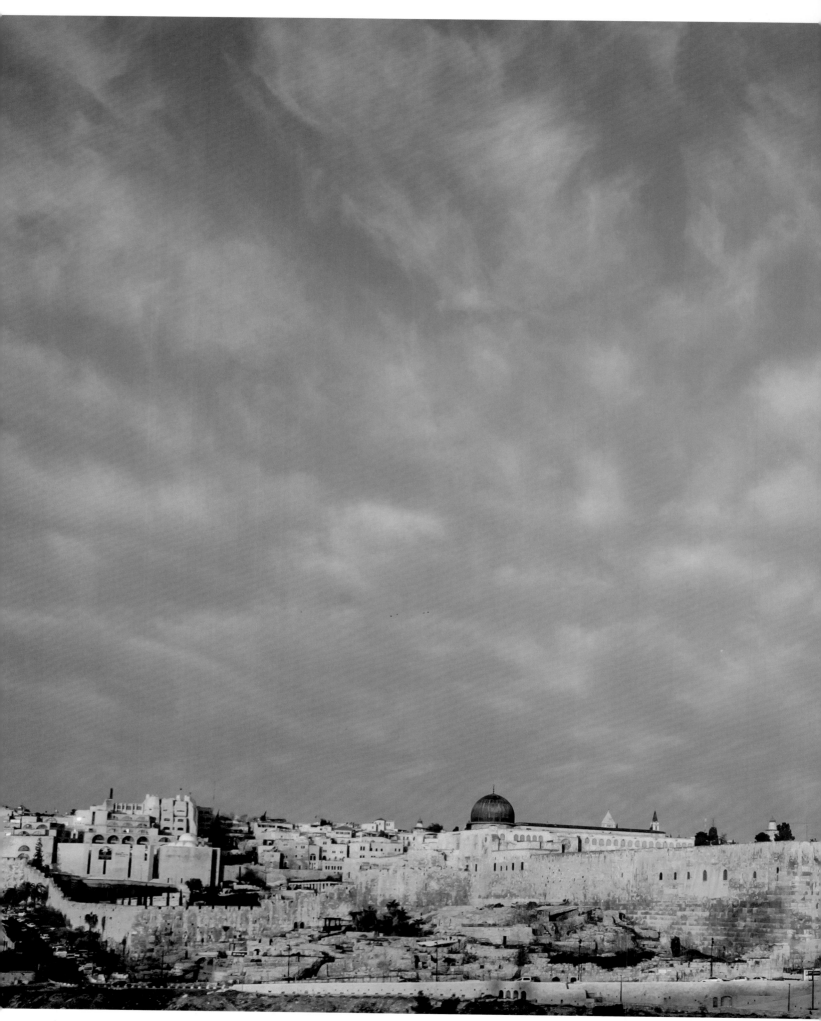

A panoramic view of the Old City walls, the origin of aspiring and dreams for 3000 years.

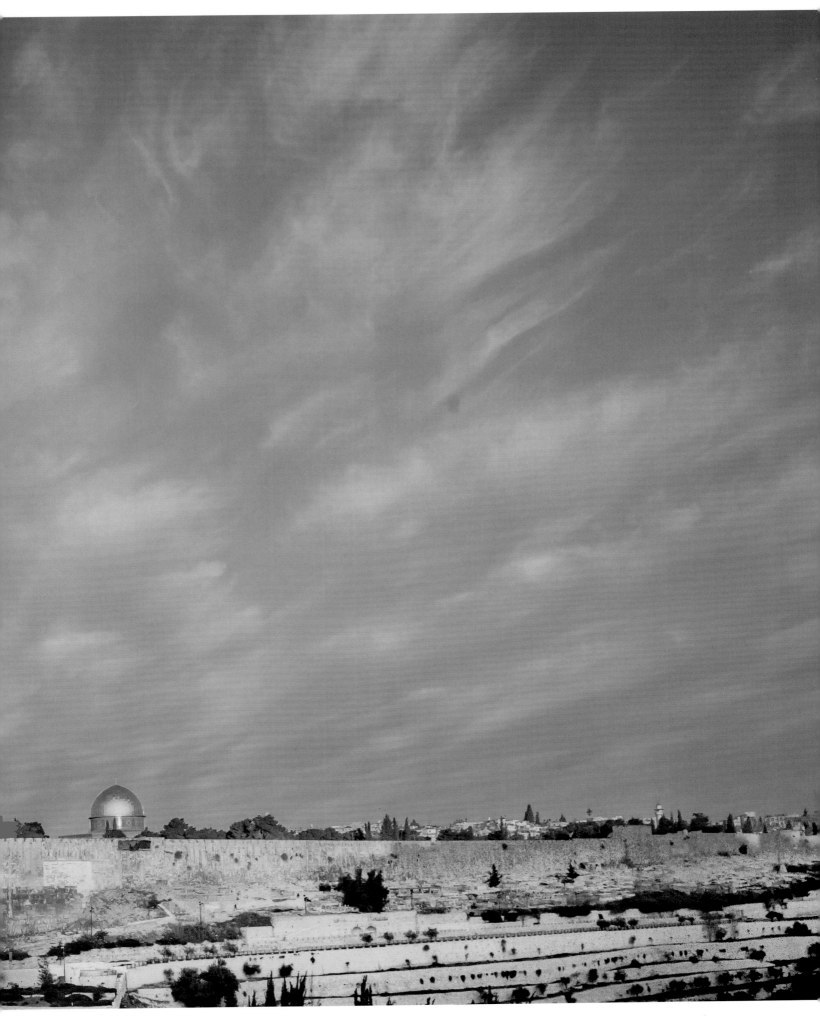

מבט פנורמי על חומות העיר העתיקה, מושא לערגה וחלומות במשך 3,000 שנה.

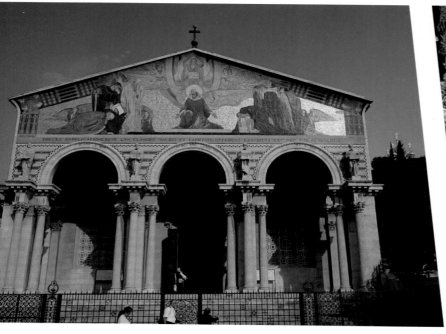

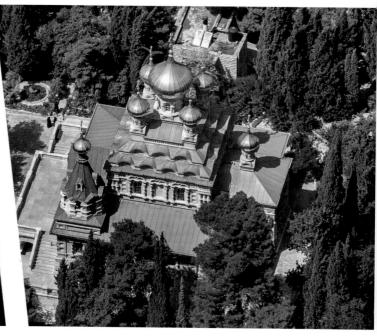

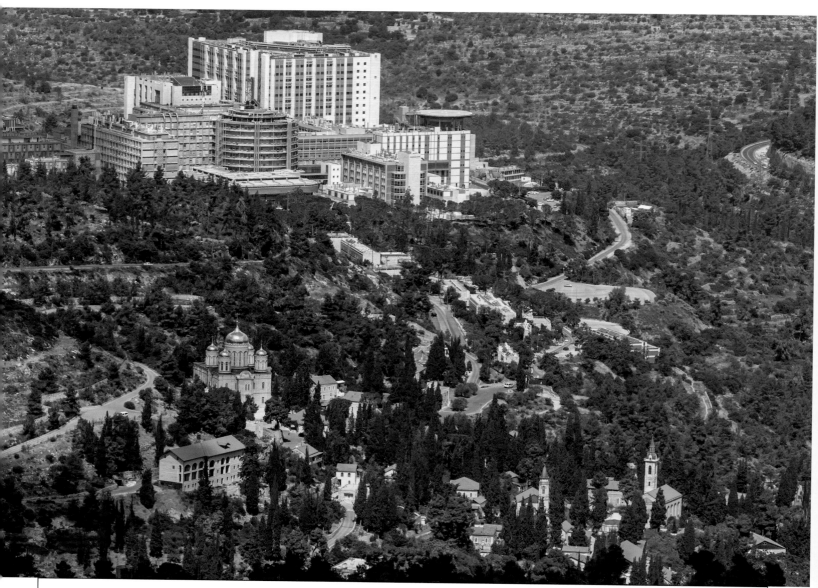

Jerusalem is sacred to all three monotheistic faiths.

ירושלים, העיר הקדושה לשלוש הדתות המונותאיסטיות.

△ Right: The Russian Orthodox Church of Mariah Magdalene, at the foot of Mt. Olives.

▽ left: The Church of Gethsemane at the foot of Mt. Olives.

The Ein Karem neighborhood with the Church of the Visitation at its heart; The Gorny (Moskovya) Church, The Church of John the Baptist, and above them the Hadassa Ein Karem hospital.

△ מימין: הכנסיה הרוסית אורתודוקסית מריה מגדלנה למרגלות הר הזיתים.

▽ משמאל: כנסיית גת שמנים שלמרגלות הר הזיתים.

שכונת עין כרם ובתוכה כנסית הביקור: מנזר גורני ("מוסקובייה"), כנסית יוחנן המטביל ומעליהן ביה"ח הדסה עין כרם.

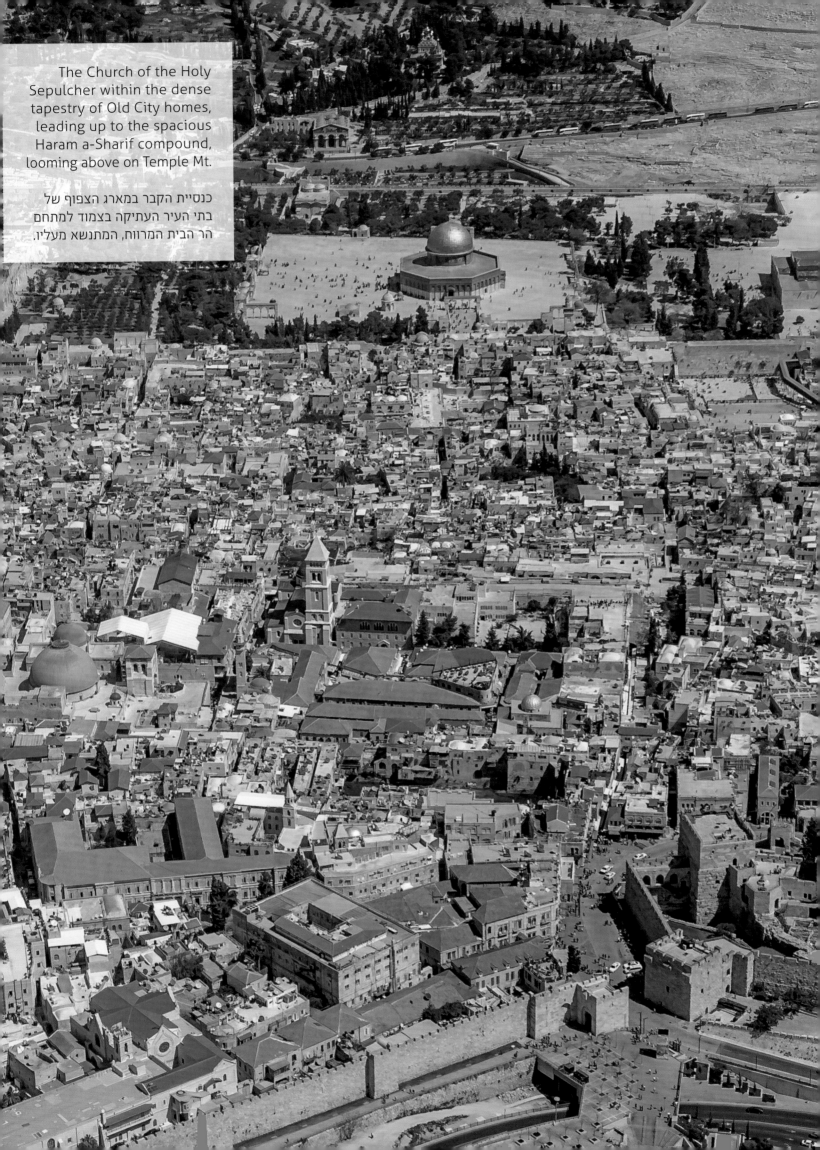

The Church of the Holy Sepulcher within the dense tapestry of Old City homes, leading up to the spacious Haram a-Sharif compound, looming above on Temple Mt.

כנסיית הקבר במארג הצפוף של בתי העיר העתיקה בצמוד למתחם הר הבית המרווח, המתנשא מעליו.

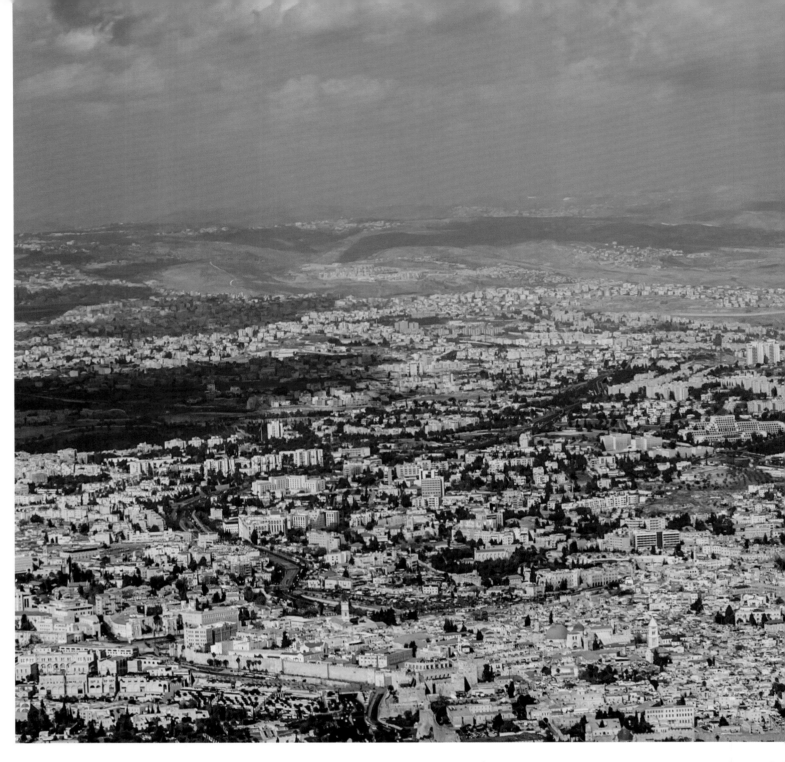

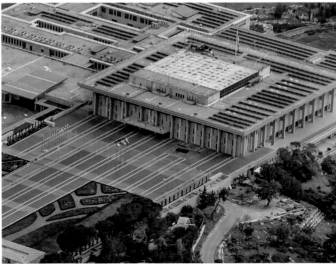

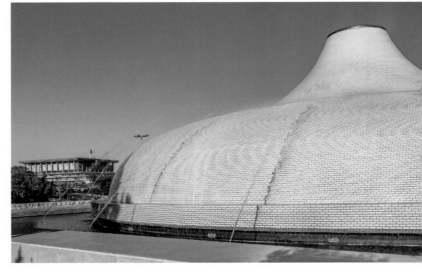

△ A panoramic view of modern Jerusalem.

▽ Israel's centers of government, the Knesset (left), and the Supreme Court (right);

▷ Israel's cultural heart, the Hall of the Book at the Israel Museum, which houses the Dead Sea Scrolls (including the oldest extant copies of many Bible books) and a host of other historic manuscripts.

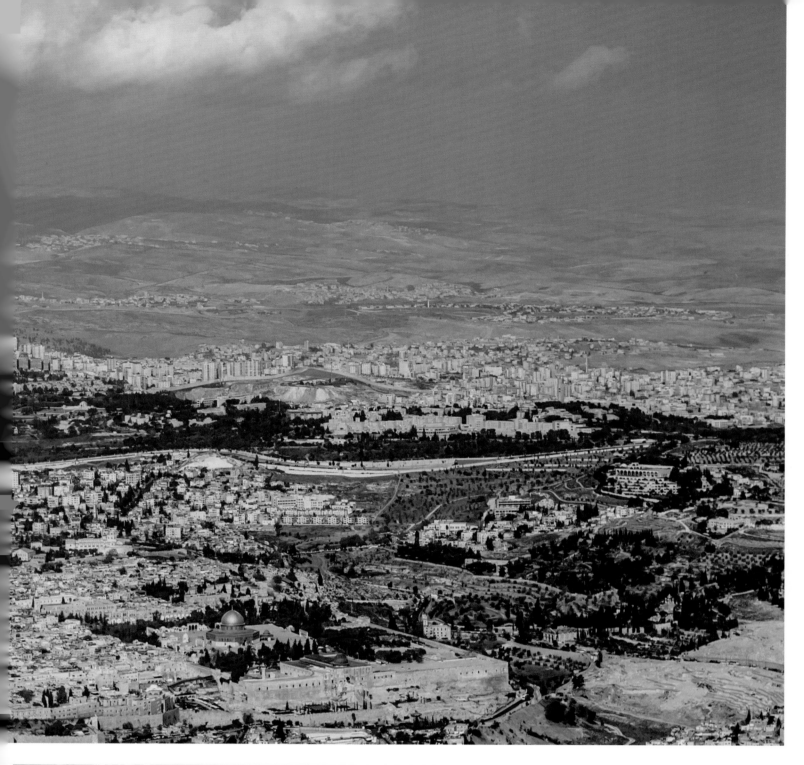

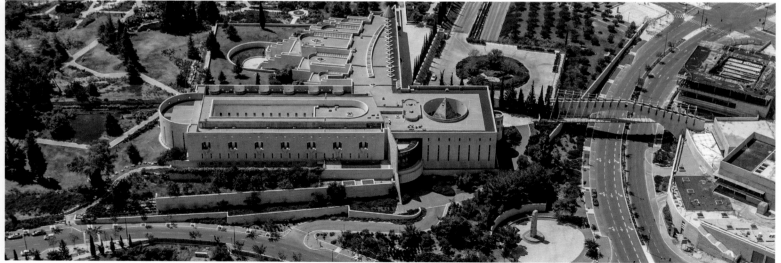

△ מבט פנורמי על ירושלים.

▽ מוקדי השלטון של ישראל, הכנסת (מצד שמאל) וביהמ"ש העליון (מימין);

◁ המרכז התרבותי, היכל הספר במוזיאון ישראל, המציג את מגילות ים המלח (ובהם עותקי ספרי התנ"ך העתיקים ביותר ששרדו) ושלל כתבי יד נדירים והיסטוריים אחרים.

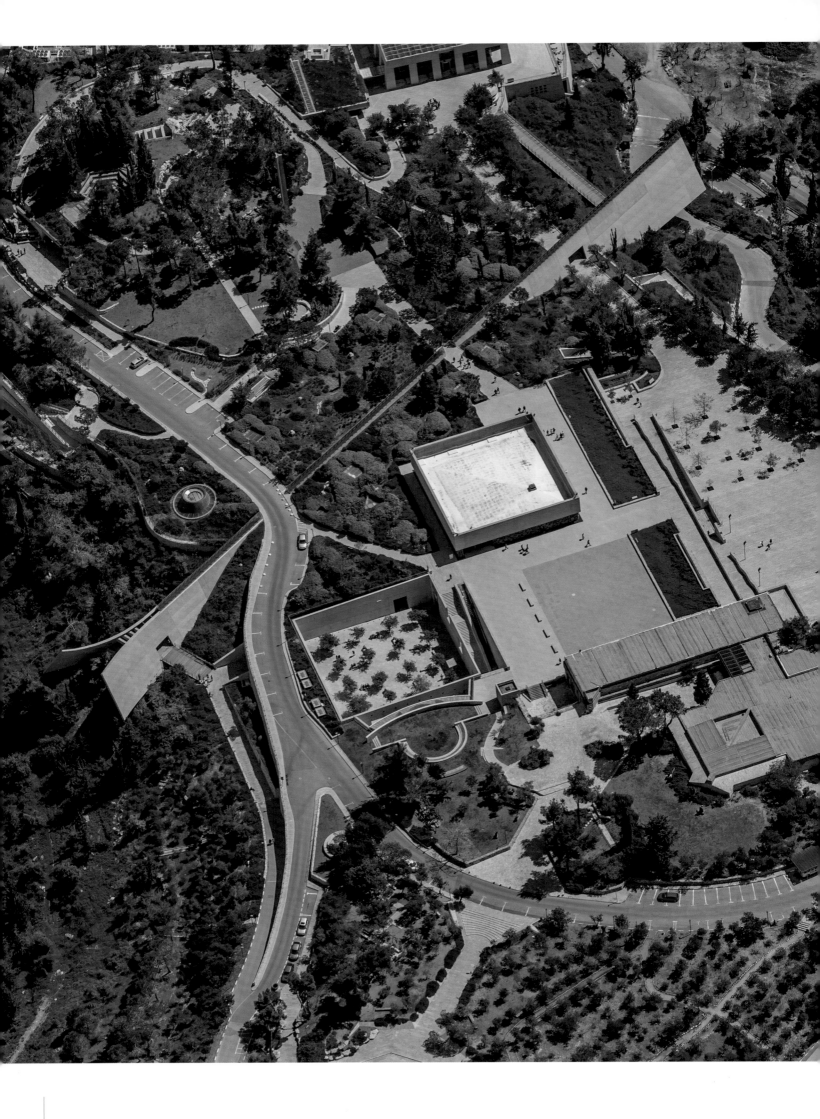

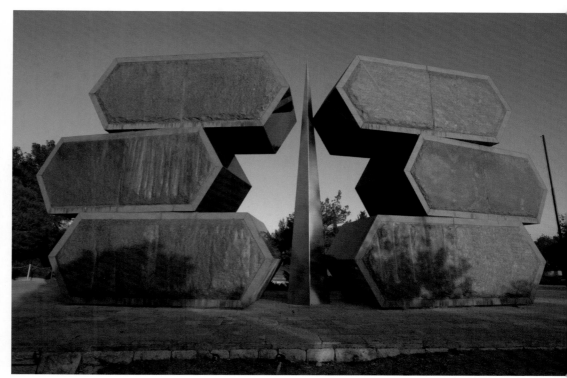

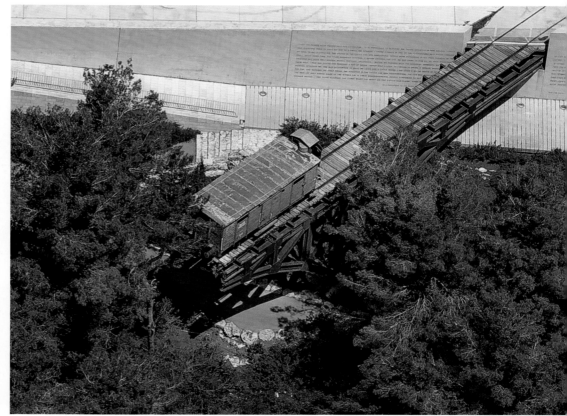

A cattle car in which Jews were carried to the extermination camps.

The Jewish Fighters and Partisans monument, commemorating the courage of those who fought against the Nazi terror.

קרון בקר בו הובלו יהודים למחנות ההשמדה.

אנדרטת הלוחמים והפרטיזנים היהודים ביד ושם, המנציחה את גבורתם.

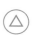

The Motza neighborhood of Jerusalem and the new and improved road from the coast to the capital.

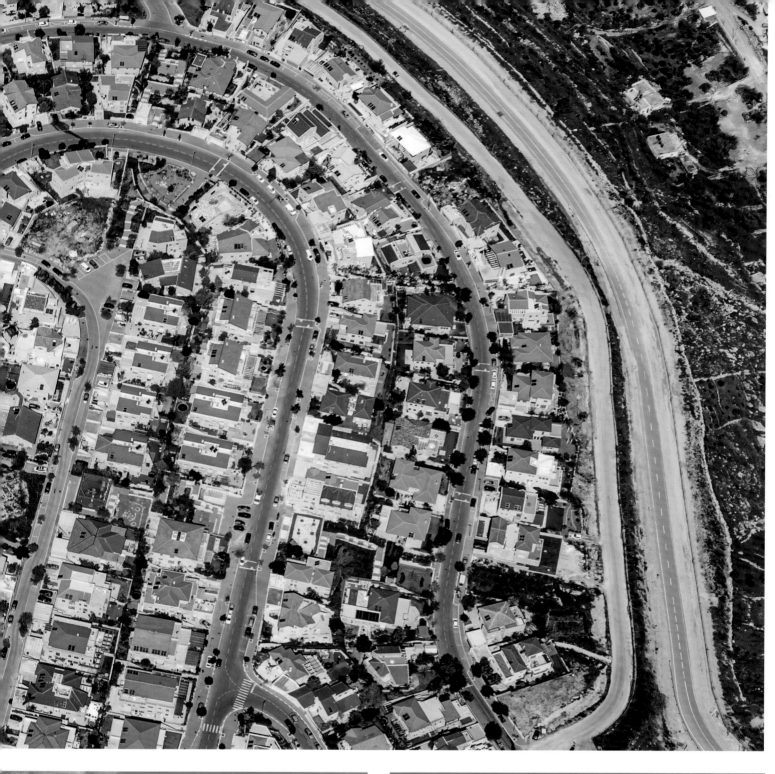

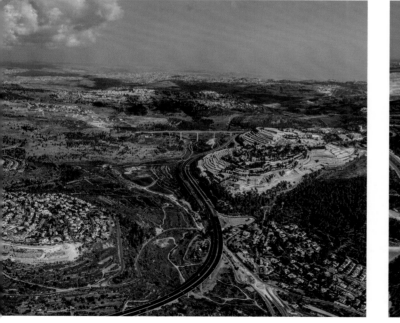

שכונת מוצא, גשר מוצא החדש והכביש המחודש והמשופר מן השפלה לבירה.

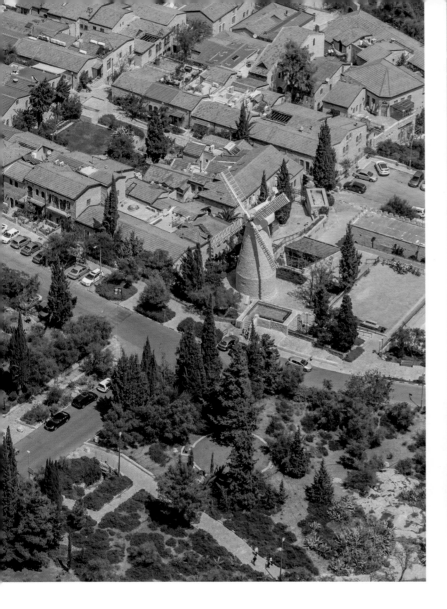

Mishkenot Shaananim and Yemin Moshe,
with its iconic windmill, were the first
two Jewish neighborhoods outside
Jerusalem's walls.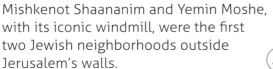

משכנות שאננים וימין משה, עם טחנת הקמח
האייקונית, היו שתי השכונות היהודיות הראשונות
מחוץ לחומות.

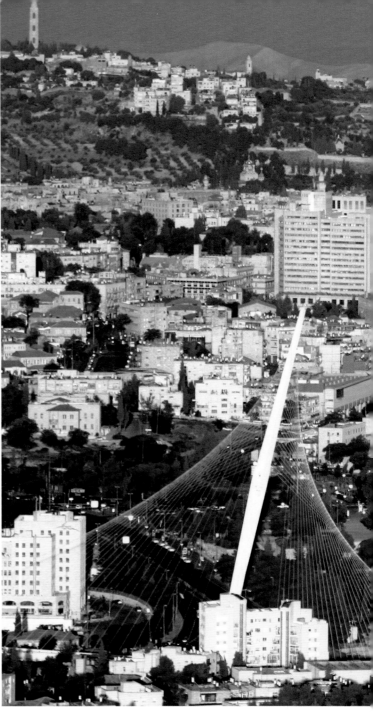

Jerusalem, as seen from the west with the
Chords Bridge.

Sha'ar HaGai ("Bab El-Wad"), the doorway to
Jerusalem, with the restored armored vehicles from
the battle to open the road to the capital in 1948.

Ammunition Hill, commemorating a legendary
Six-Day War battle.

ירושלים מכיוון מערב עם גשר המיתרים בכניסה לעיר.

הכניסה לירושלים, שער הגיא, עם המשורריינים
המנציחים את הפריצה לבירה ב-1948.

גבעת התחמושת, אתר ההנצחה לקרב המיתולוגי
ממלחמת ששת הימים.

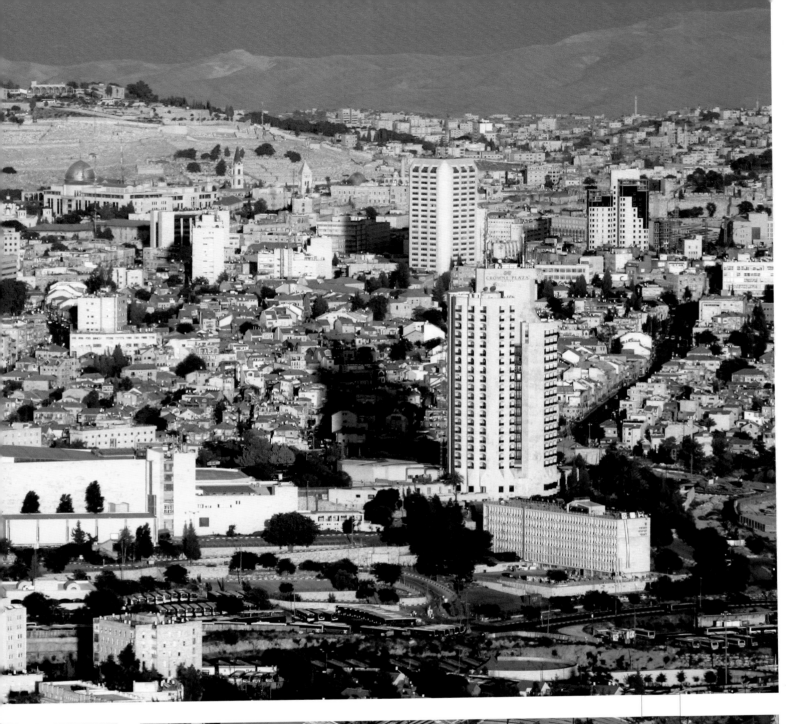

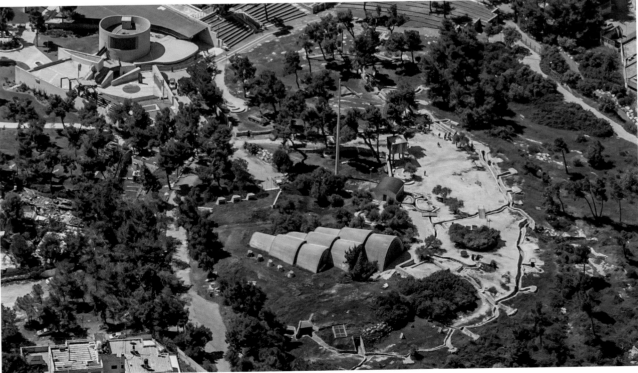

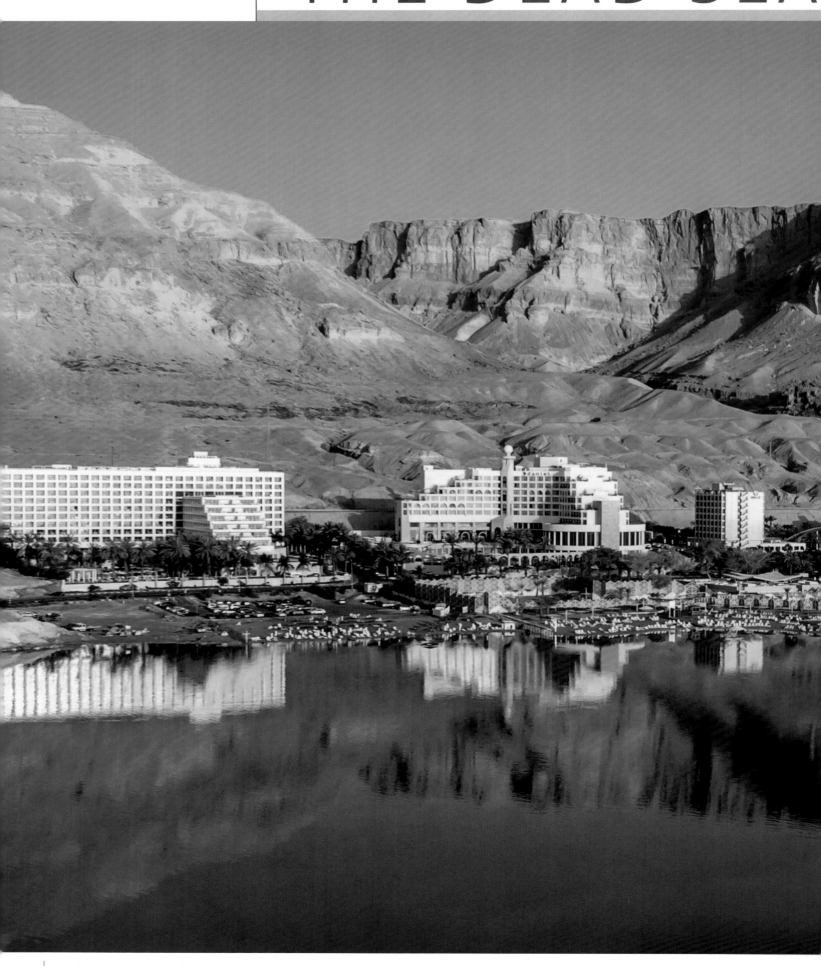

The dry climate and medicinal minerals turn the Dead Sea into a popular tourism site among Israelis and around the world

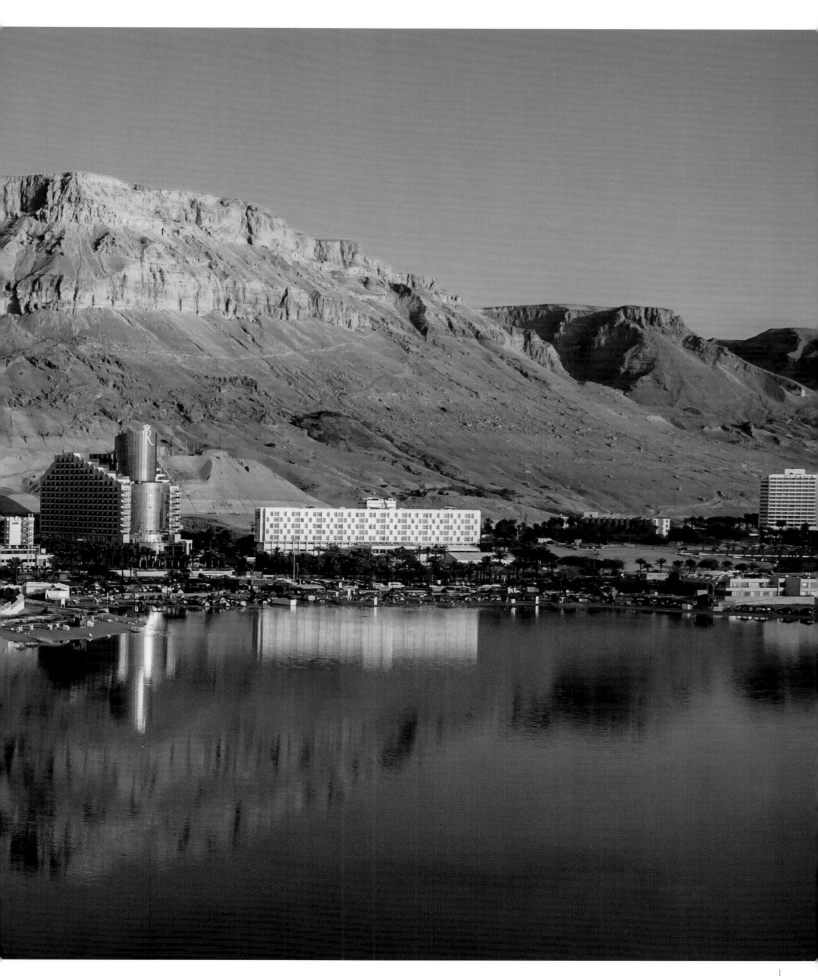

האקלים היבש והמינרלים הרפואיים הופכים את ים המלח לאתר תיירות מבוקש בארץ ובעולם.

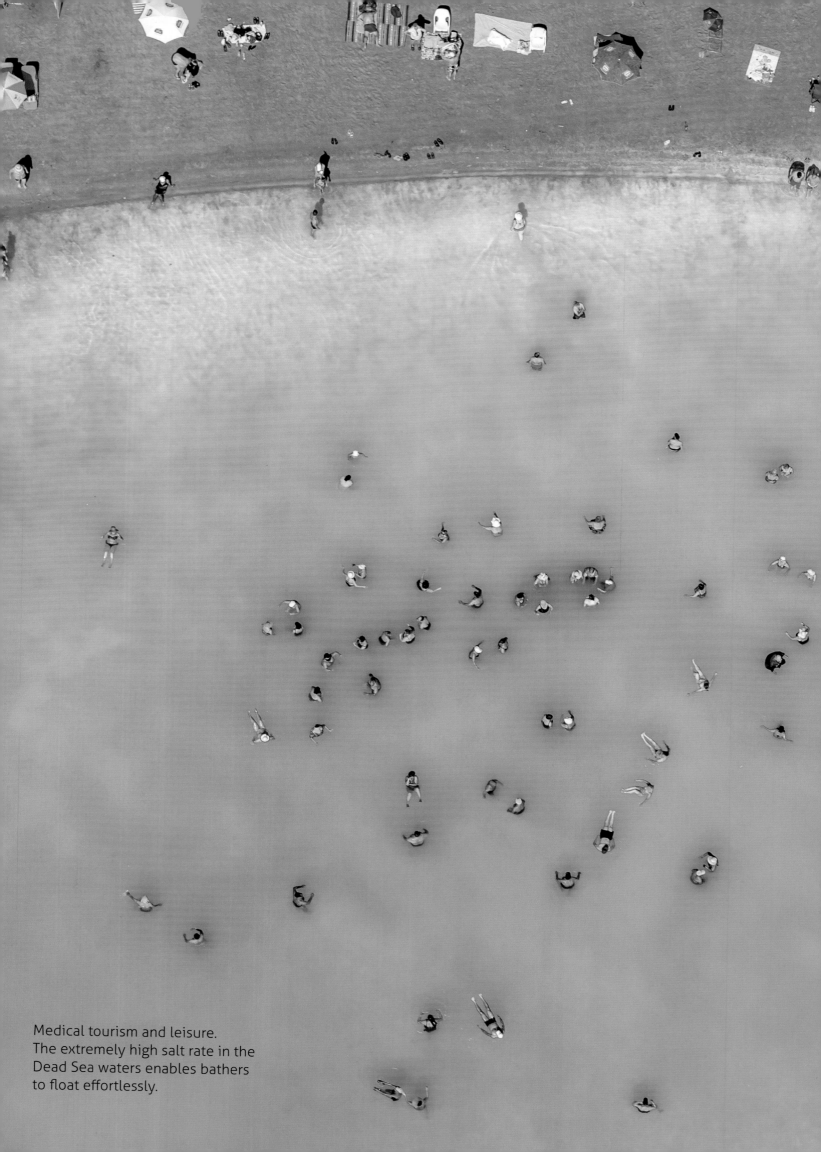

Medical tourism and leisure.
The extremely high salt rate in the
Dead Sea waters enables bathers
to float effortlessly.

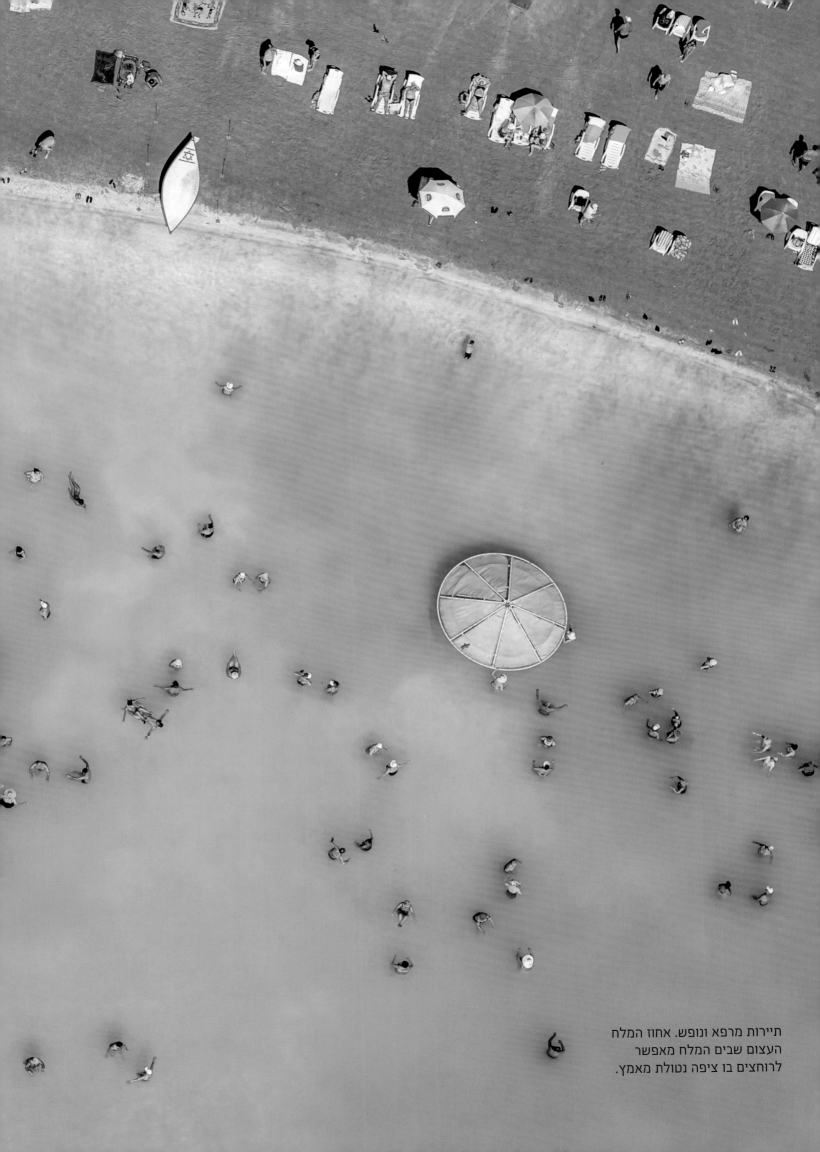

תיירות מרפא ונופש. אחוז המלח
העצום שבים המלח מאפשר
לרוחצים בו ציפה נטולת מאמץ.

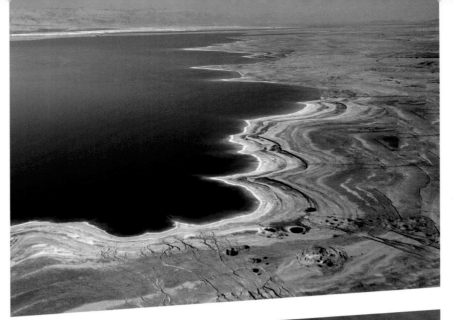

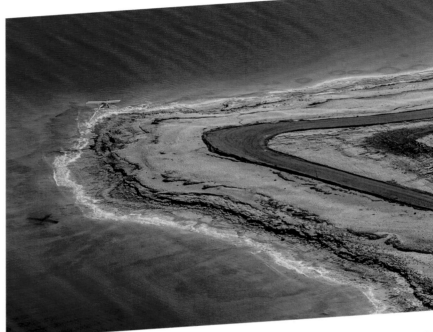

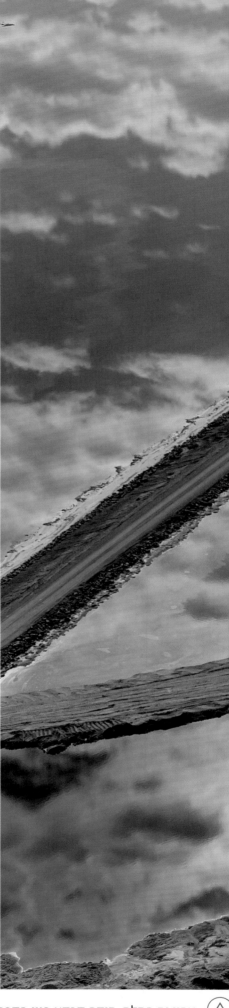

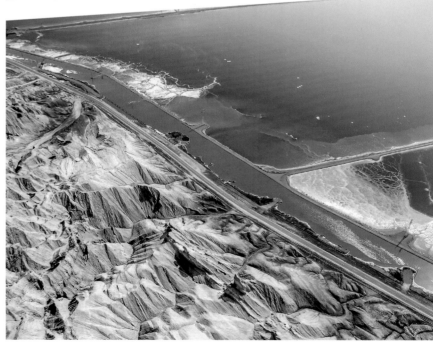

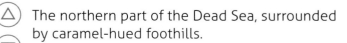 The northern part of the Dead Sea, surrounded by caramel-hued foothills.

The Dead Sea's salt adorns the shores like lace.

The evaporation pools at Dead Sea industries.

צפון ים המלח, מוקף קרקע בגון הקרמל.

המלח של ים המוות מקשט את שולי החוף כעיטור תחרה.

בריכות האידוי של מפעלי ים המלח.

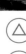

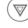

26

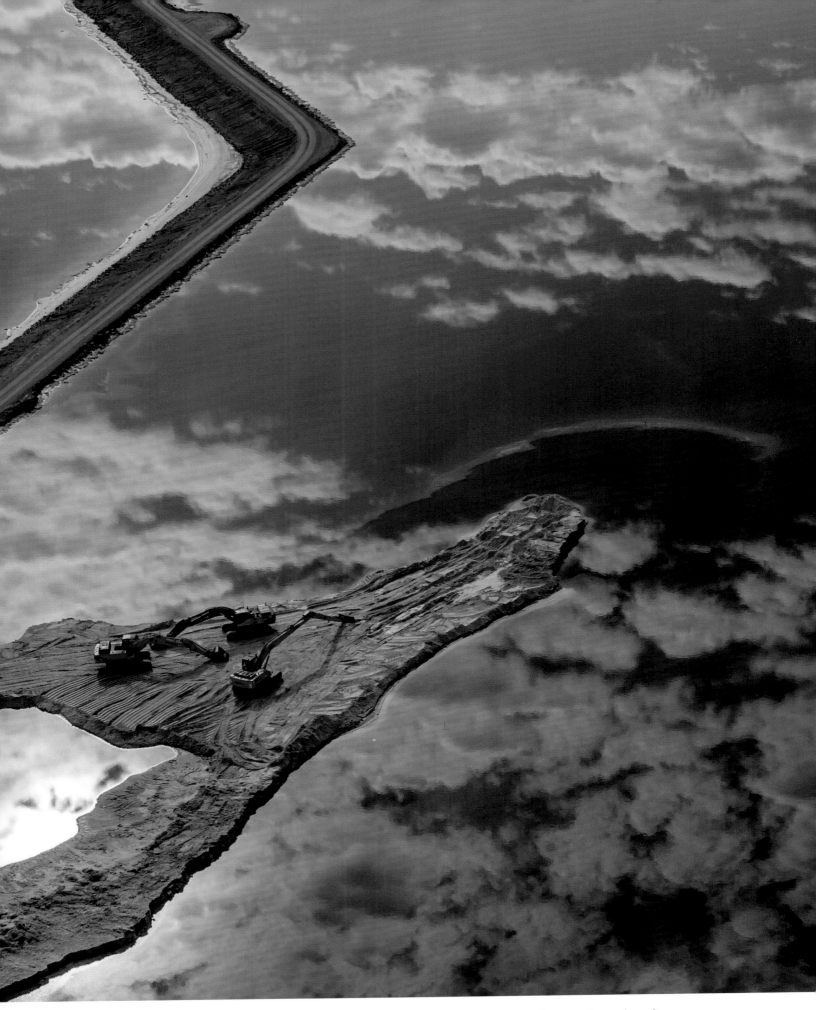

The Dead Sea Industries salt pools reflect the sky.
Buggers of the Dead Sea Industries, one of the world's
largest producers of potassium and bromide.

בריכות המלח של מפעלי ים המלח משקפות את הרקיע.
מחפרים של מפעלי ים המלח, מהמפעלים המובילים בייצור
אשלג וברום בעולם כולו.

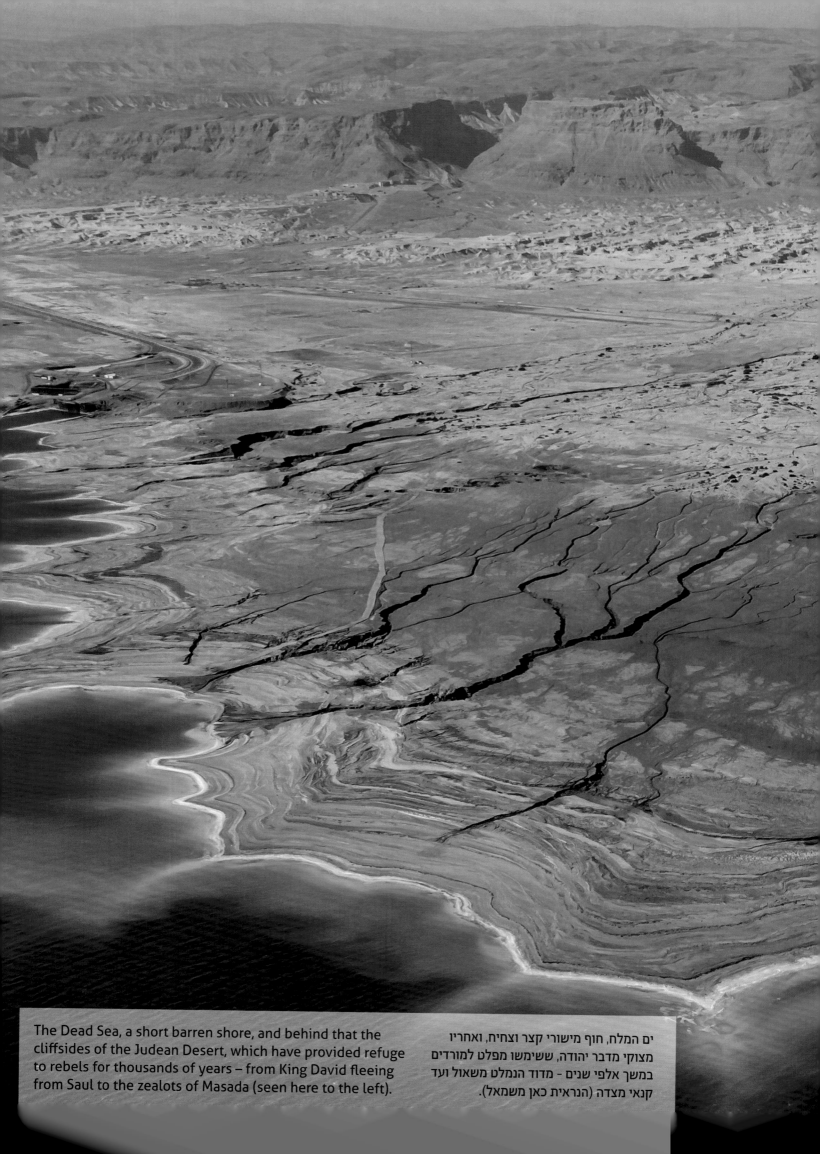

The Dead Sea, a short barren shore, and behind that the cliffsides of the Judean Desert, which have provided refuge to rebels for thousands of years – from King David fleeing from Saul to the zealots of Masada (seen here to the left).

ים המלח, חוף מישורי קצר וצחיח, ואחריו מצוקי מדבר יהודה, ששימשו מפלט למורדים במשך אלפי שנים - מדוד הנמלט משאול ועד קנאי מצדה (הנראית כאן משמאל).

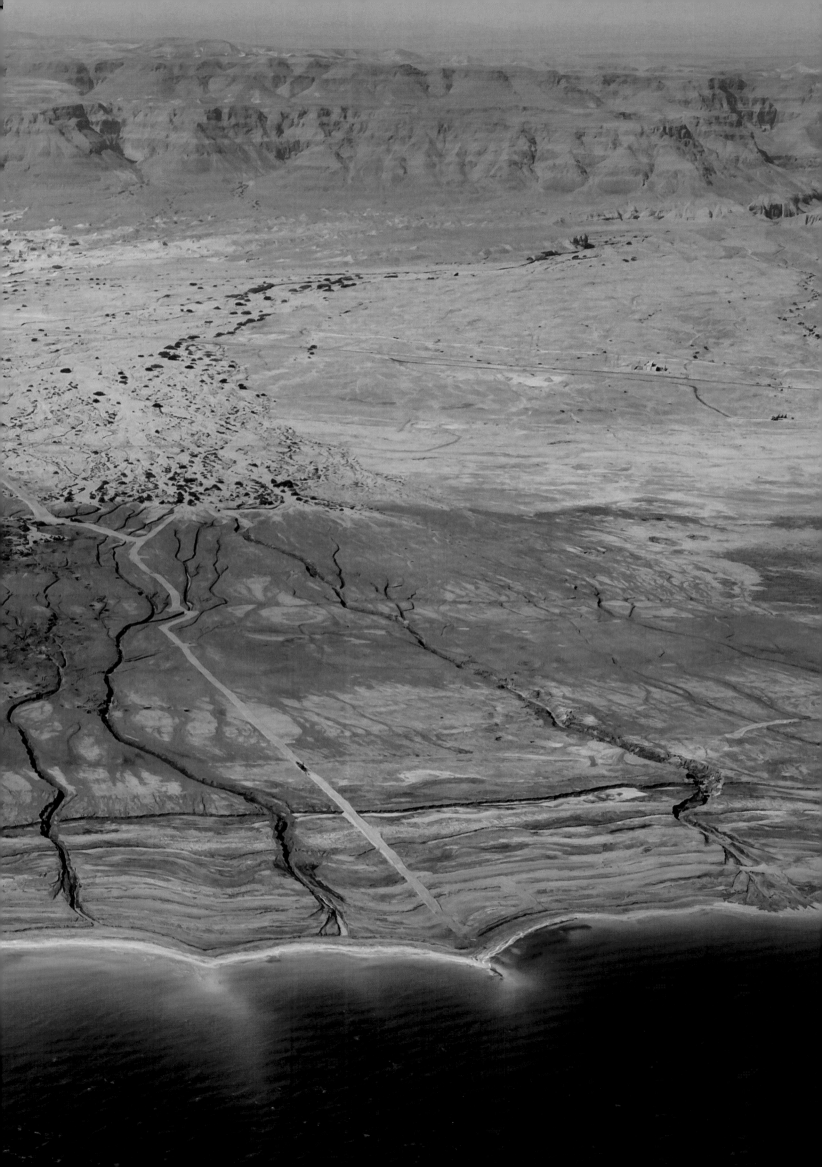

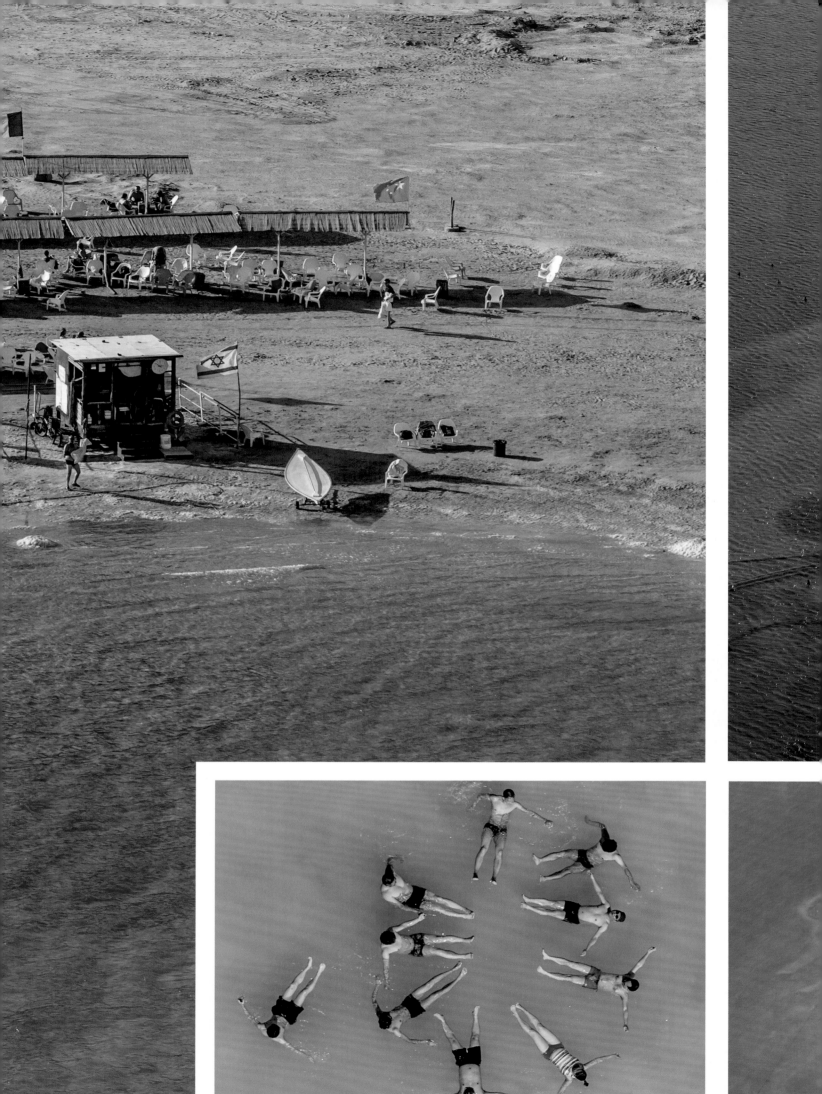

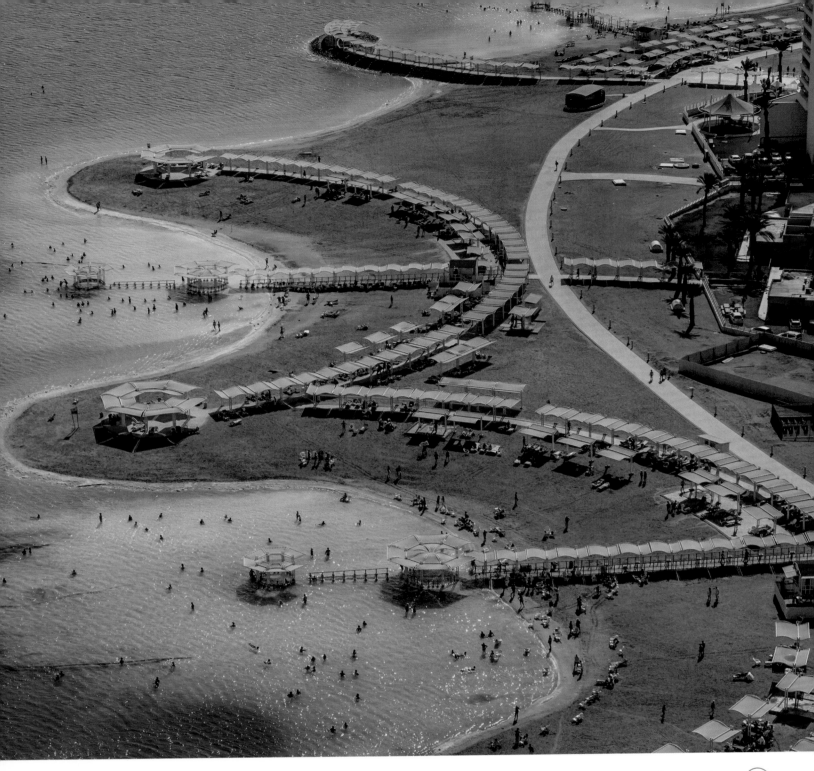

Hotel resort at the southern edge of the Dead Sea.

אזור המלונות בחלק הדרומי של
ים המלח

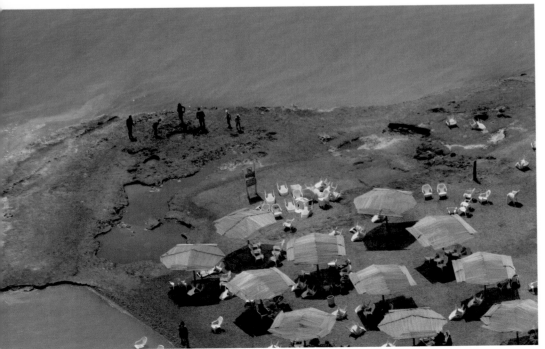

The Dead Sea's mineral-rich mud draws tourists from all over the world, seeking to restore a youthful shine to their skin.

הבוץ עתיר המינרלים של ים המלח
מושך תיירים מכל העולם המבקשים
להחזיר את הזוהר לעורם.

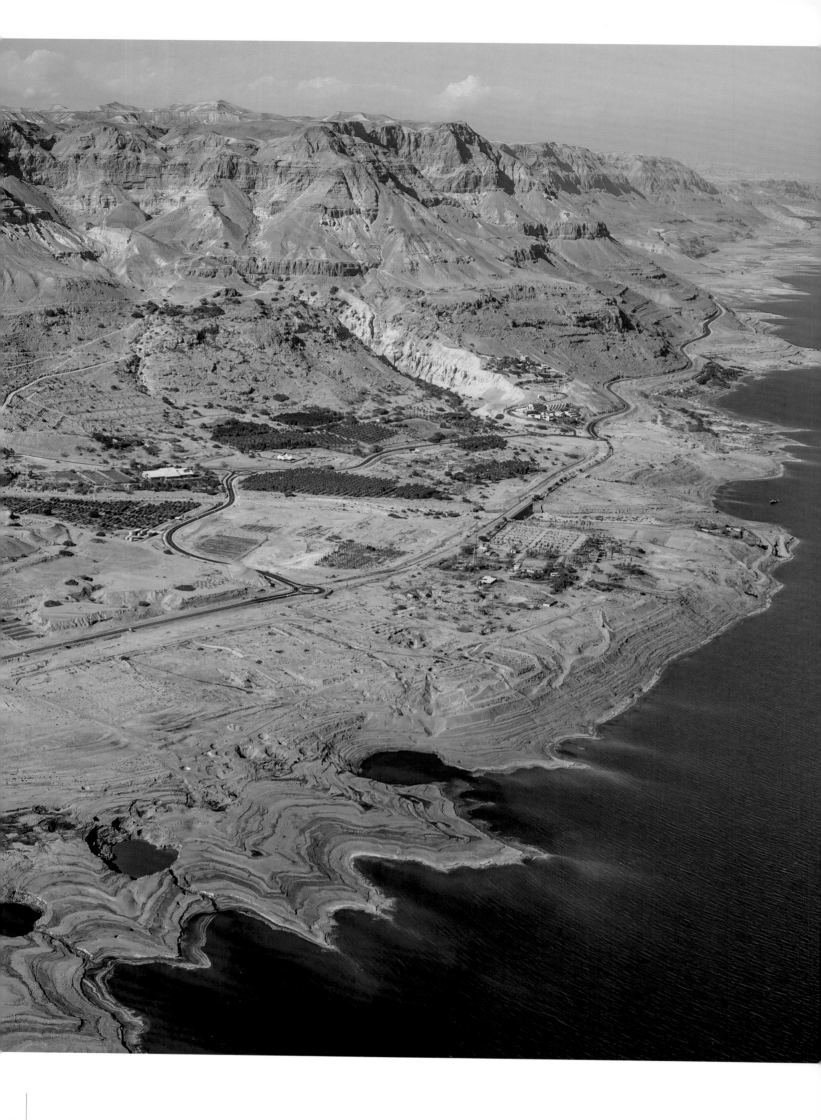

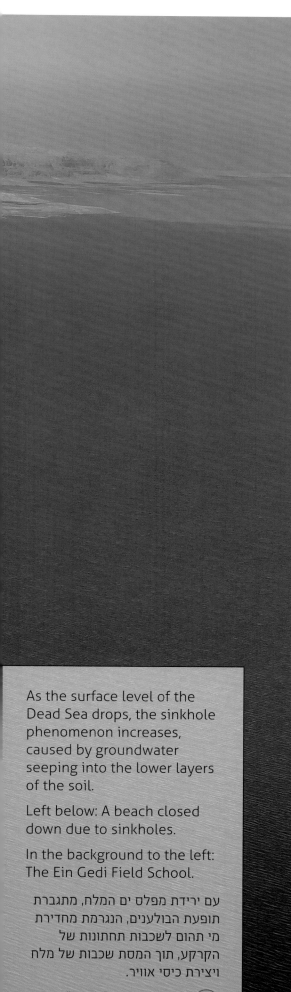

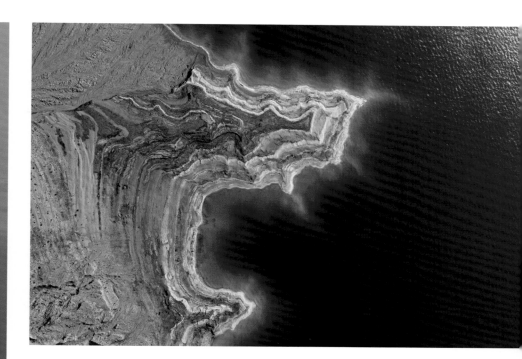

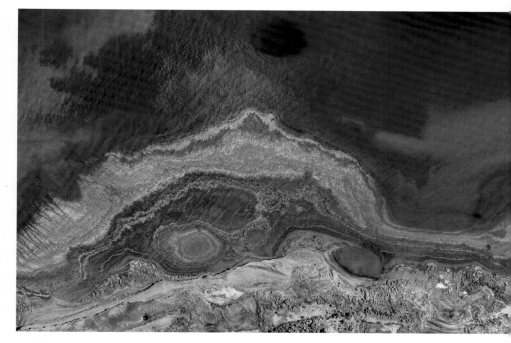

As the surface level of the Dead Sea drops, the sinkhole phenomenon increases, caused by groundwater seeping into the lower layers of the soil.

Left below: A beach closed down due to sinkholes.

In the background to the left: The Ein Gedi Field School.

עם ירידת מפלס ים המלח, מתגברת תופעת הבולענים, הנגרמת מחדירת מי תהום לשכבות תחתונות של הקרקע, תוך המסת שכבות של מלח ויצירת כיסי אוויר.

 חוף הרחצה "עין גדי" שנסגר בשל בולענים.

 בית ספר שדה "עין גדי".

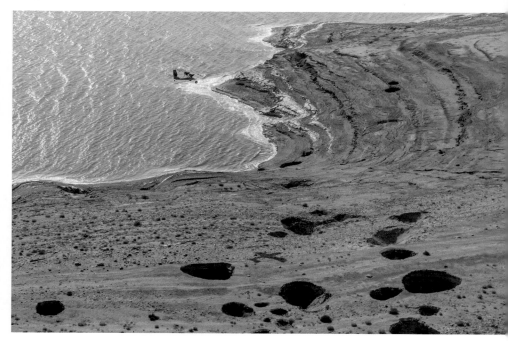

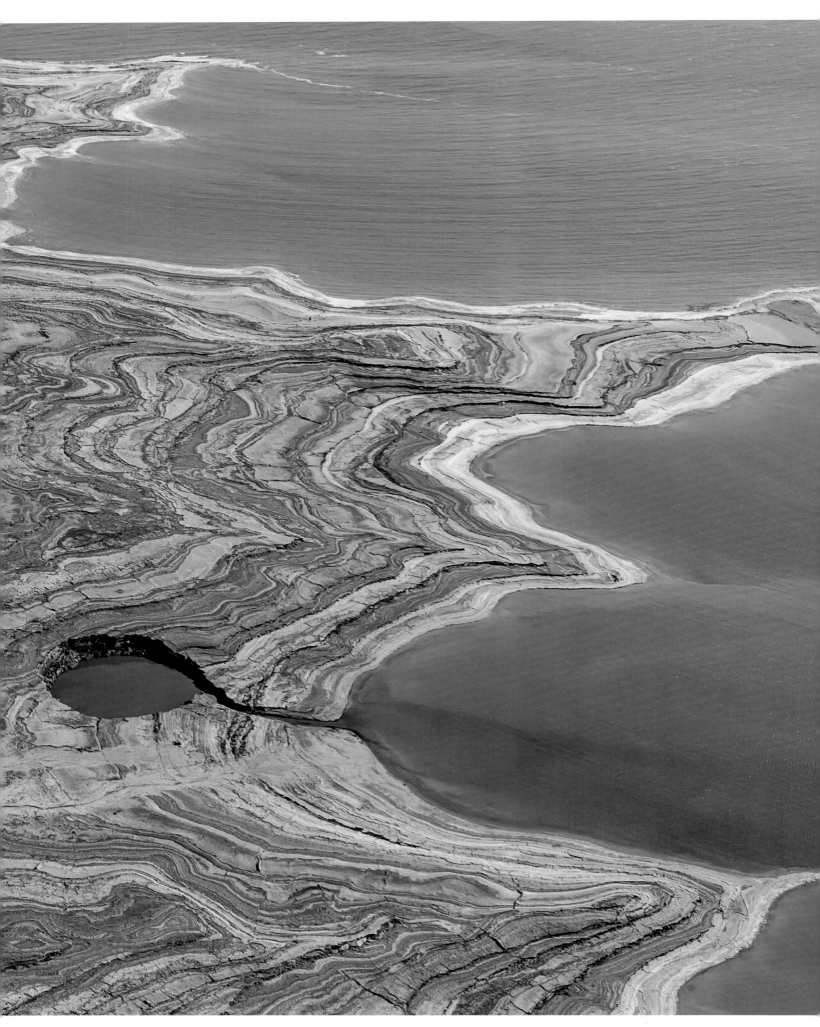

The dramatic ground formations, unique to the lowest place on earth. נצורות הקרקע הדרמטיות, הייחודיות למקום הנמוך בעולם.

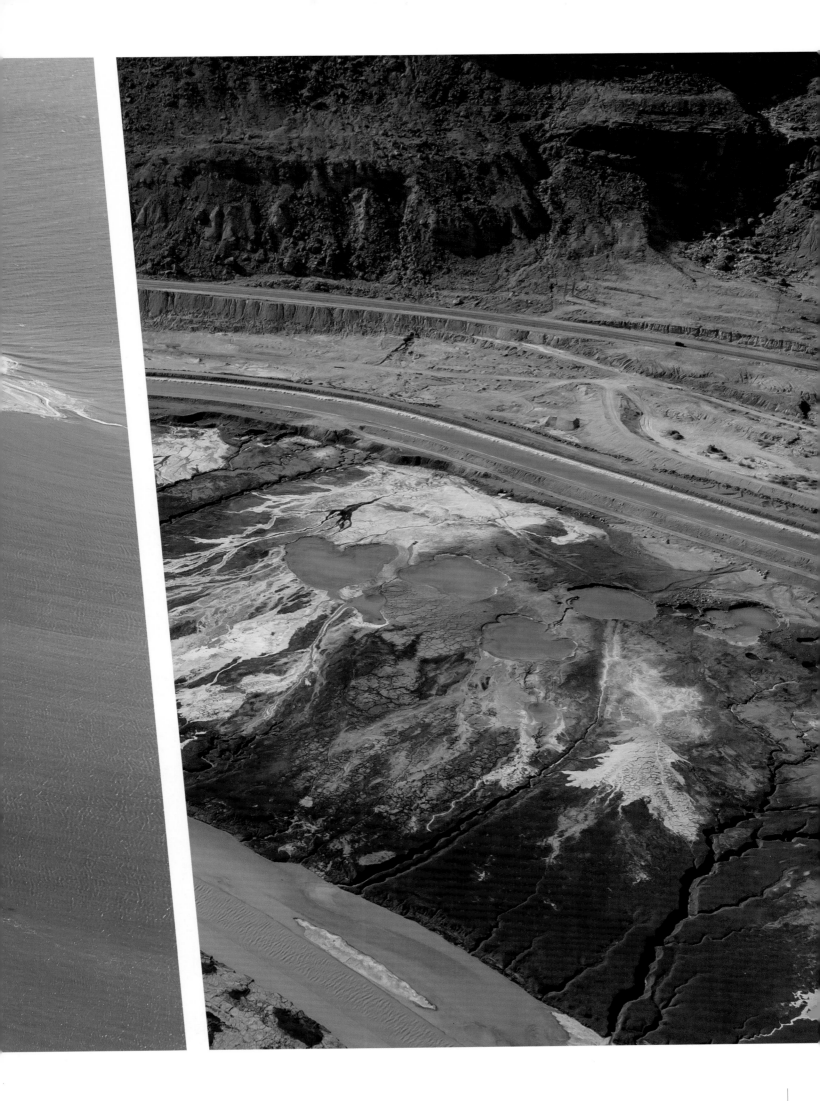

The canal carrying water from the Dead Sea to the Dead Sea Industries evaporation pools, alongside new sinkholes that appear as the sea level drops.

התעלה המובילה מים מים המלח לבריכות האידוי של מפעלי ים המלח ולצידה בולענים חדשים ההולכים ונפערים עקב ירידת המפלס.

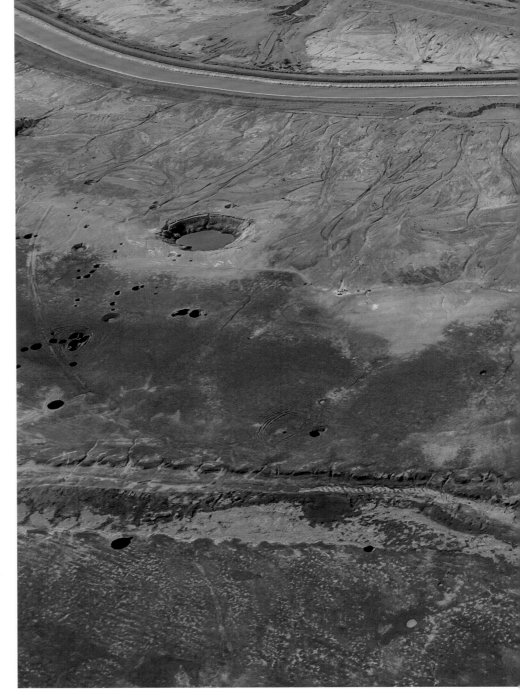

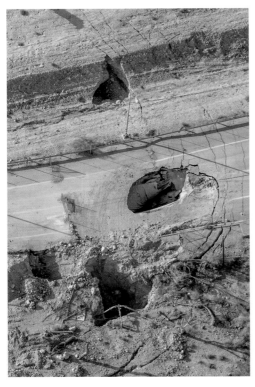

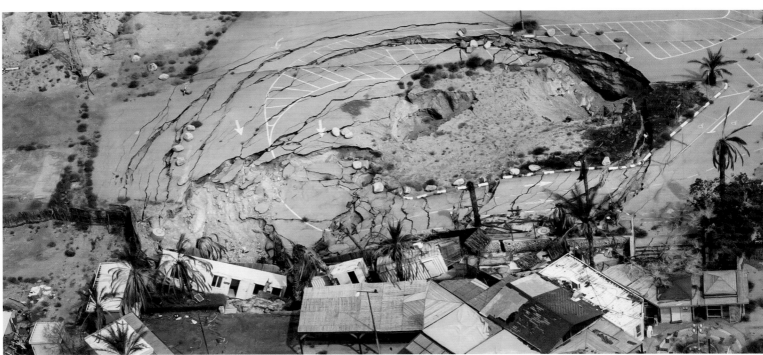

The sinkhole plague makes entire sections of the shore unapproachable, and they even swallow up entire structures, such as the Mineral Beach parking lot (left middle and bottom.)

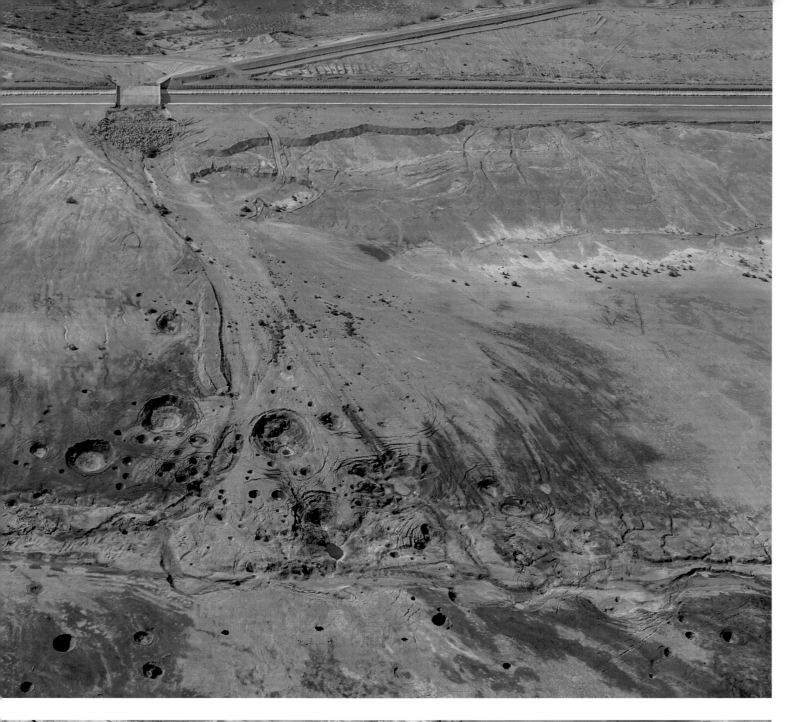

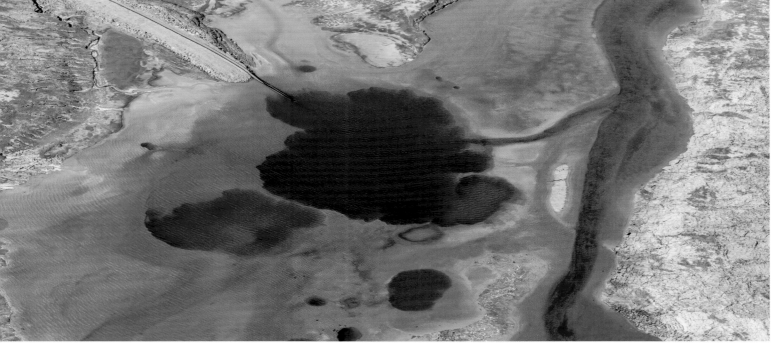

מכת הבולענים הופכת קטעים שלמים מן החוף לבלתי נגישים, והם אף בולעים מבנים שלמים, כמו מגרש החניה בחוף מינרל (שמאל אמצע ולמטה).

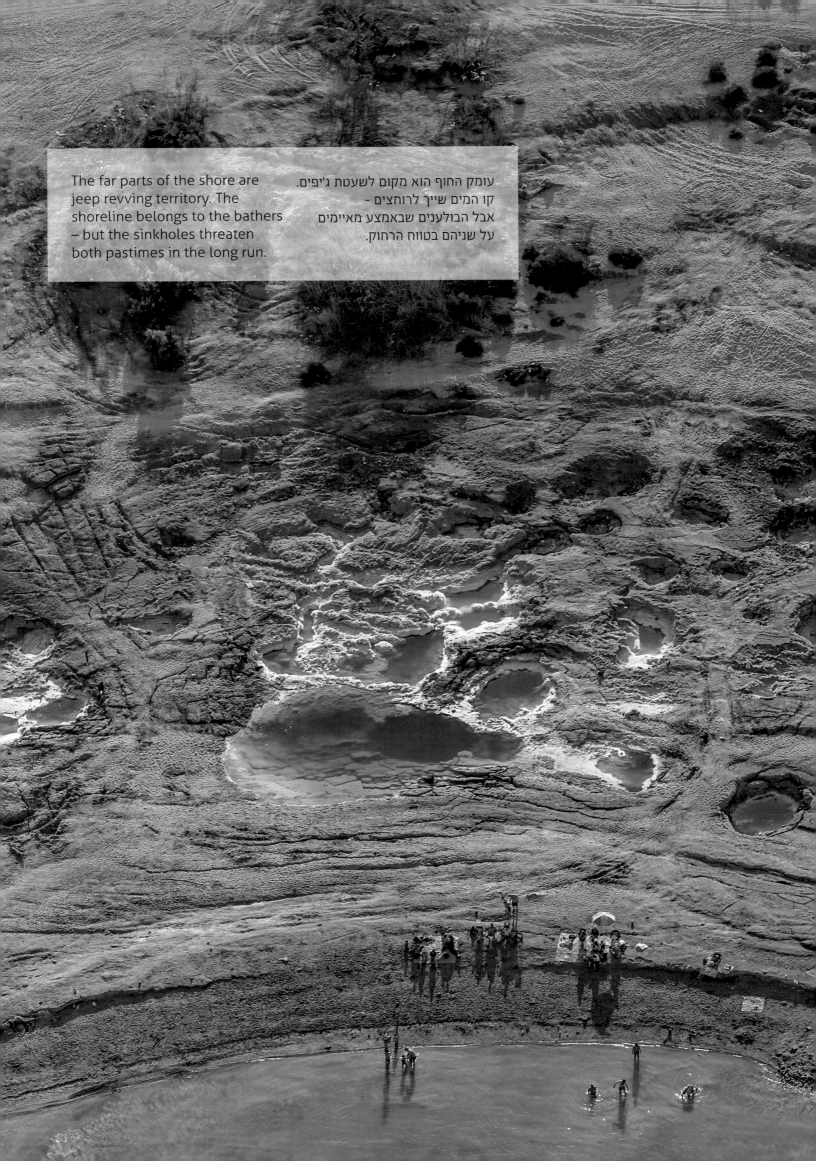

The far parts of the shore are jeep revving territory. The shoreline belongs to the bathers – but the sinkholes threaten both pastimes in the long run.

עומק החוף הוא מקום לשעטת ג'יפים.
קו המים שייך לרוחצים -
אבל הבולענים שבאמצע מאיימים
על שניהם בטווח הרחוק.

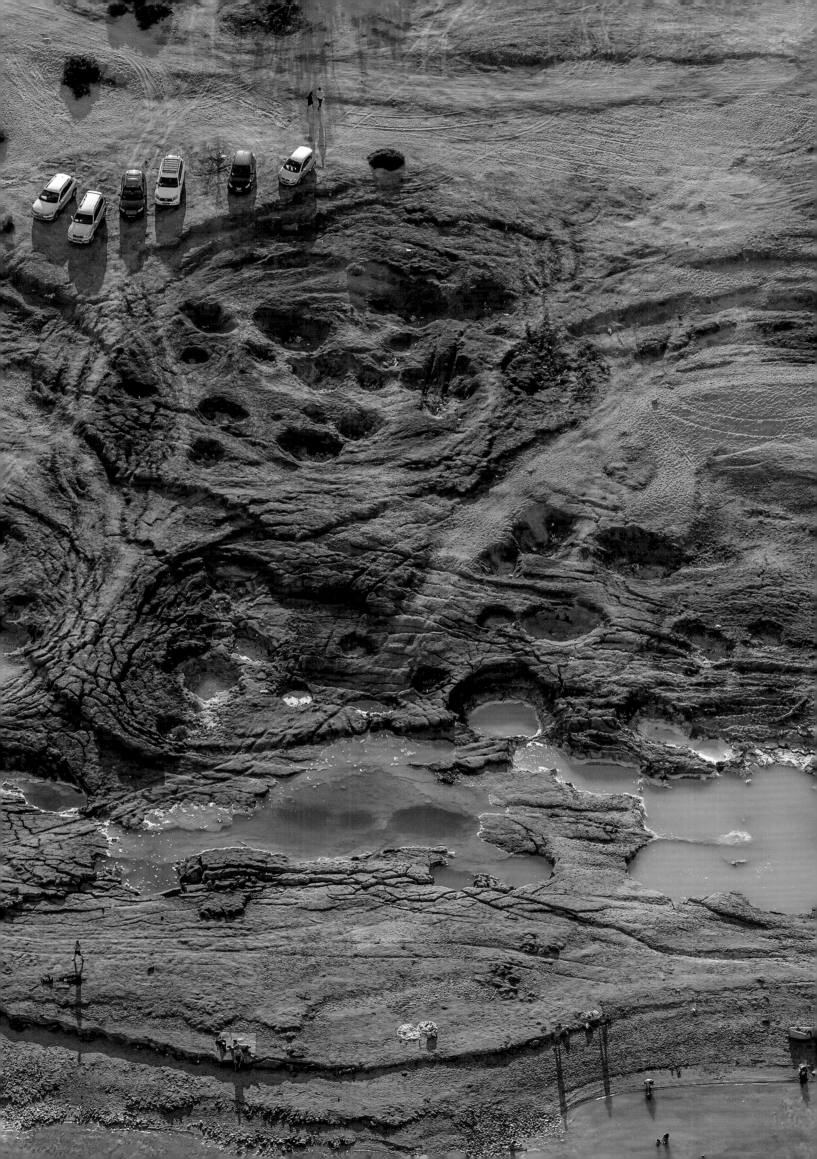

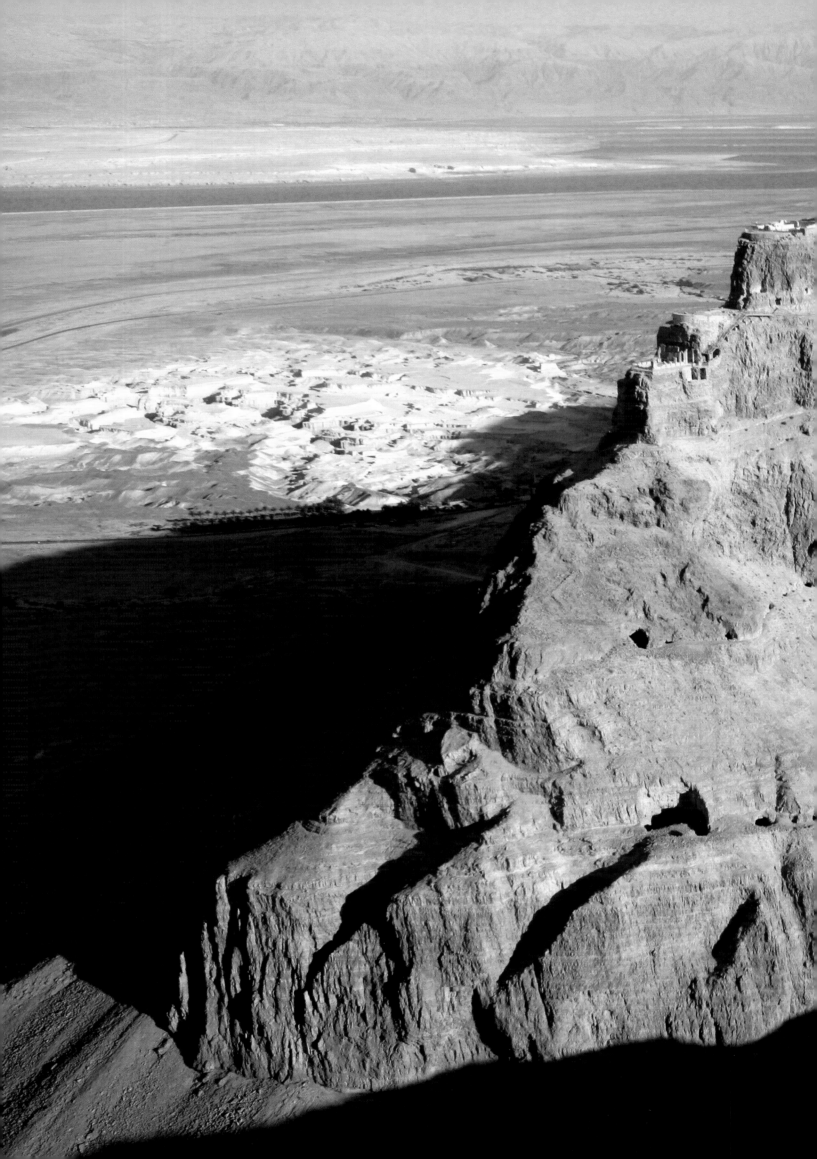

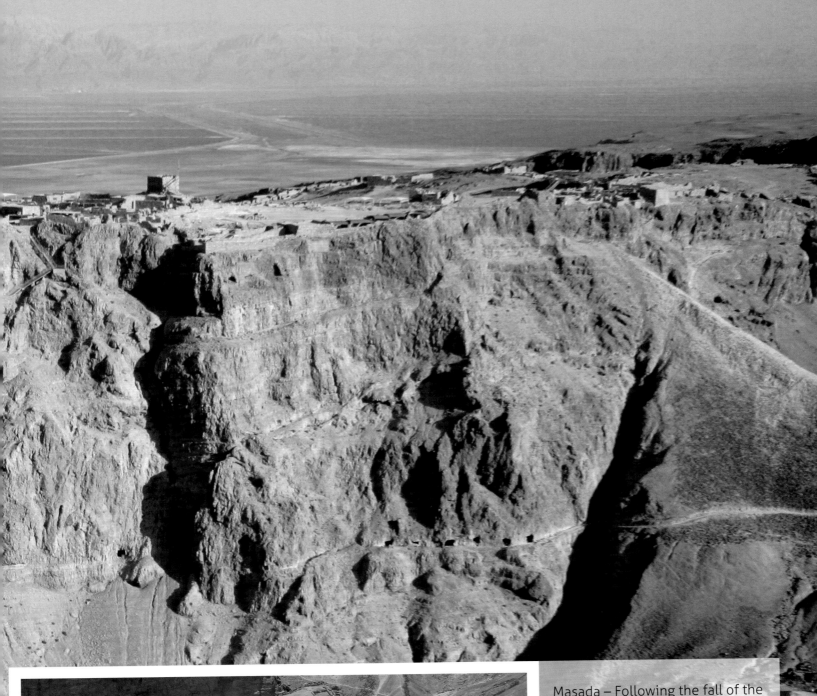

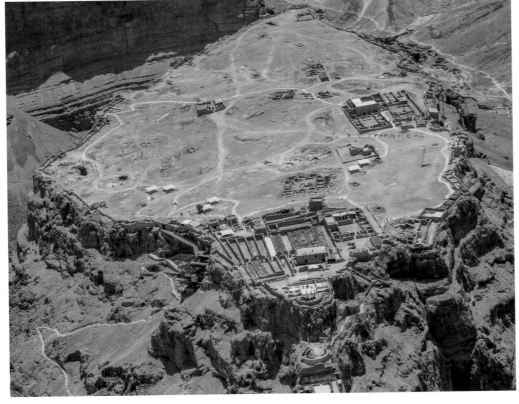

Masada – Following the fall of the 2nd Temple (70 CE), about 1,000 zealots barricaded themselves in the secluded fortress on the Dead Sea shore for three years, until they were about to fall to the Roman army and chose to take their own lives rather than be captured – a decision that constitutes a shining model of devotion as well as a moral dilemma to this day.

מצדה - לאחר נפילת בית המקדש השני (70 לספירה) התבצרו כאלף קנאים במבצר המבודד על שפת ים המלח במשך שלוש שנים, עד שכמעט נפלו לידי הצבא הרומי הגדול, אך בחרו להתאבד ולא ליפול בשבי, בהחלטה המהווה עד היום מופת של מסירות הנפש ודילמה מוסרית כאחת.

The primeval grandeur of the Dead Sea area with its imposing cliffs and inaccessible caves have drawn rebels, hermits and nomads for thousands of years.

נופיו הקדומים של אזור ים המלח ומצוקיו הגדולים עם מערותיהם הבלתי נגישות היוו מוקד משיכה למורדים, מתבודדים ונוודים במשך אלפי שנים.

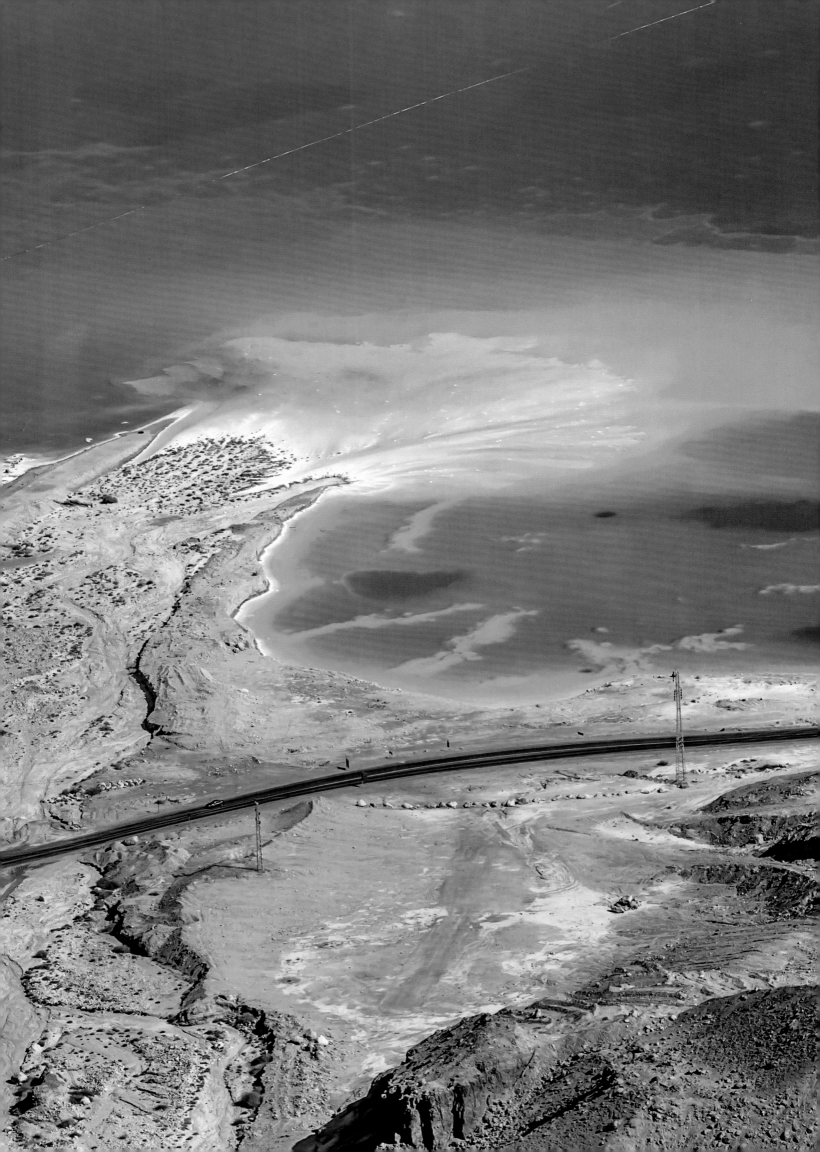

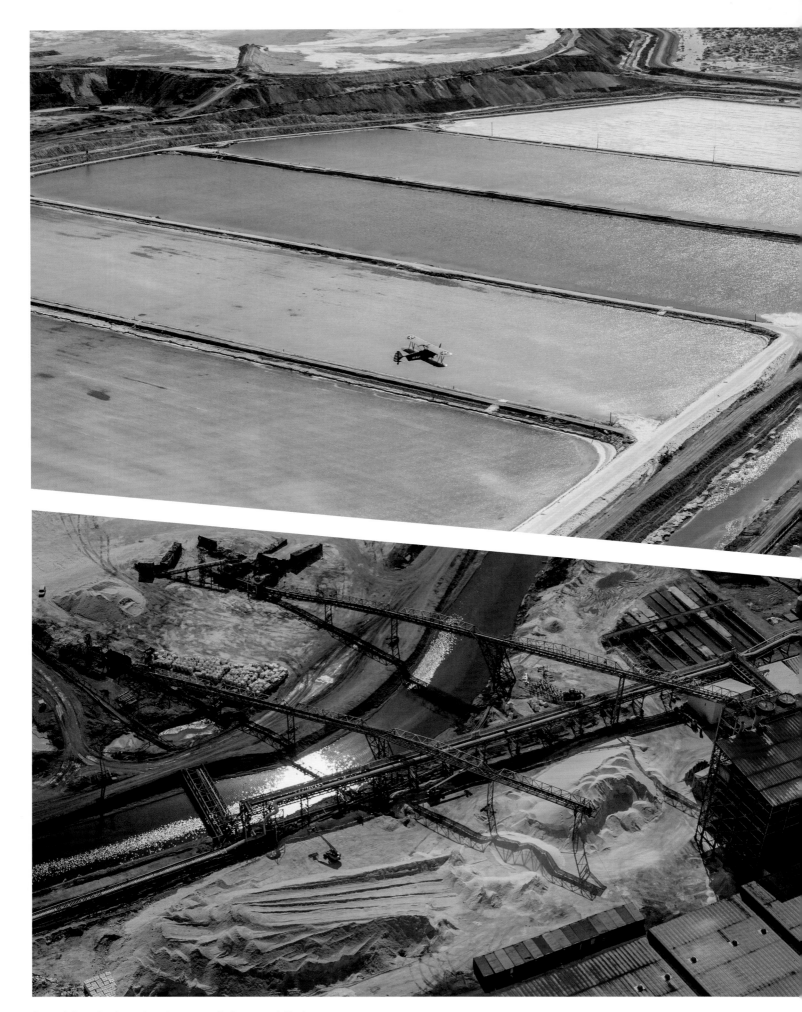

Dead Sea Industries is one of the world's largest
producers of potassium and bromide.

מפעלי ים המלח היא אחת מיצרניות האשלג והברום הגדולות בעולם.

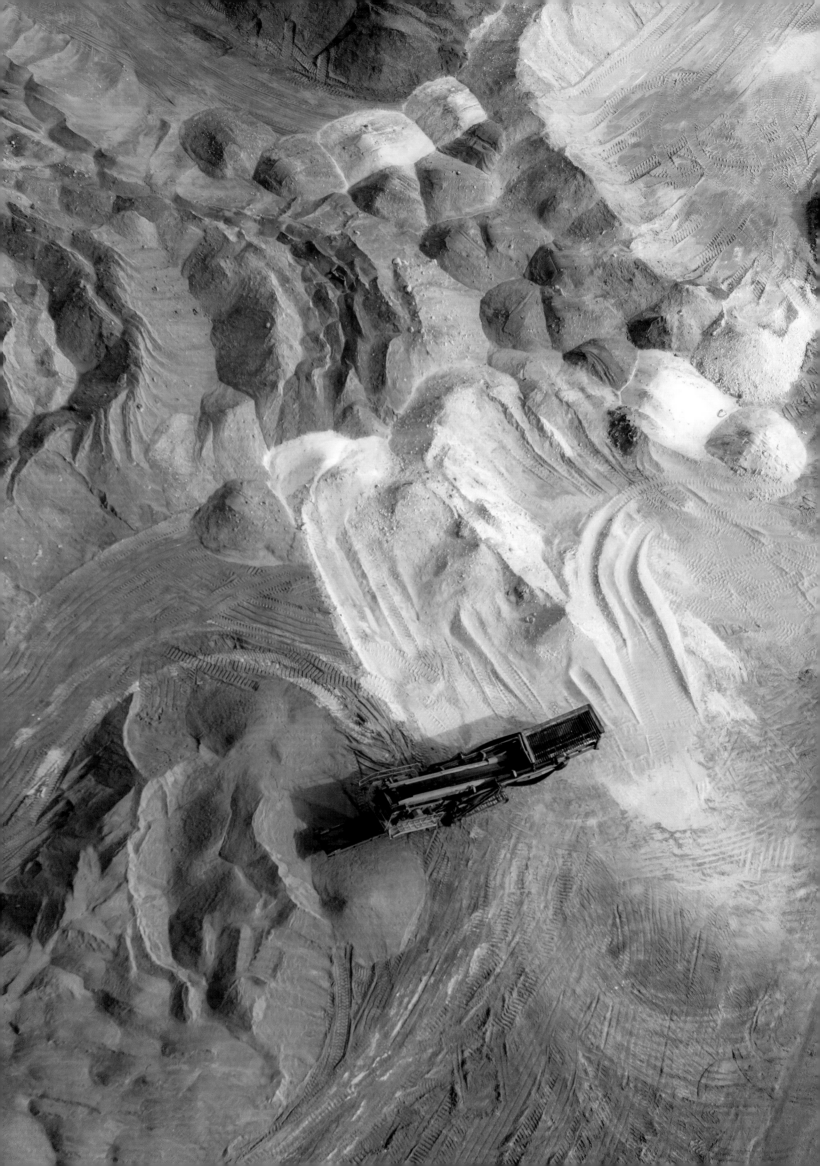

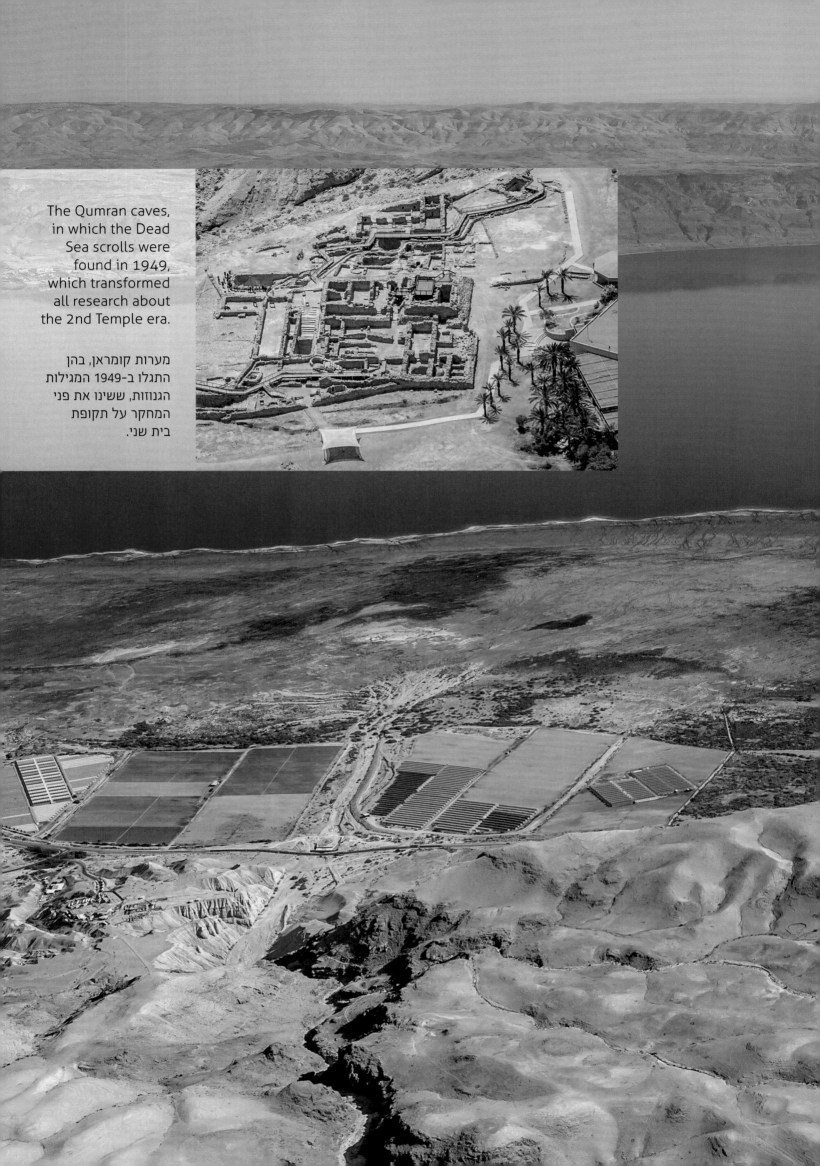

The Qumran caves, in which the Dead Sea scrolls were found in 1949, which transformed all research about the 2nd Temple era.

מערות קומראן, בהן התגלו ב-1949 המגילות הגנוזות, ששינו את פני המחקר על תקופת בית שני.

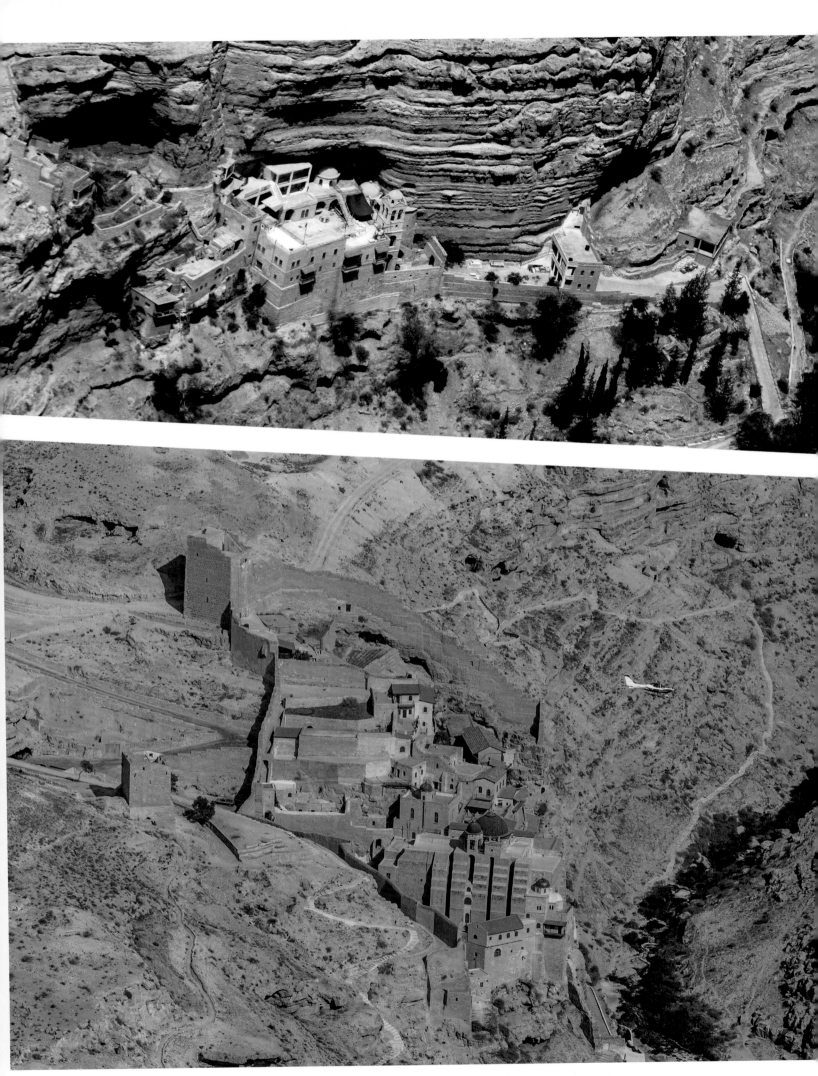

Mar-Saba and St. George monasteries. In the early Christian era, the Judean desert was a major monastic center.

מנזר מר-סבא ומנזר סט. ג'ורג'. בתקופה הנוצרית המוקדמת היה מדבר יהודה מוקד נזירות גדול וחשוב.

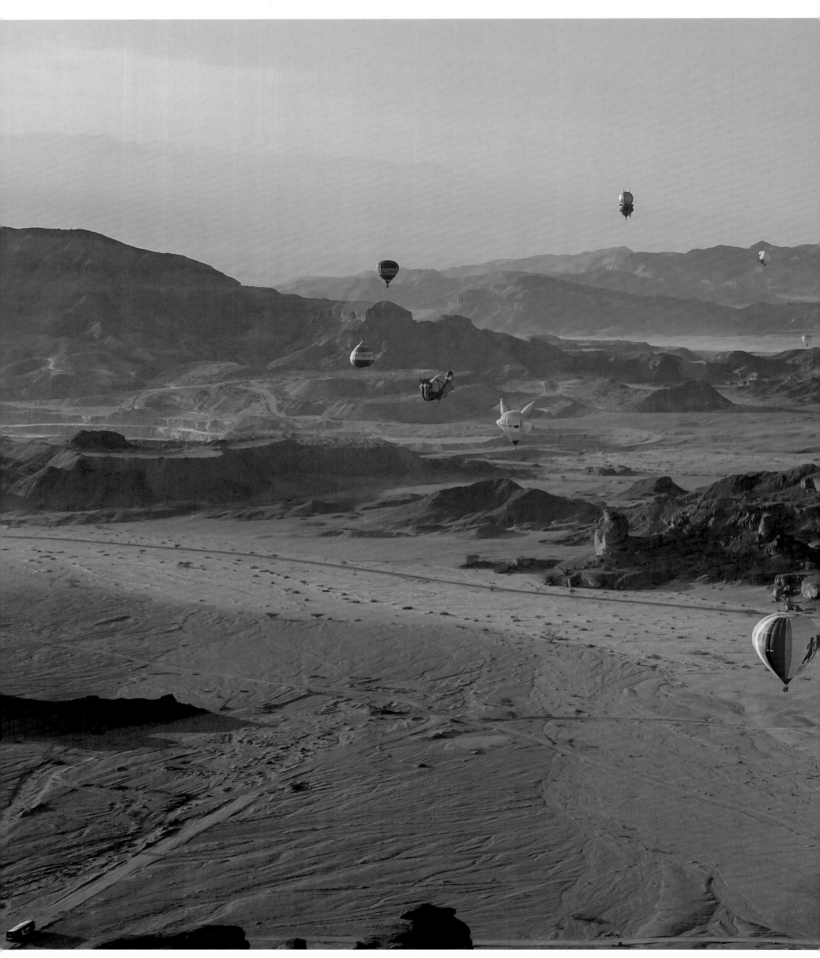

Flying balloon festival: A wonderful way to enjoy the geological wonder of the Timna Canyon.

THE HUMAN TOUCH

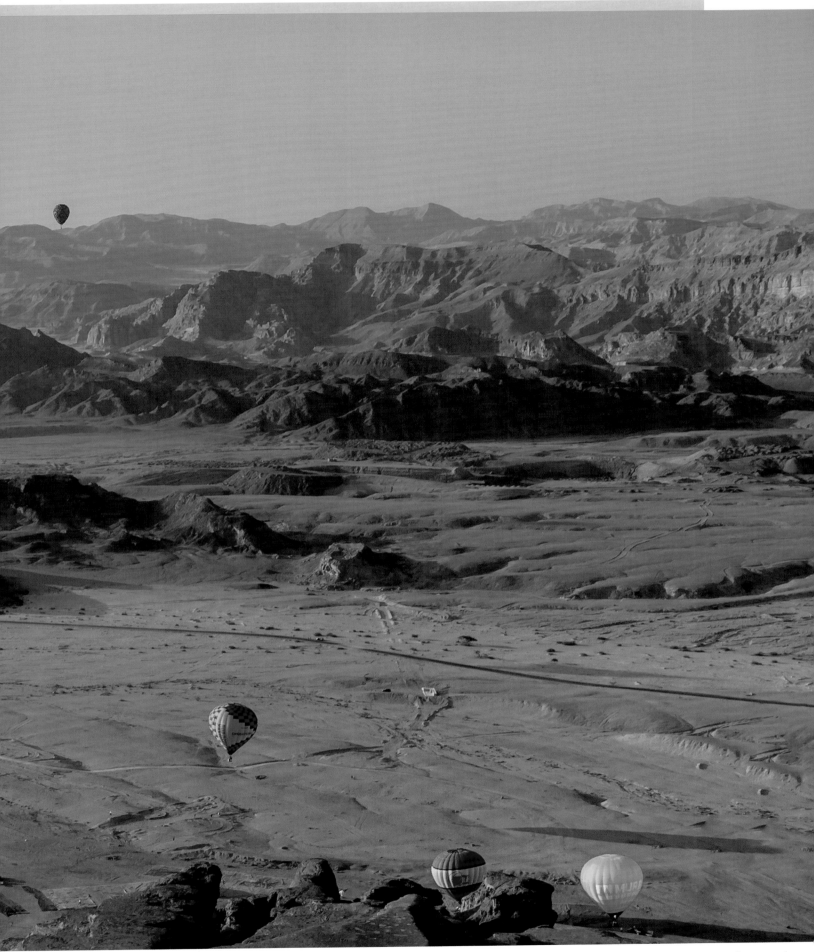

פסטיבל כדורים פורחים: דרך נפלאה ליהנות מהפלא הגיאולוגי של מכתש תמנע.

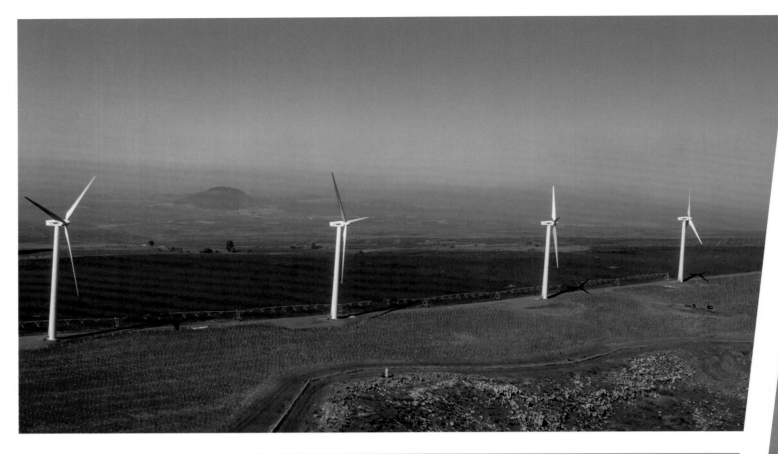

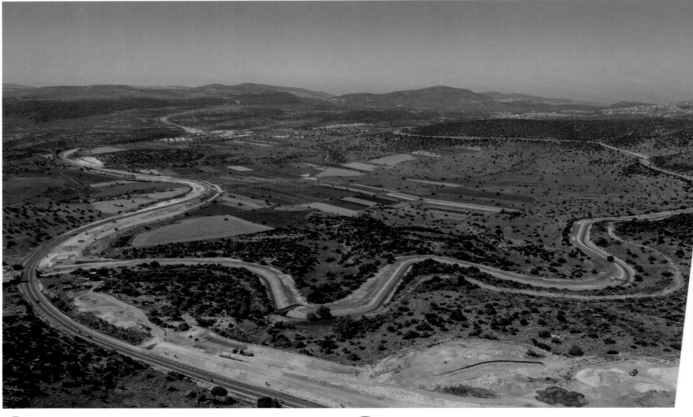

East of the Jezreel Valley is Ramat Sirin, adorned with power-producing wind turbines.

ממזרח לעמק יזרעאל שוכנת רמת סירין, המעוטרת בשבשבות אנרגיית רוח.

The National Water Carrier, in its open segment in the Galilee Mountains, forms a flower at its intersection with the highway.

המוביל הארצי במקטע הפתוח שלו בהרי הגליל יוצר עם הכביש צורה של פרח.

Nahalal, the first cooperative workers village in the Land of Israel, founded in 1922 and famous for its circular shape.

נהלל, מושב העובדים השיתופי הראשון בארץ ישראל, נוסד ב-1922 ונודע בצורתו המעגלית.

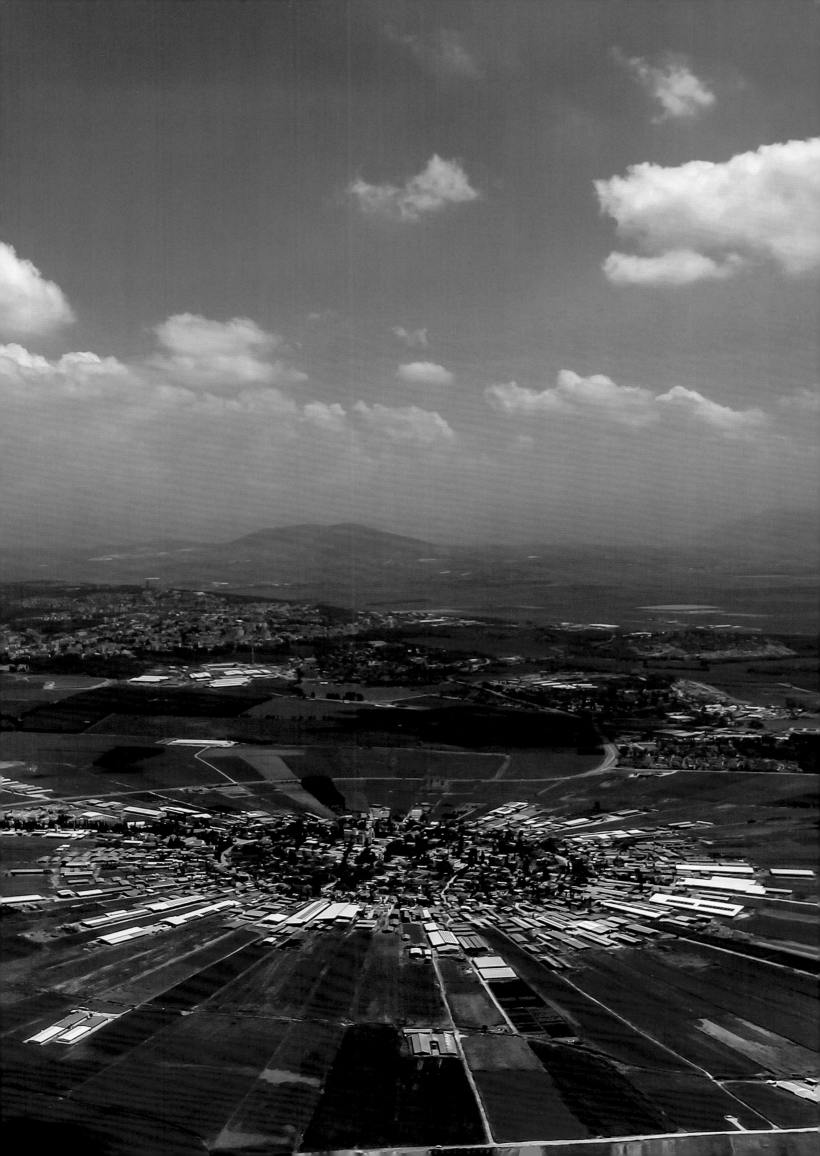

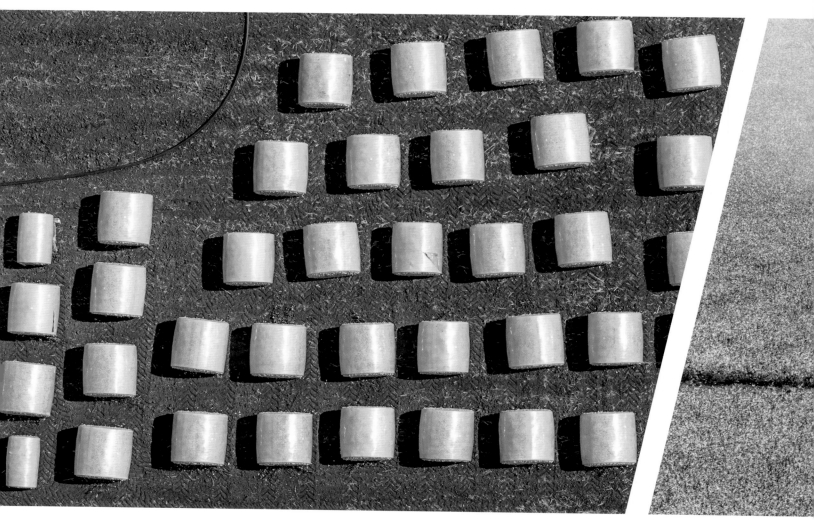

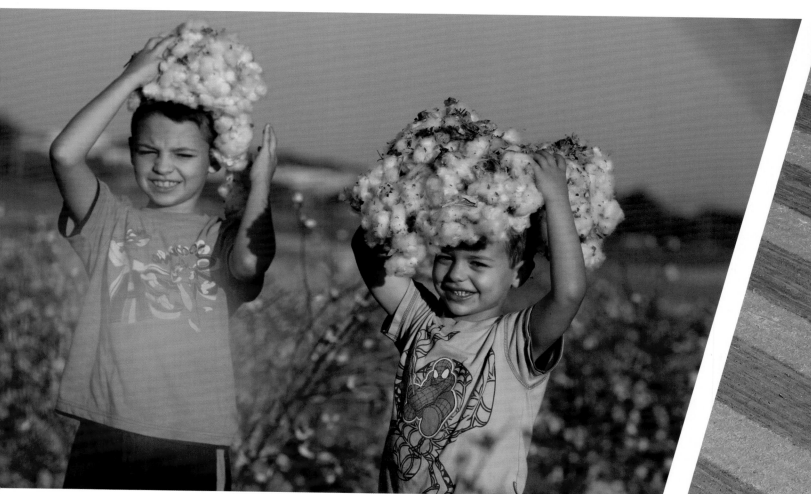

How to grow cotton (a notoriously water-intensive crop) in a water-poor country?
Innovative Israeli technology finds ways to irrigate it with filtered waste water, and even with salt water!

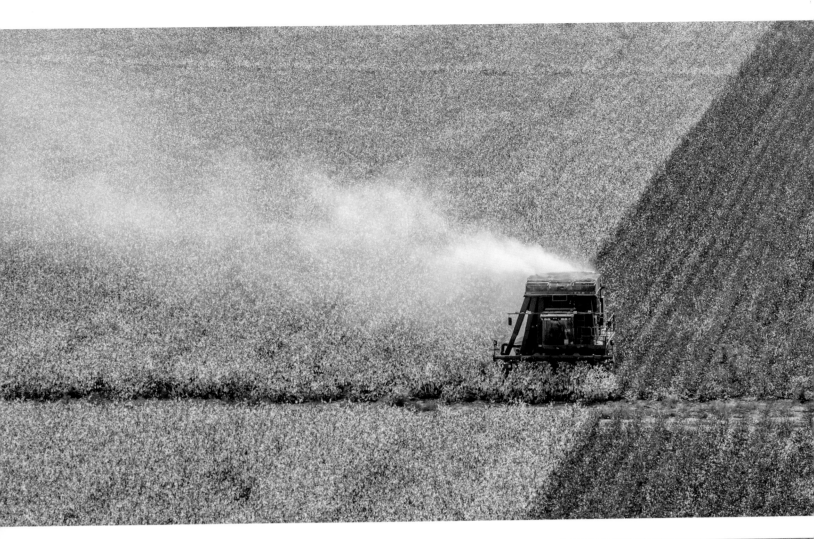

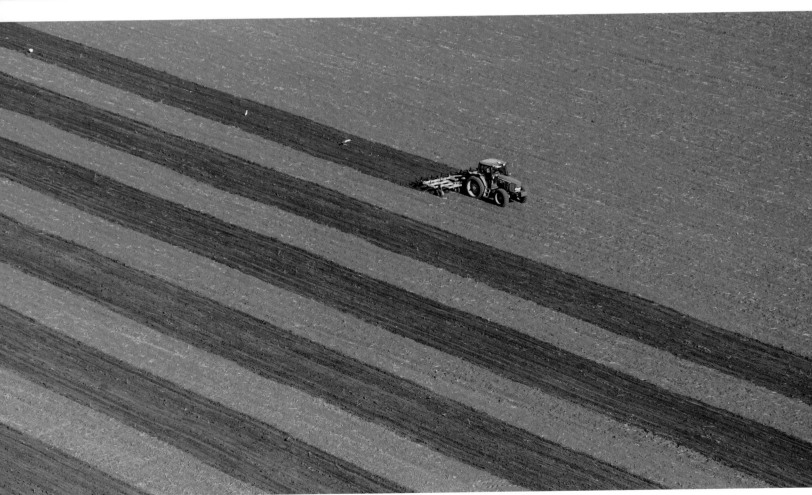

איך מגדלים כותנה (גידול צמא במיוחד) בארץ מאותגרת-מים?
טכנולוגיה ישראלית פורצת דרך להשקות אותה במי קולחין, ואף במים מליחים!

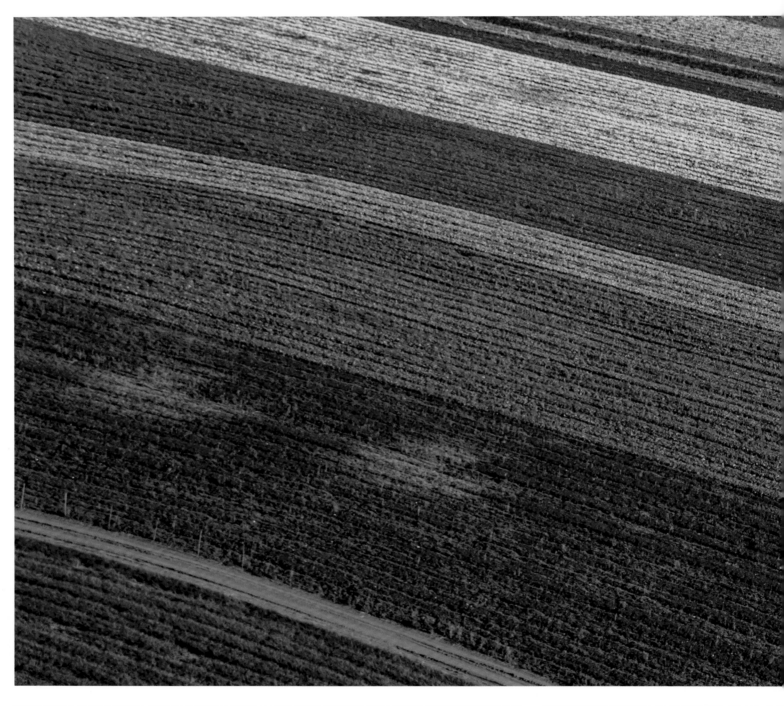

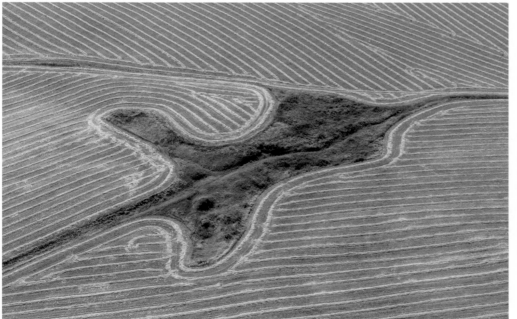

Flower fields by the hamlet of Kedma.

שדות פרחים ליד הישוב קדמה.

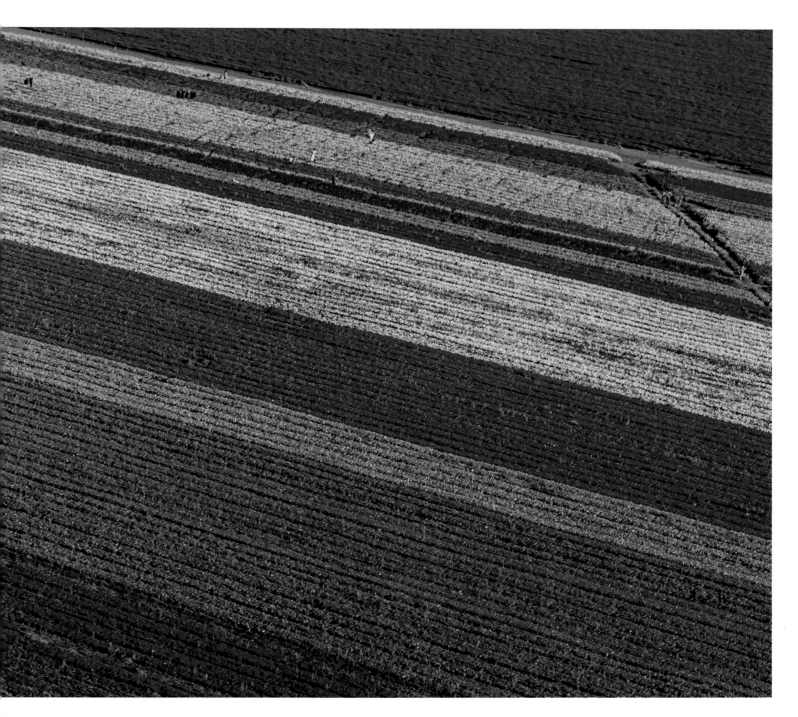

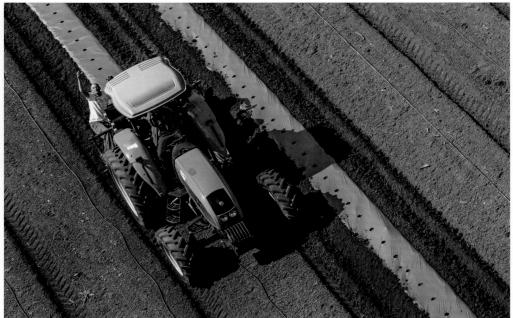

Agriculture in the Negev and the valleys.

חקלאות בנגב ובעמקים

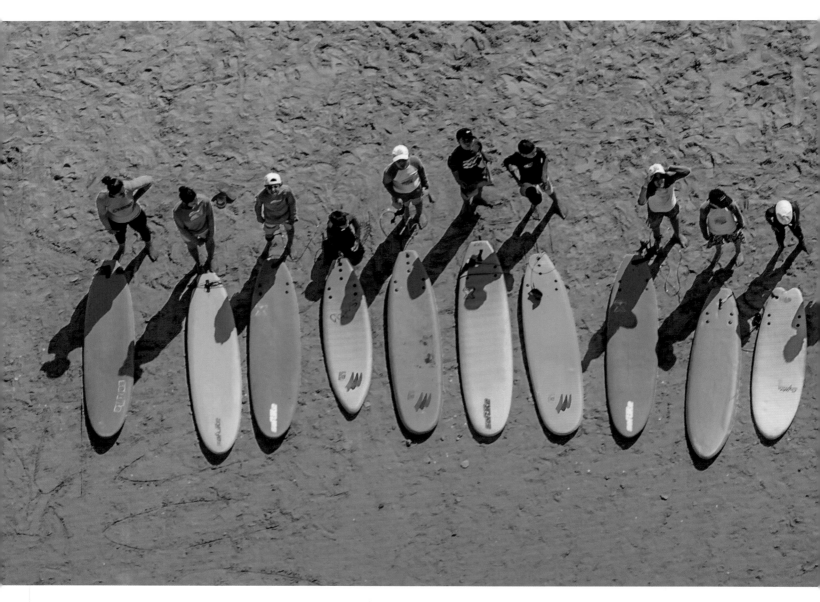

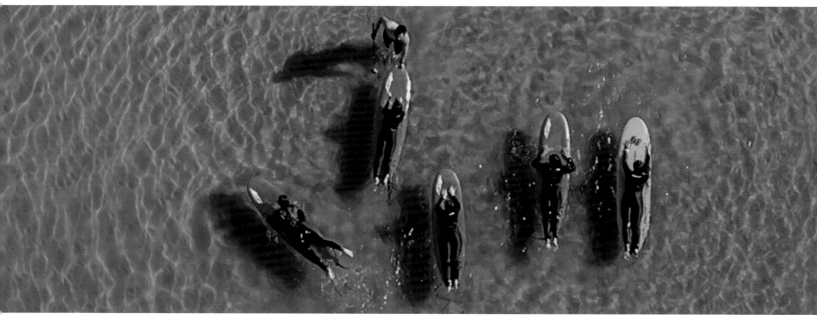

Surfin' I-S-R-A-E-L.　　זה רק אנחנו והגלשנים שלנו. △

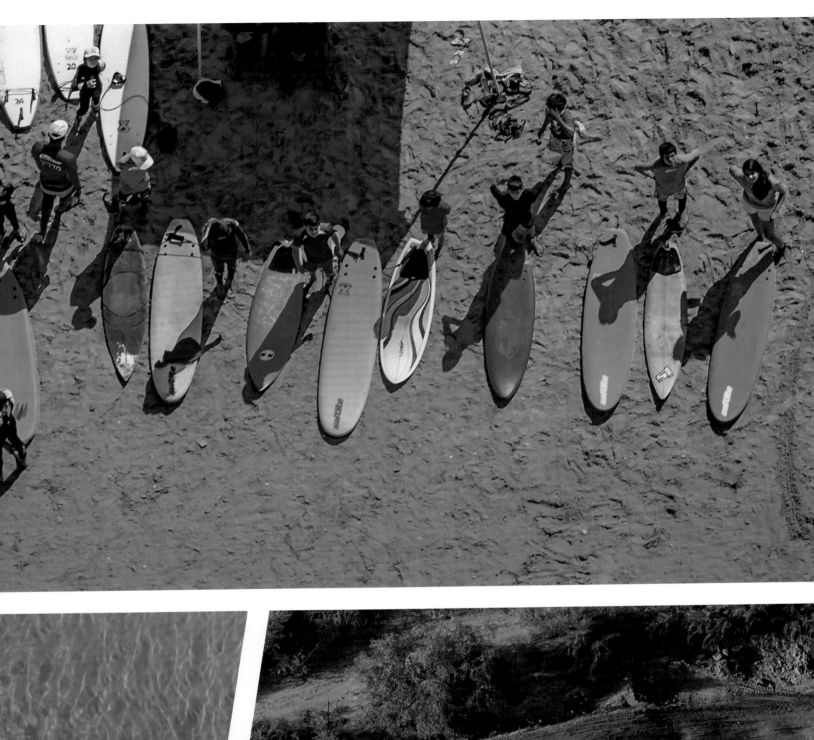

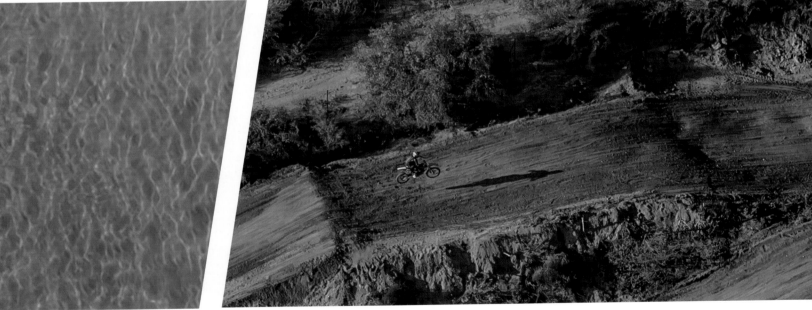

▷ אופנוע במסלול האופנועים של וינגייט A dirt bike on the professional cycle track near the Wingate Sports Institute.

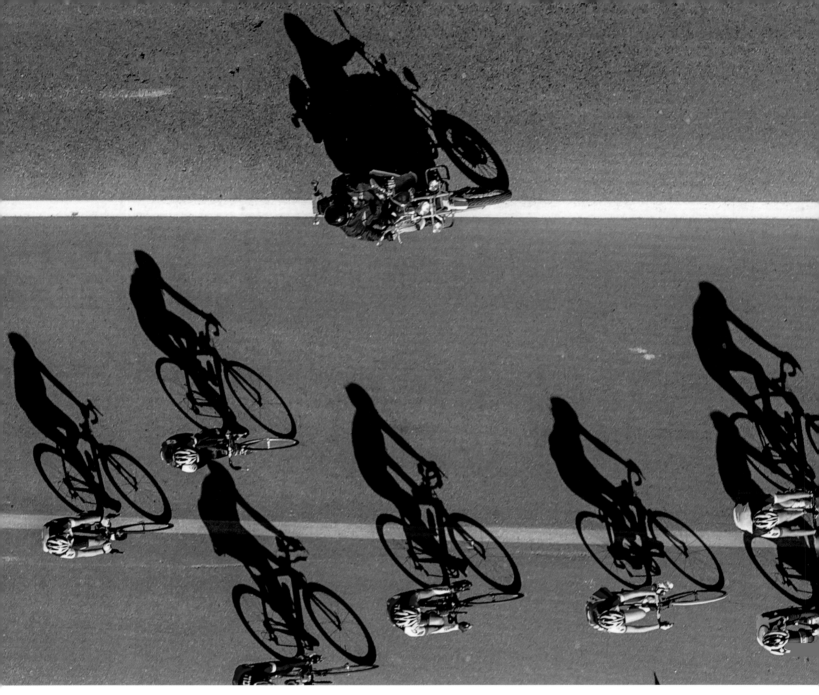

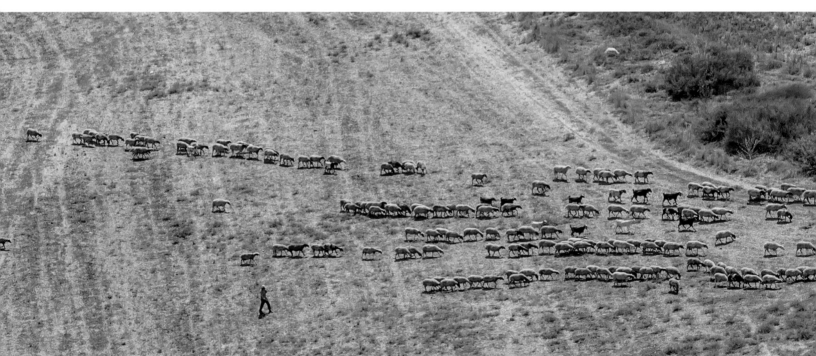

A bike race in southern Israel.

מרוץ אופניים בדרום הארץ.

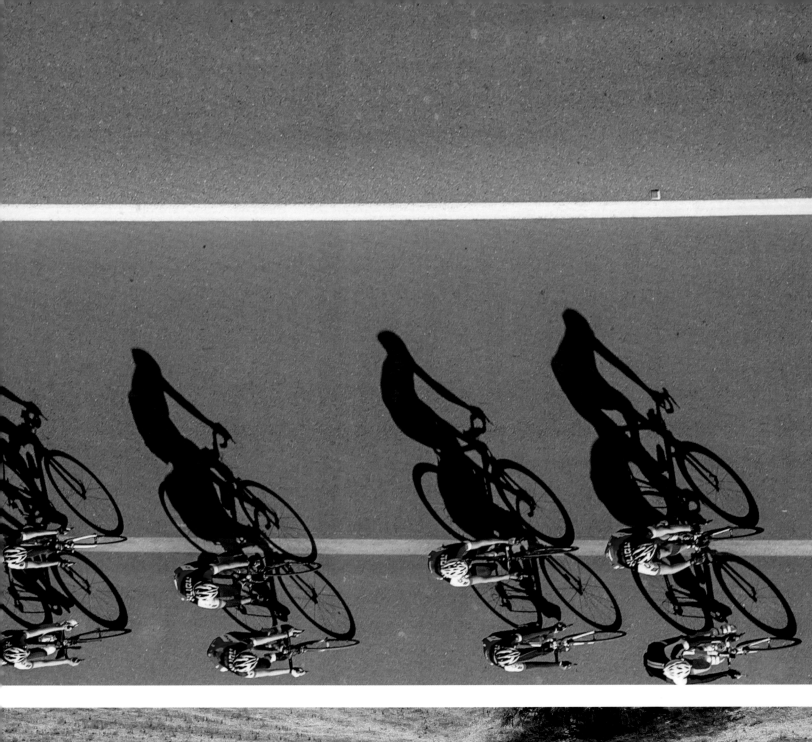

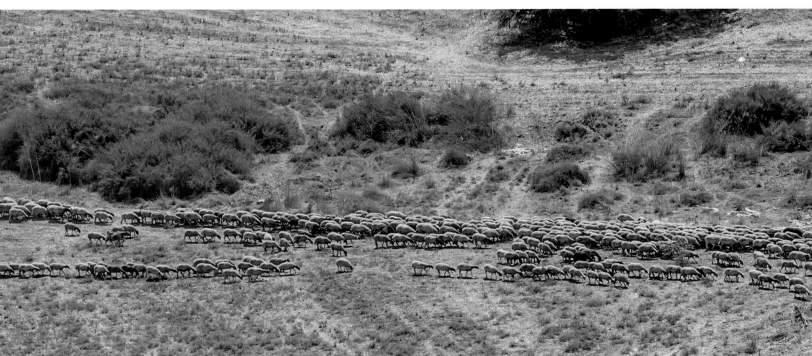

Goats grazing in the Negev, as their kind have been doing for millennia.

עיזים רועות בנגב, כפי שעושות בנות מינן זה אלפי שנים.

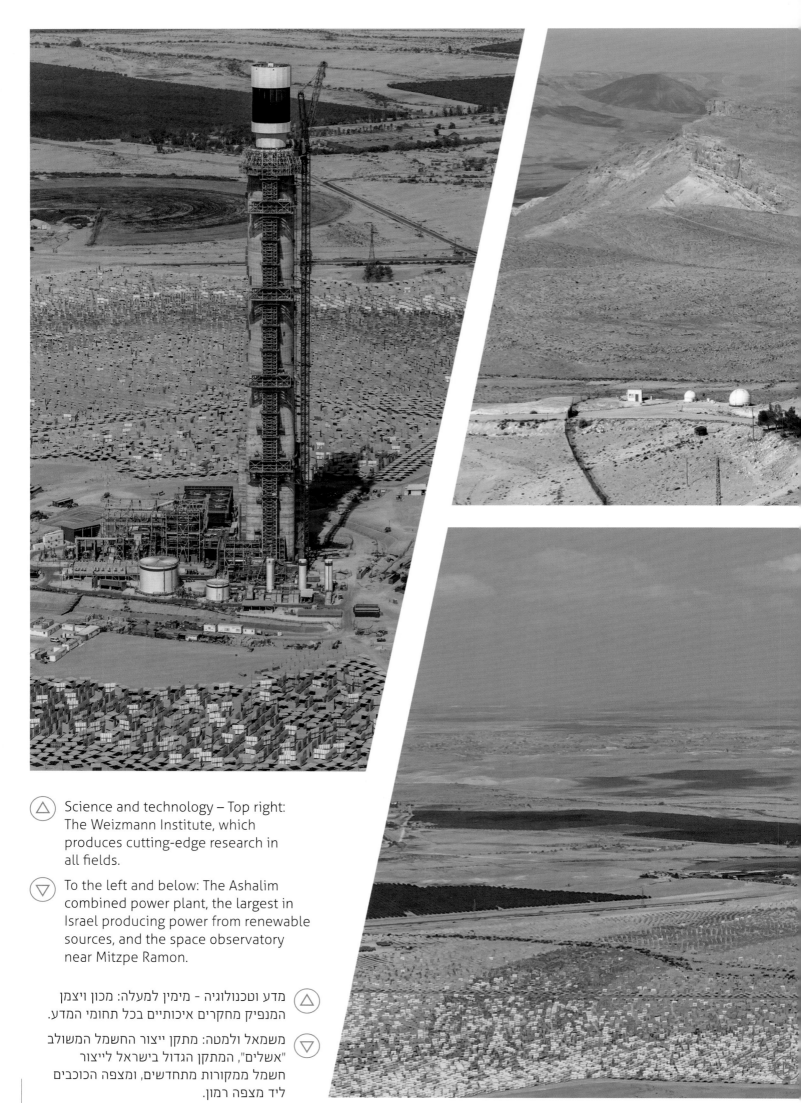

Science and technology – Top right:
The Weizmann Institute, which
produces cutting-edge research in
all fields.

To the left and below: The Ashalim
combined power plant, the largest in
Israel producing power from renewable
sources, and the space observatory
near Mitzpe Ramon.

מדע וטכנולוגיה - מימין למעלה: מכון ויצמן
המנפיק מחקרים איכותיים בכל תחומי המדע.

משמאל ולמטה: מתקן ייצור החשמל המשולב
"אשלים", המתקן הגדול בישראל לייצור
חשמל ממקורות מתחדשים, ומצפה הכוכבים
ליד מצפה רמון.

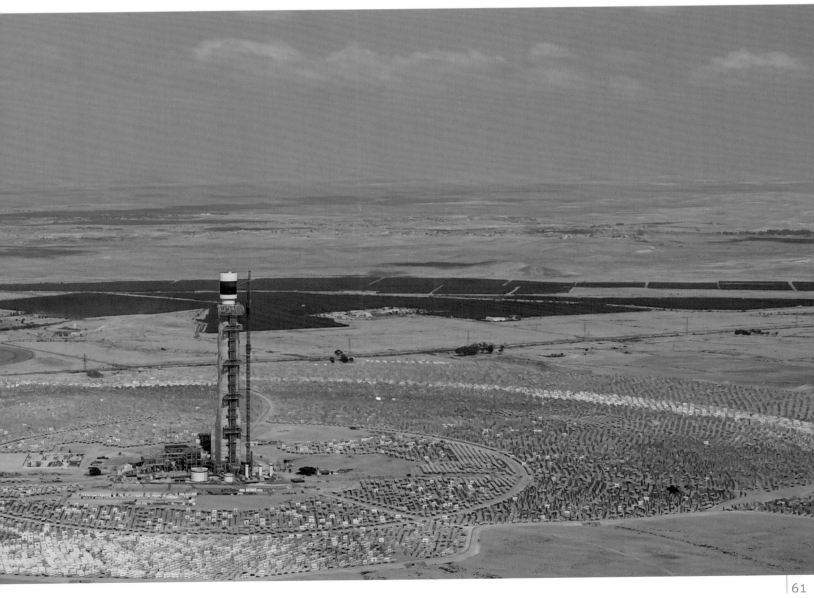

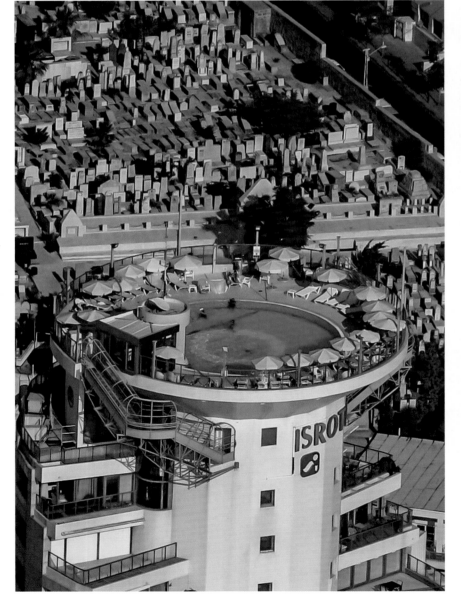

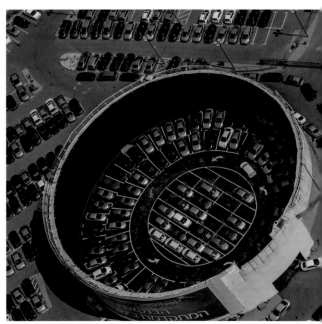

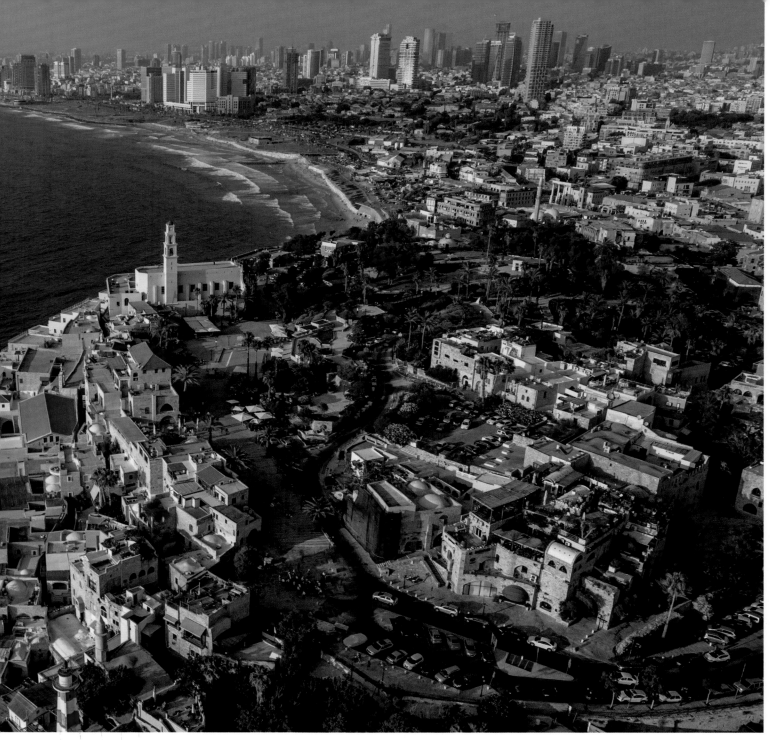

A bird's-eye view of all of Tel Aviv, from Jaffa Harbor in the front to the Reading power plant in the distance.

מבט עילי על כל תל אביב, מנמל יפו בחזית ועד תחנת הכוח רידינג במרחק.

Gush Dan is a growing metro area, from Netanya in the north, through the circular parking lot that replaced a gas container depository, the Isrotel hotel with its rooftop swimming pool, overlooking Tel Aviv's historic cemetery, all the way east to Petah Tikva's brand new Hi-Tech center.

גוש דן הוא מטרופולין הולך וגדל, מנתניה המתחדשת, עבור בחניון העגול שהחליף את מכלי הגז בגלילות, מלון ישרוטל עם הבריכה על גגו, המשקיפה על בית העלמין ההיסטורי של תל אביב ברחוב טרומפלדור, ומזרחה למרכז ההיי-טק החדיש בפתח תקווה.

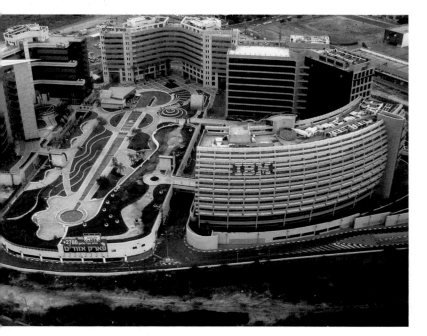

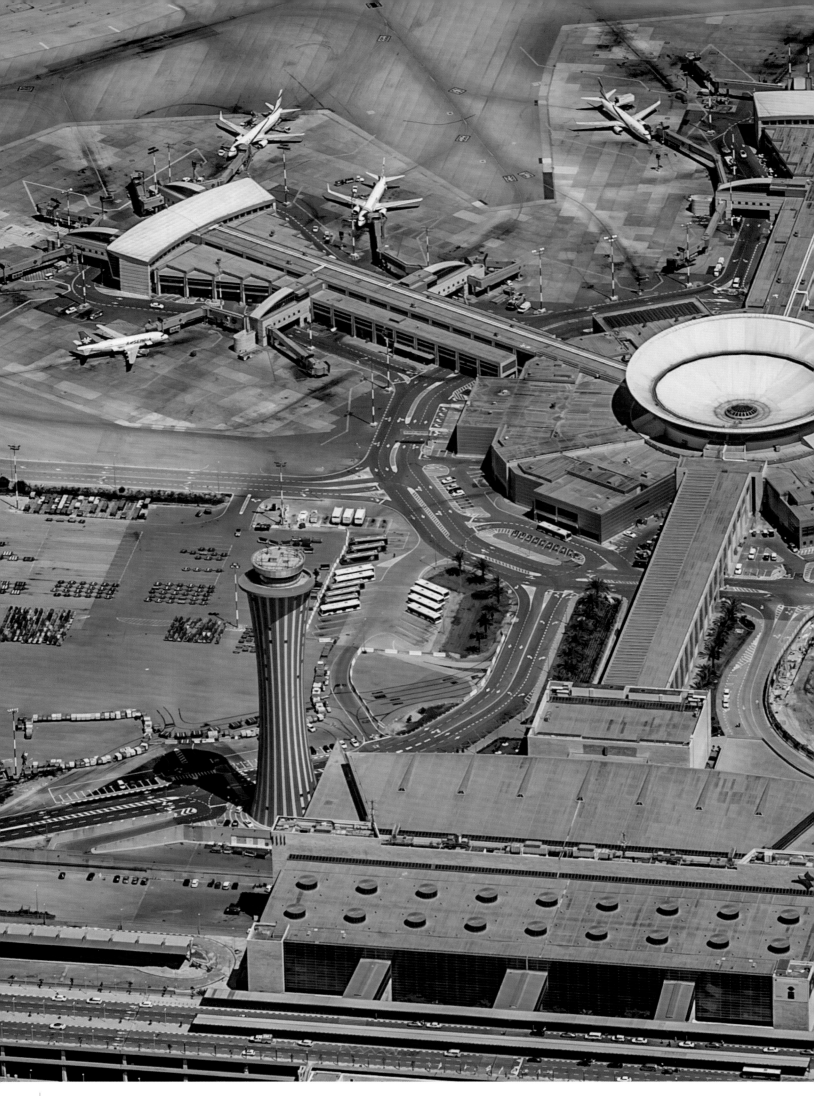

Terminal 3 at Ben Gurion International Airport, the main gate to Israel.

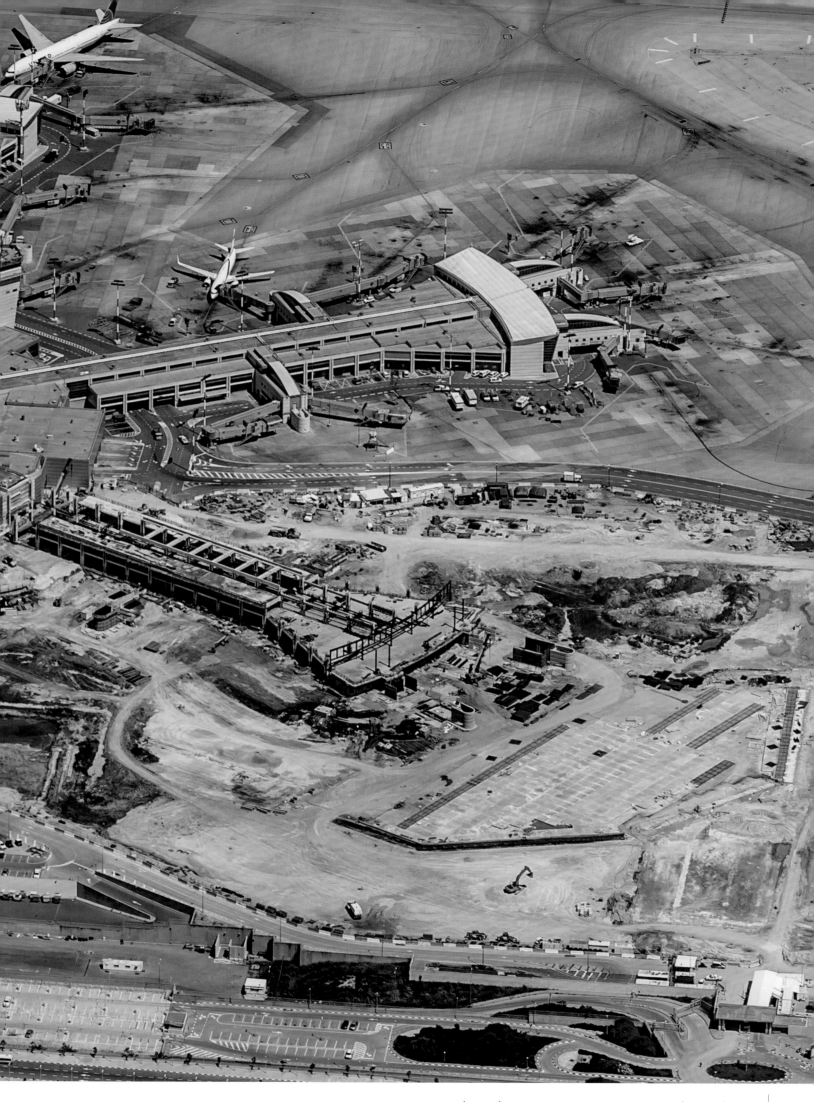

טרמינל 3 בנמל התעופה בן גוריון, השער הראשי לישראל.

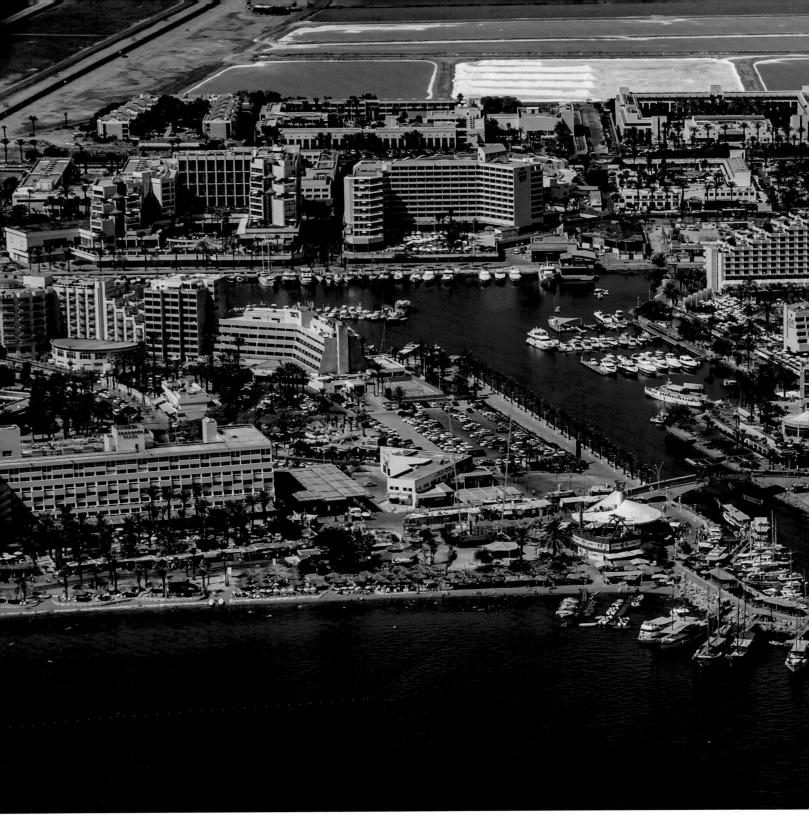

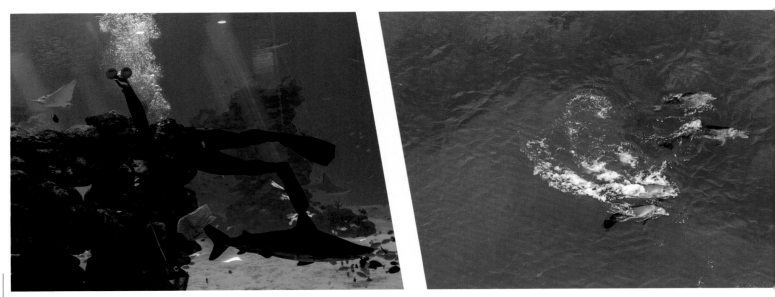

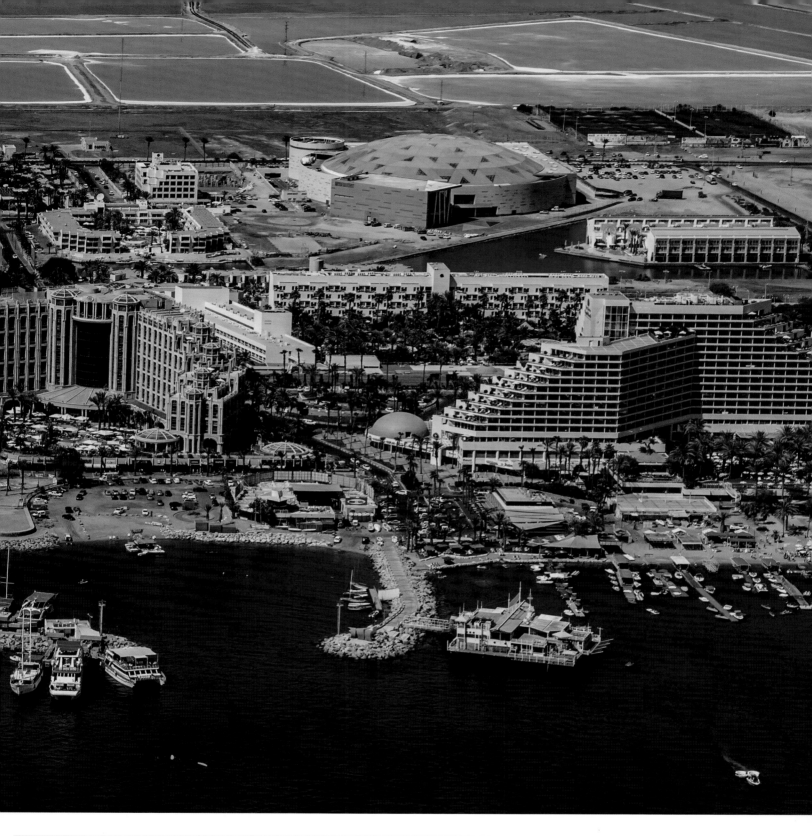

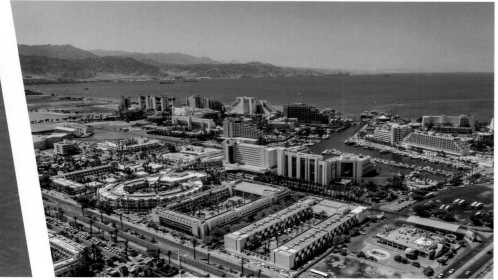

Eilat's breathtaking coral reefs are but one of the Red Sea City's maritime attractions. In addition, you can swim with dolphins at the famous reef, or see all that beauty while staying nice and dry – at the underwater observatory.

שוניות האלמוגים המרהיבות של אילת הן רק אחת מהאטרקציות הימיות של עיר הים האדום. בנוסף אפשר לשחות עם דולפינים בריף המפורסם, או לראות את כל היופי ולהישאר יבשים - במצפה התת-ימי.

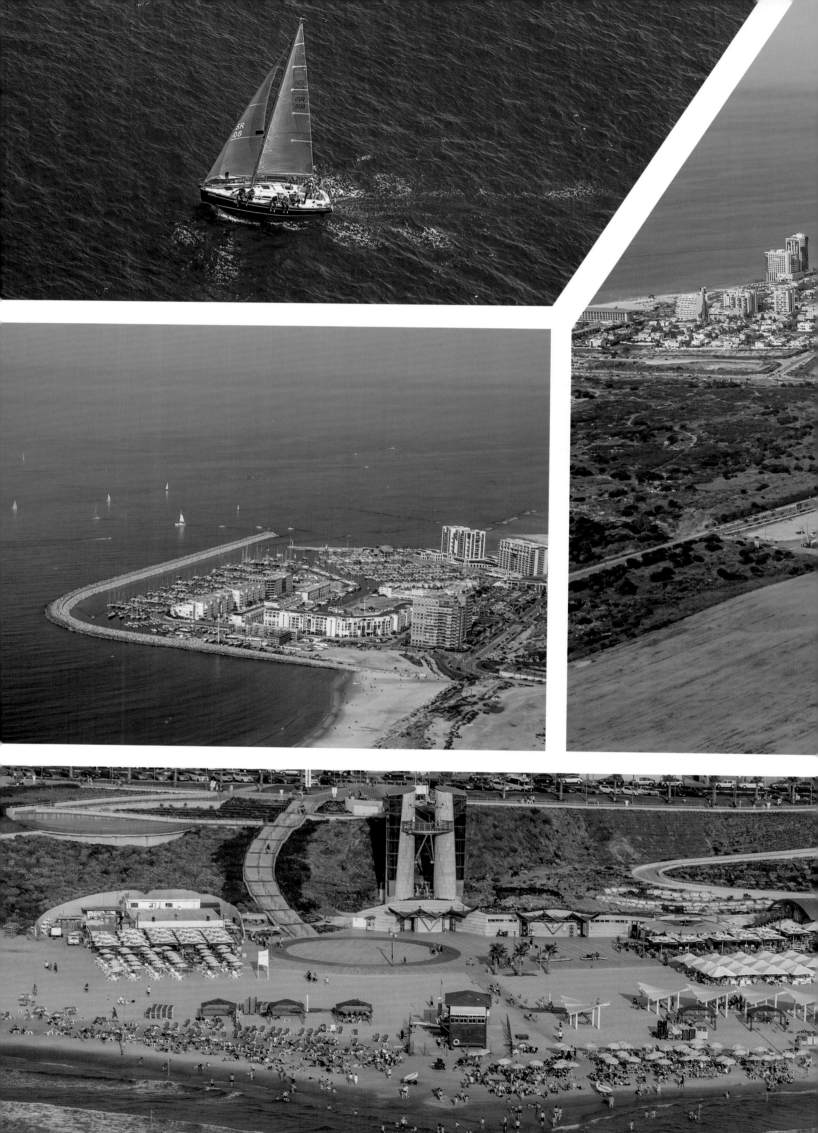

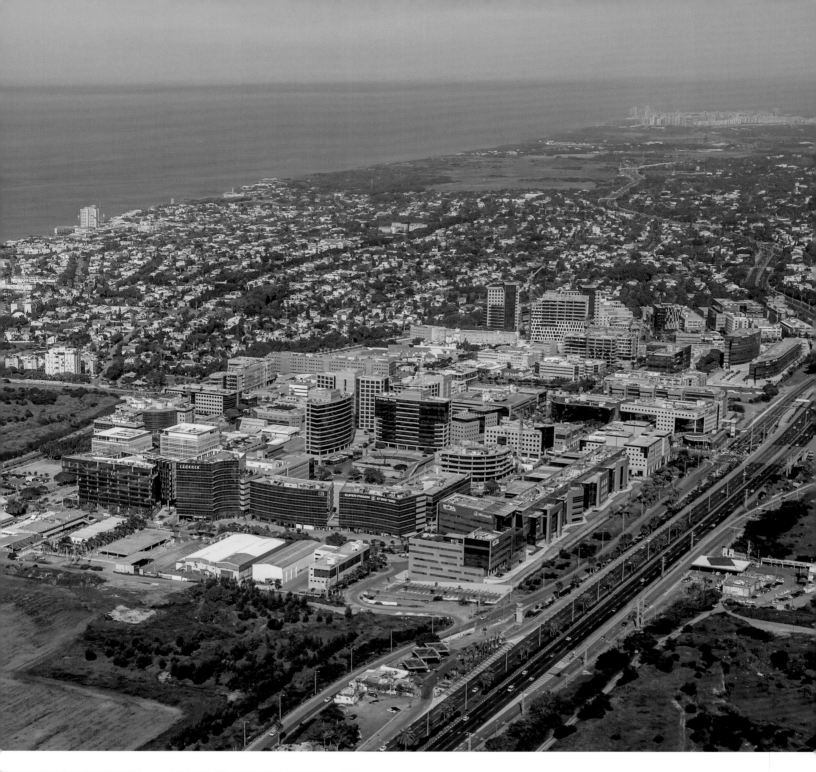

Herzliya: The hotels on the beach, the marina and the Hi-Tech park, an integral component of the famous "Silicone Wadi" ("Wadi" in Hebrew means "Valley"), Israel's Hi-Tech juggernaut, which was mostly located between Tel Aviv and Haifa and is nowadays spread all across Israel from Beer-Sheva in the South to Tefen in the Galilee.

אזור ההיי טק של הרצליה, המלונות שעל קו החוף והמרינה. אזור התעשייה ידוע גם בכינויו "סיליקון ואדי", יחד עם שאר מרכזי הפיתוח שהתחילו לאורך מישור החוף וכיום פזורים בכל חלקי הארץ, שהם בית לחברות הייטק רבות מתחומים רבים.

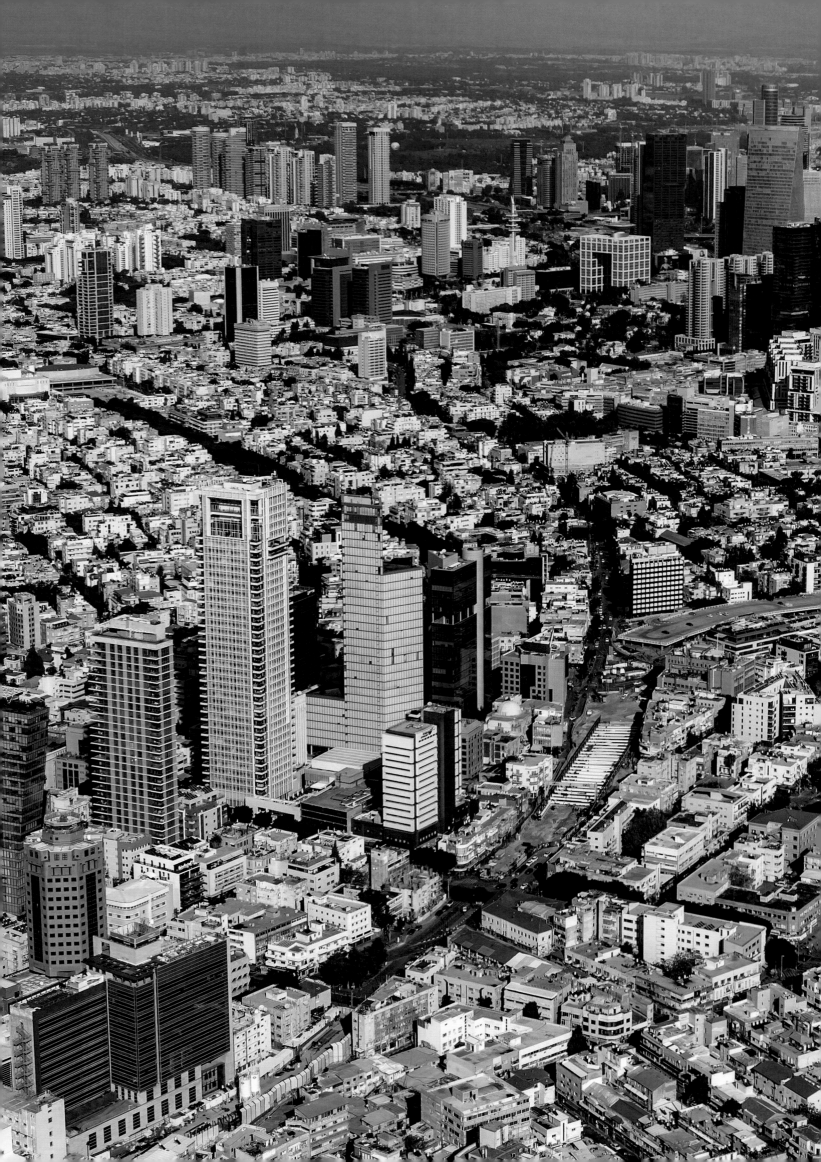

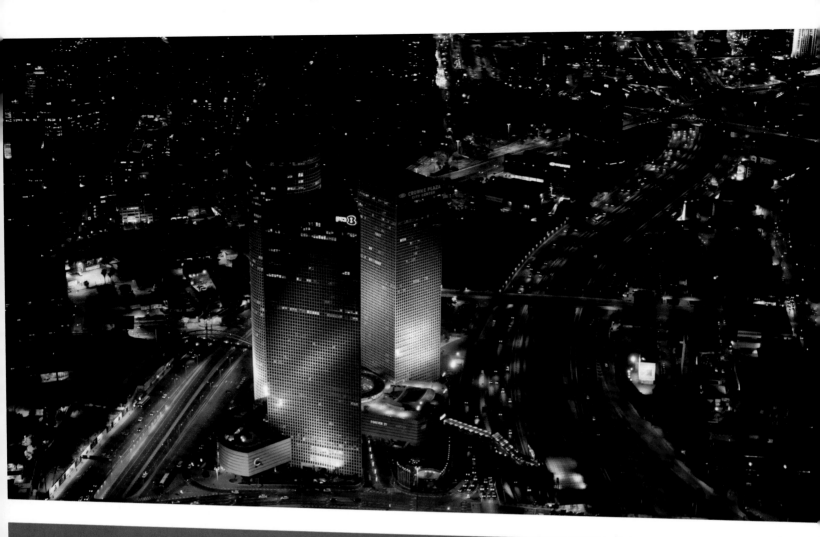

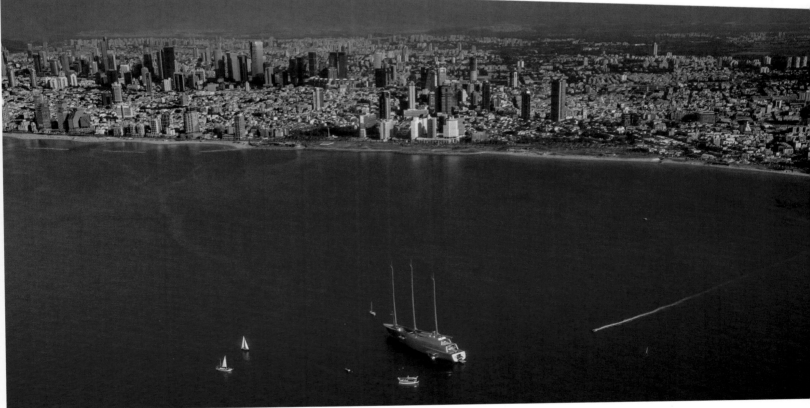

△ Modern Tel Aviv, soaring to skies, glittering in the night.
תל-אביב המודרנית, המרקיעה לשחקים, זוהרת בלילה.

▽ יאכטה גדולה במיוחד משייטת מול הטיילת שלאורך חופי תל-אביב.
A particularly large yacht sails off of Tel Aviv's boardwalk.

Tel Aviv, with the Allenby-Yehuda HaLevi intersection. The sand strip in the center will be part of Tel Aviv's light rail system. The green strip stretching from the center-top to the northeast is the famous Rothschild Boulevard, ending at the Cultural Hall and HaBima, the national theater.

תל אביב, במפגש הרחובות אלנבי ויהודה הלוי. רצועת החול במרכז זה תהיה חלק מקו הרכבת הקלה. הרצועה הירוקה הנמתחת ממעלה רחוב אלנבי לכיוון צפון-מזרח היא שדרות רוטשילד, המסתיימות במתחם הבימה והיכל התרבות.

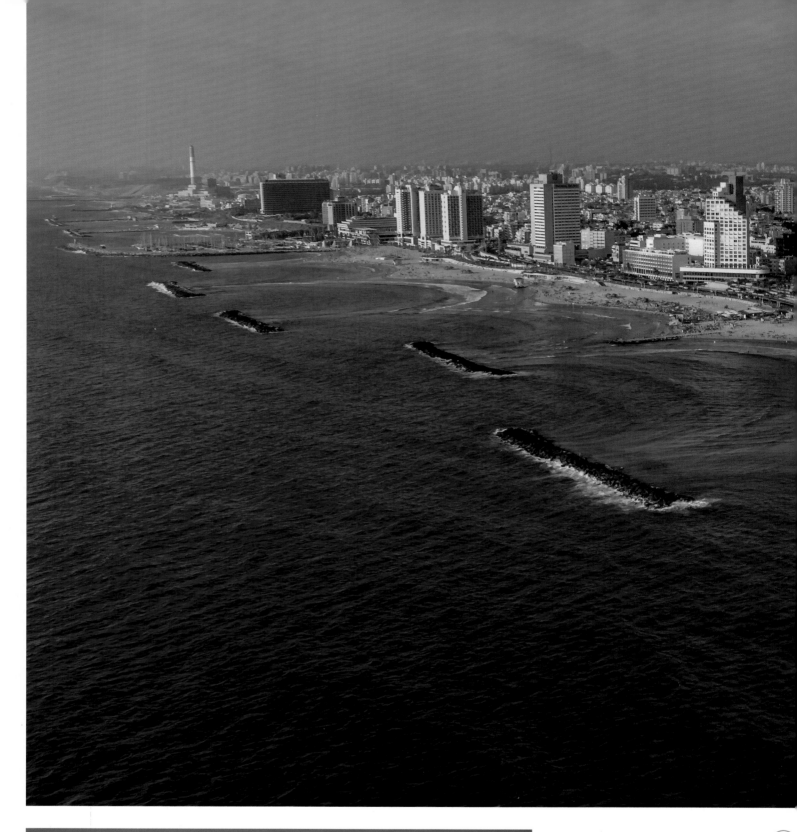

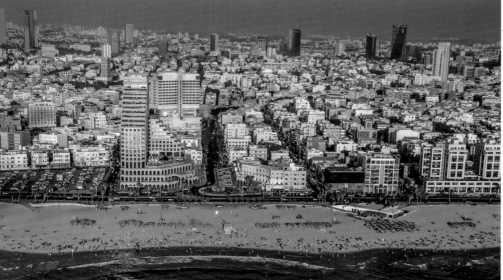

Tel Aviv beaches at sunset.
חופי תל אביב בשקיעה

Tel Aviv offers endless diversion, from
the golden beaches, to the shopping,
dining and nightclub compound
at the Tel Aviv harbor, to the
amusement rides of the Luna Park.

אפשרויות הבילוי בתל אביב אינסופיות:
מן החופים הזהובים, למתחם הקניות,
המסעדות והריקודים בנמל, ועד
למתקני השעשועים של הלונה פארק.

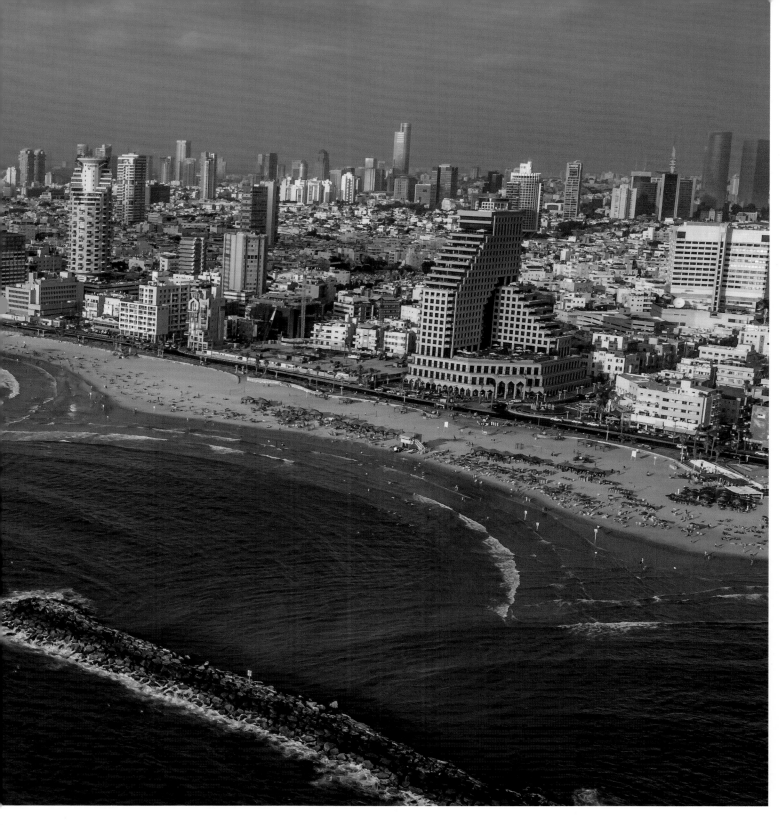

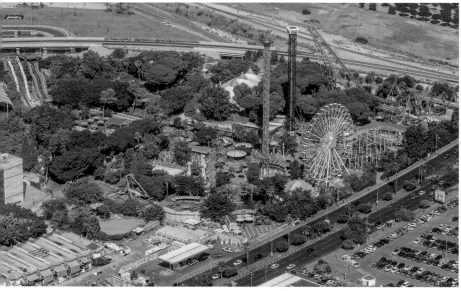

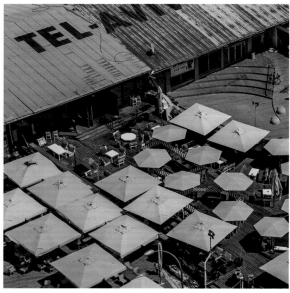

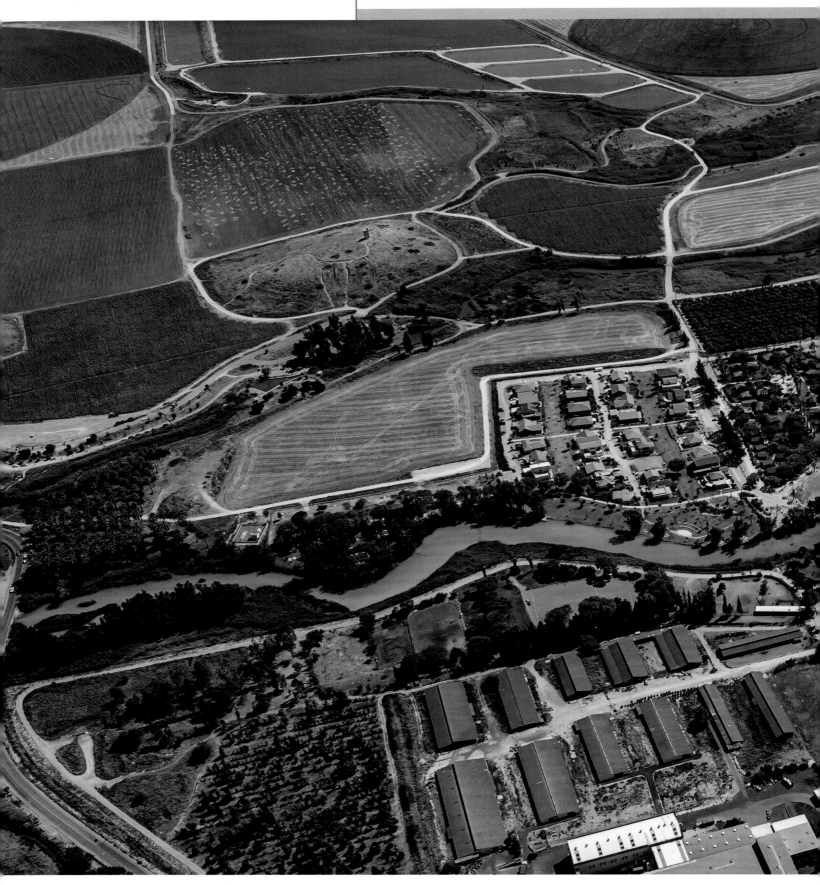

The Assi Stream which flows from the famous "Sakhneh" hot springs in Kibbutz Nir David.

נחל אסי היוצא מהסחנה (עין השלושה) ועובר בקיבוץ ניר דוד.

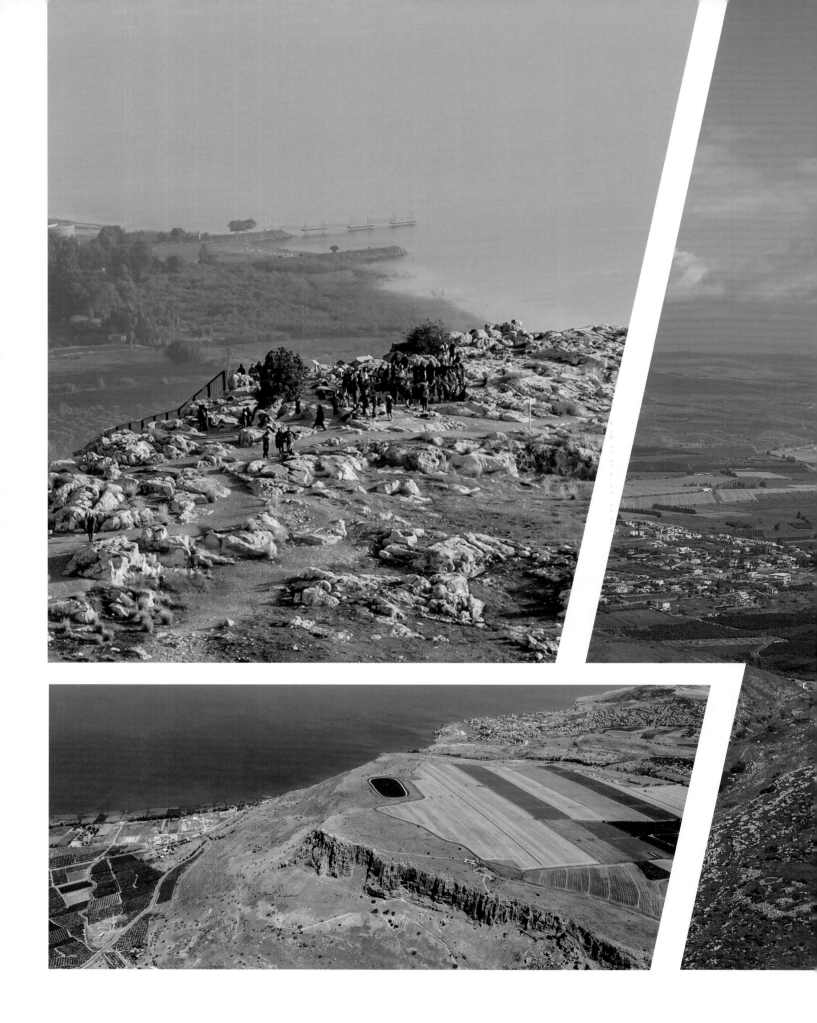

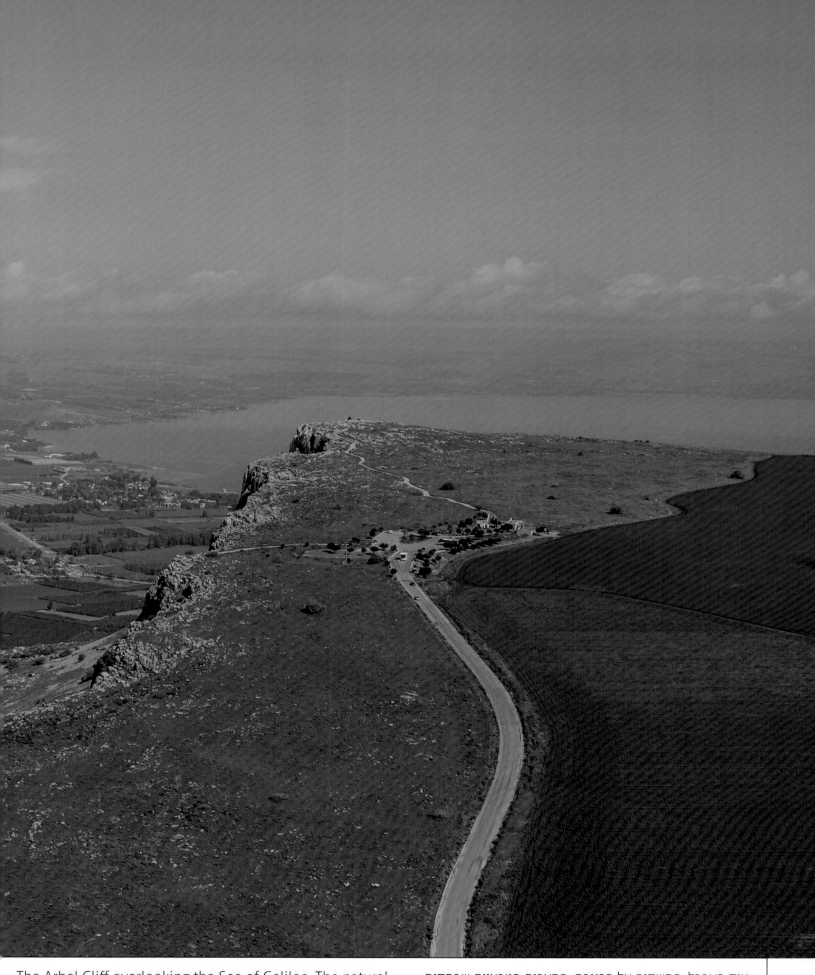

The Arbel Cliff overlooking the Sea of Galilee. The natural caves in the cliffside gave shelter to rebels for millennia.

צוק הארבל, המשקיף על הכינרת. המערות הטבעיות שבמקום שימשו מורדים לאורך הדורות.

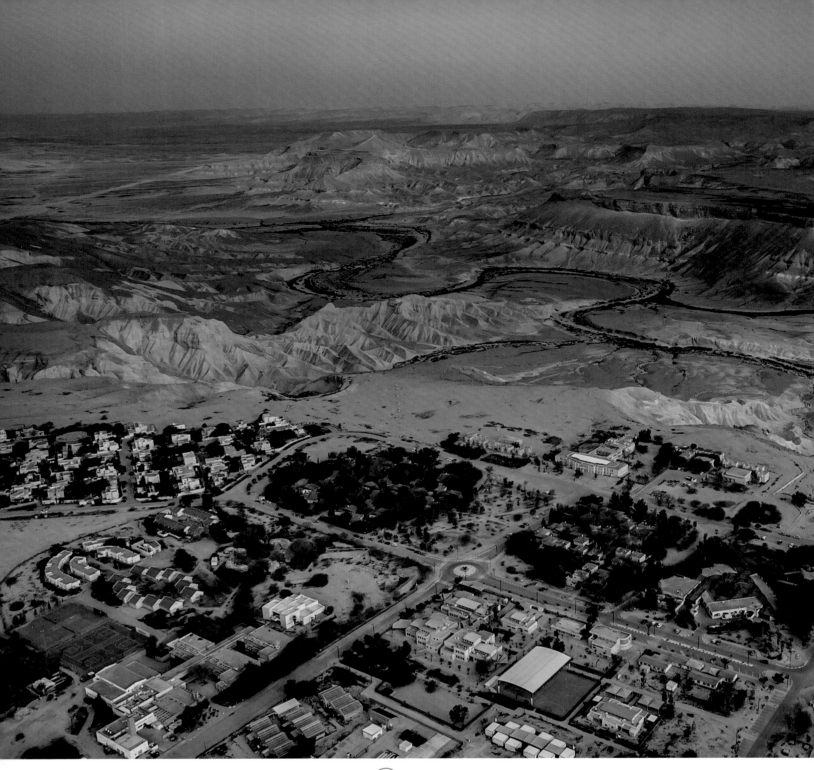

Midreshet Ben Gurion, the inter-disciplinary center for desert and environmental studies, overlooking Zin Stream in the Negev: Israel's first PM, David Ben Gurion, saw vital importance in making the Negev bloom, and upon retirement he practiced what he preached and moved into a cabin in Kibbutz Sde Boker, where he was eventually brought to rest.

מדרשת שדה בוקר שמעל נחל צין בנגב: ראש הממשלה הראשון של ישראל, דוד בן גוריון, ראה בהפרחת הנגב חשיבות עליונה ועם פרישתו מן ההנהגה קיים את שאמר ופרש לקיבוץ שדה בוקר, שם גם נקבר.

Today his vision is coming true with a modern city and prestigious university in Beer Sheva, an airport in the Arava prairie, and many farming communities.

כיום הולך החזון ומתגשם, עם עיר מודרנית, שדה תעופה בערבה, אוניברסיטה מפוארת בבאר שבע וישובים חקלאיים רבים.

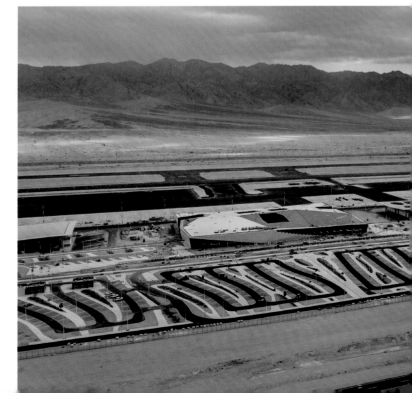

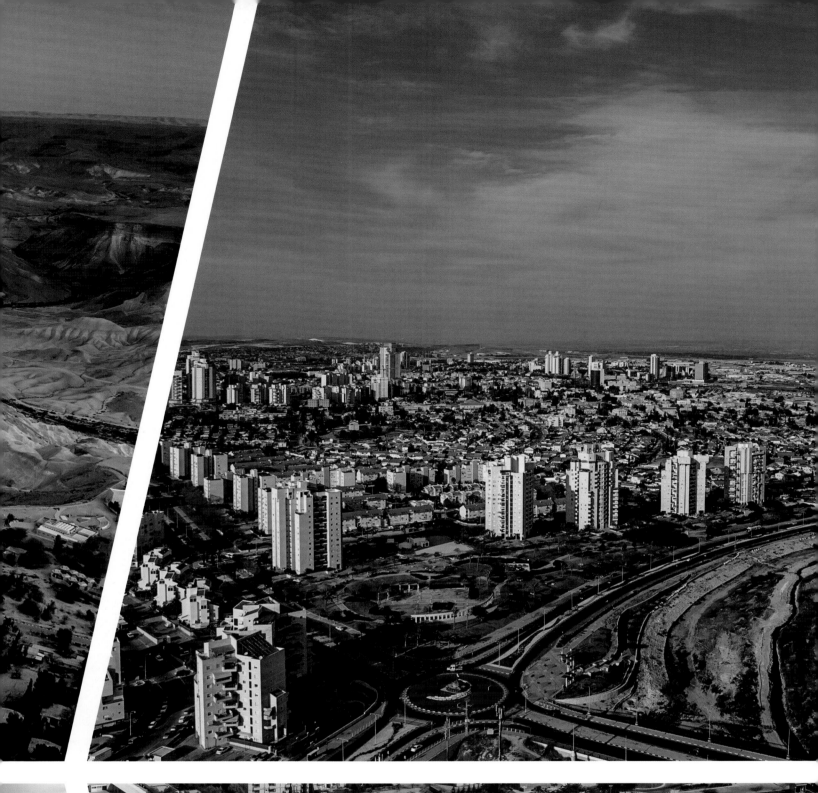
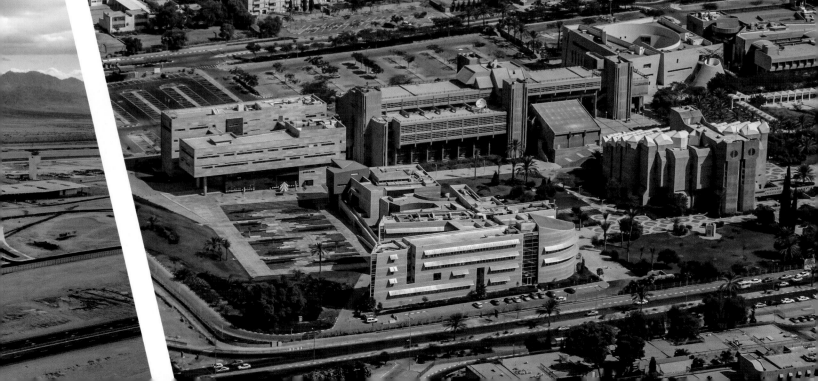

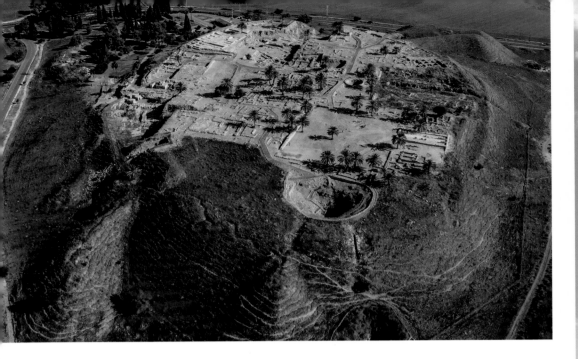

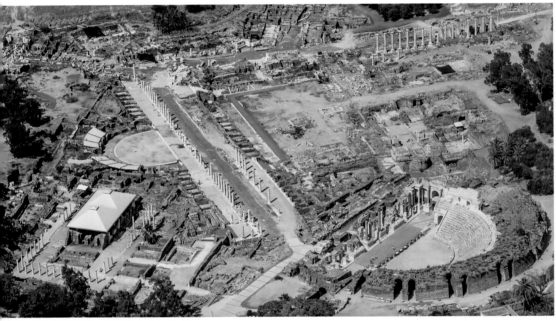

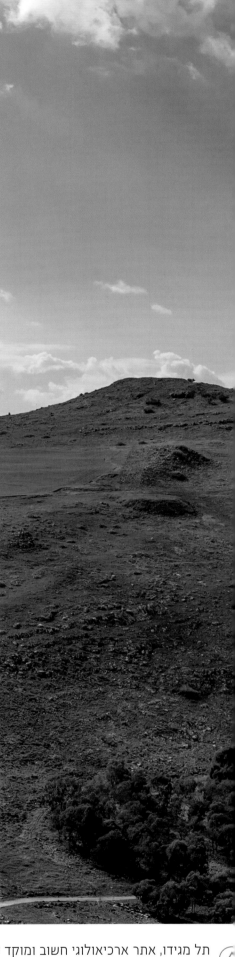

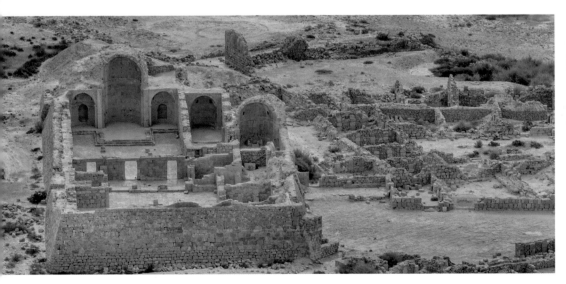

△ Tel Meggido, a major archaeological site and the backdrop to many historic battles, that was settled as early as 6,000 years ago.

▽ Beit She'an, one of the oldest cities in the world, dating back 7,000 years and naturally a major archeological site as well.

▽ Shivta, which started as a Nabatean village in the desert and became an important stop along the Perfume Road.

All three locations are World Heritage Sites.

△ תל מגידו, אתר ארכיאולוגי חשוב ומוקד לקרבות רבים, שהיה מיושב כבר לפני 6,000 שנים.

▽ בית שאן, אחת הערים העתיקות בעולם, שתחילתה לפני 7,000 שנים. אף היא מרכז מחקר ארכיאולוגי משמעותי.

▽ שבטה, שהחלה ככפר נבטי בנגב והפכה לתחנה חשובה לאורך "דרך הבשמים".

כל שלושת המקומות הללו הם אתרי מורשת עולמית.

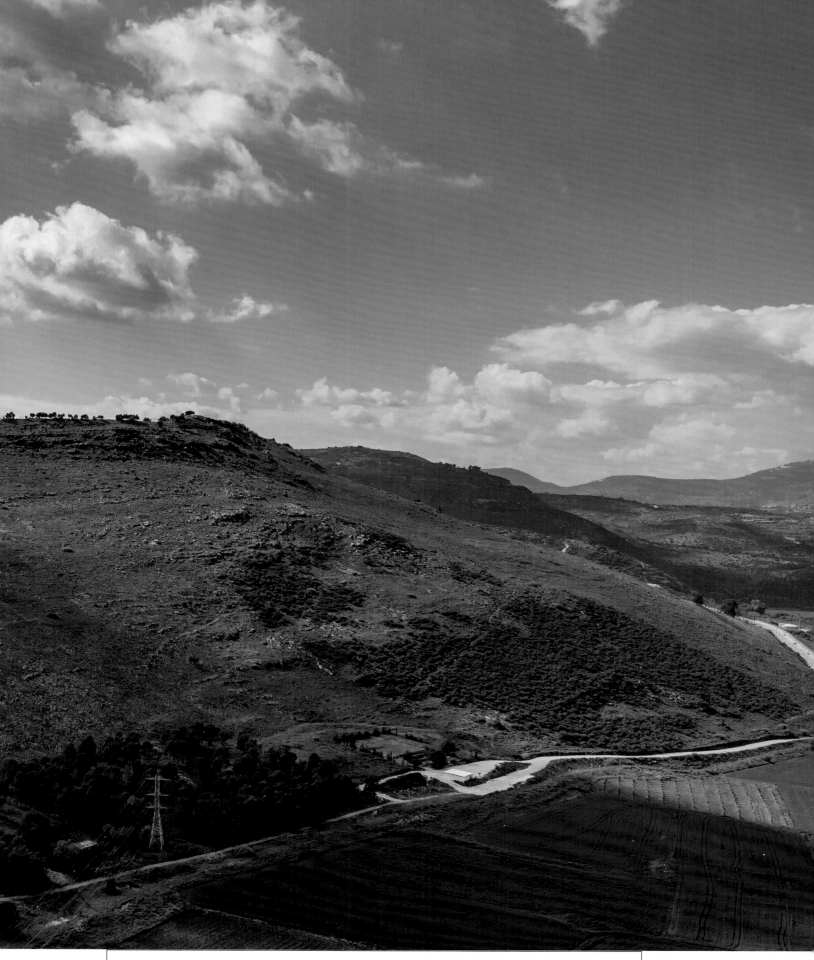

The Horns of Hittin, overlooking the Sea of Galilee. קרני חיטין הצופות אל הכינרת.

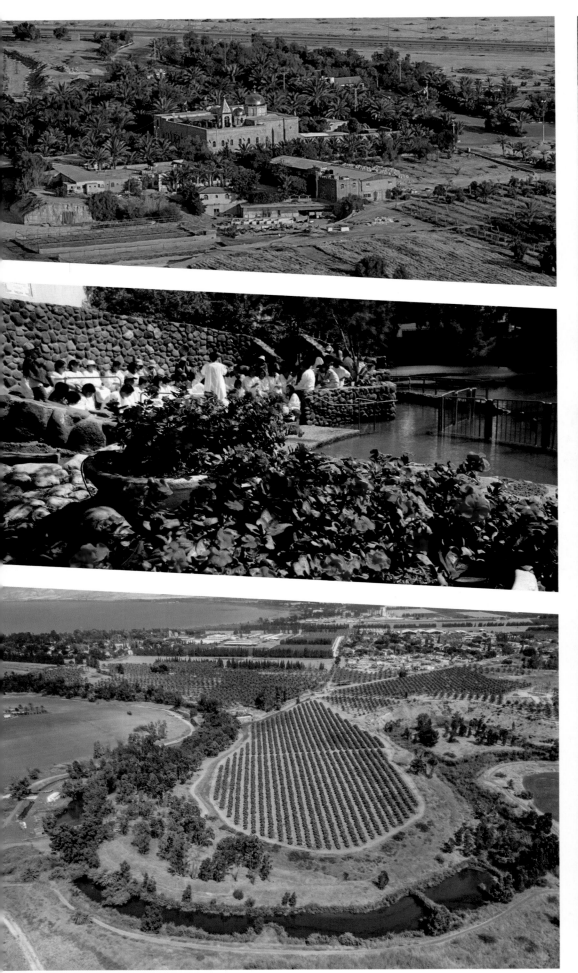

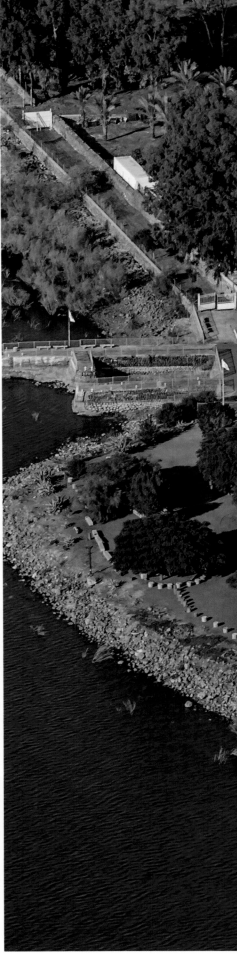

An additional baptism site north of the Dead Sea, called "Qasr al-Yahud".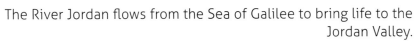

אתר הטבילה הנוסף על נהר הירדן מצפון לים המלח, הנקרא "קאסר אל יהוד".

The River Jordan flows from the Sea of Galilee to bring life to the Jordan Valley.

הירדן זורם מתוך הכינרת להשקות את העמק הקרוי על שמו.

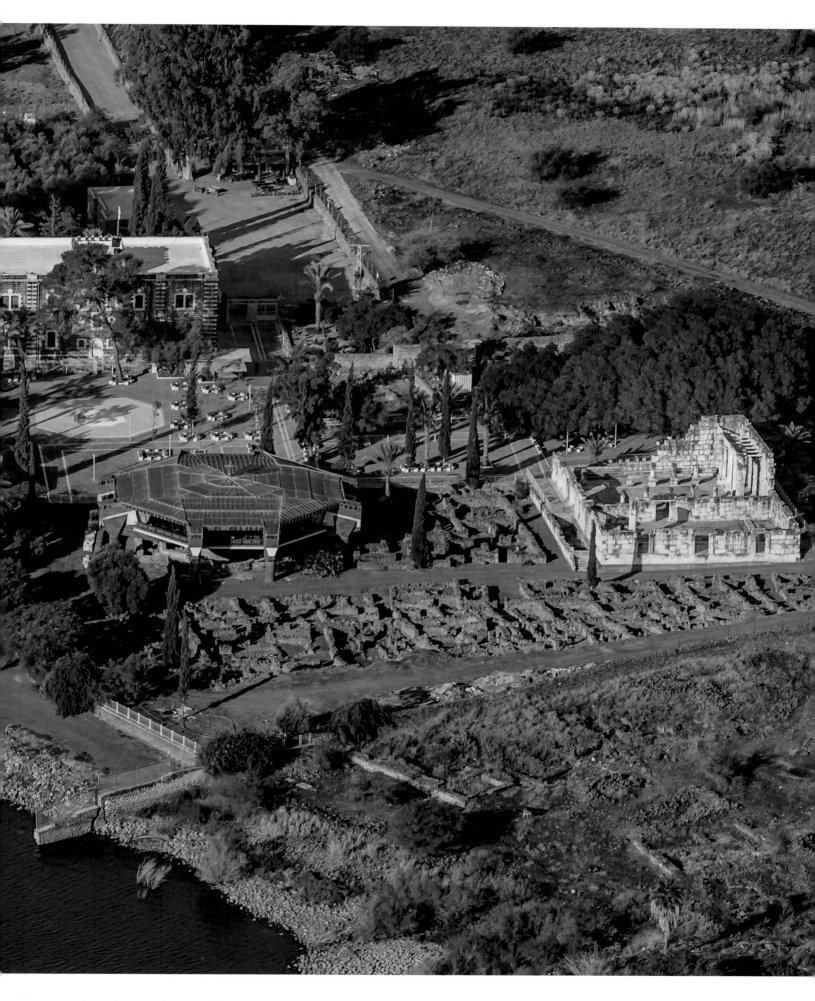

…apernaum, where Jesus of Nazareth began his ministry, according to …ristian tradition, next to the Yardenit baptism site, which draws believers …om all around the globe.

כפר נחום, בו על פי המסורת הנוצרית, החל ישו בדרשותיו, ולצידו אתר הירדנית (במרכז), המושך תיירים לטבול במקום.

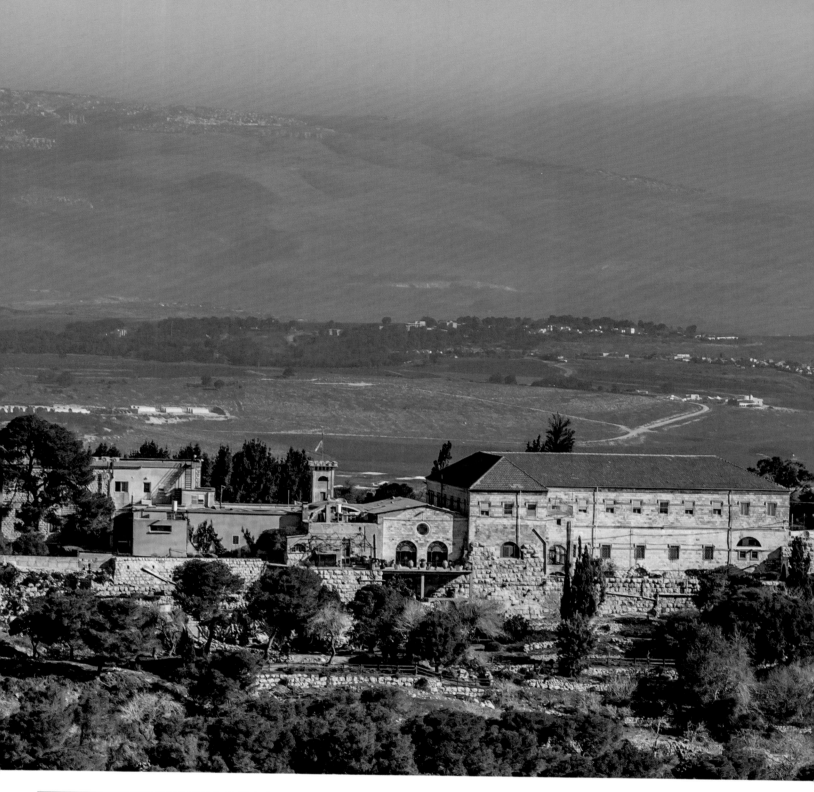

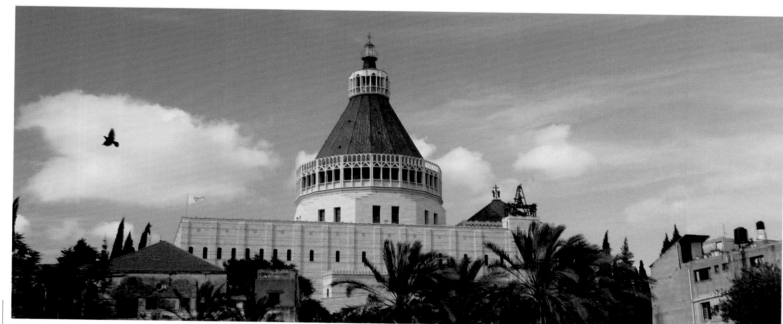

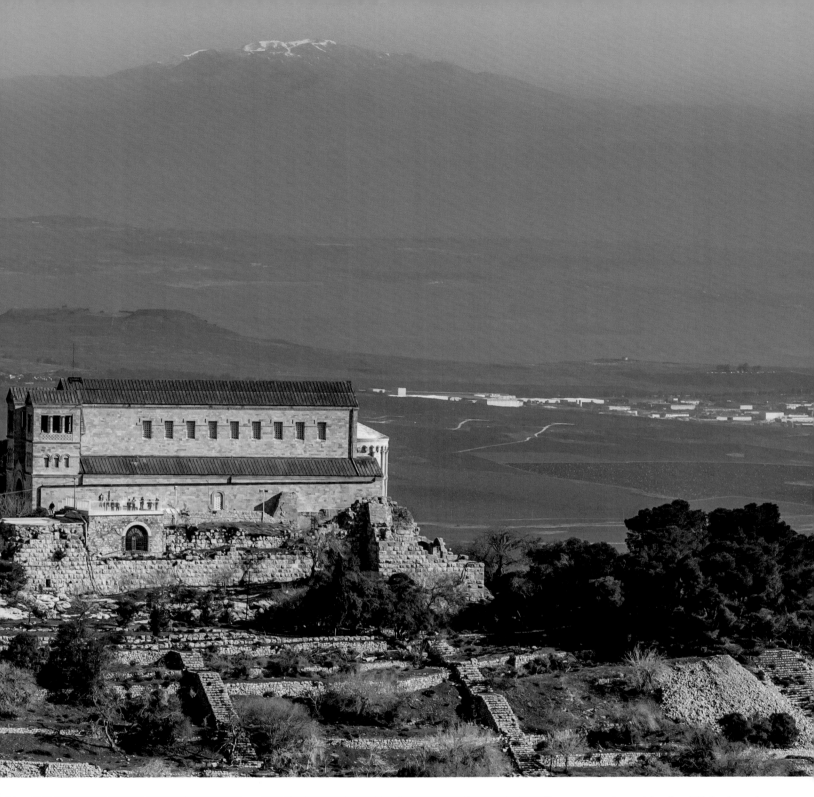

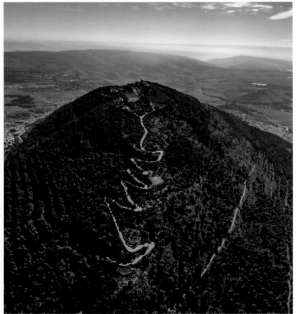

Israel is the Bible Land and also the cradle of the New Testaments: Church of the Annunciation in Nazareth, the Wedding Church at Cana (Kafr Cana), and the Transfiguration Church atop Mt. Tabor.

ארץ ישראל היא מולדת התנ"ך וגם ערש הנצרות - כנסיית הבשורה בנצרת, כנסיית נס היין בכפר כנא, וכנסיית ההשתנות שבפסגת הר התבור.

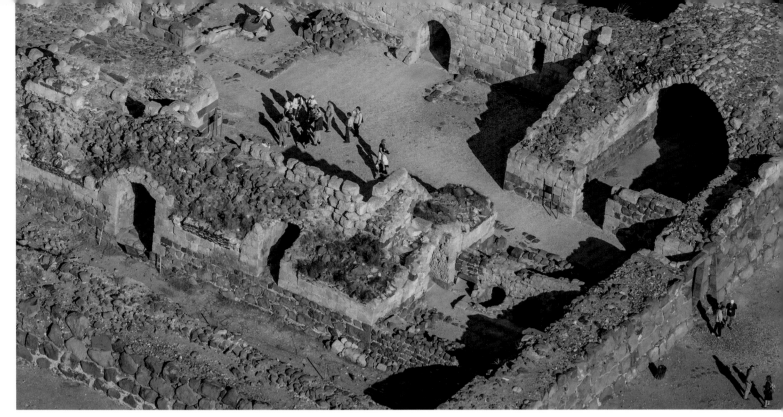

The Crusaders built a fort midway from the Sea of Galilee to Beit She'an, which is considered a model of Crusader architecture. They named it "Belvoir" in honor of the stunning views ("Kochav HaYarden", "Star of the Jordan")

בחצי הדרך בין הכינרת לבית שאן בנו מבצר, המהווה מופת של אדריכלות צלבנית, וקראו לו "מבצר יפה נוף" ובעברית "כוכב הירדן".

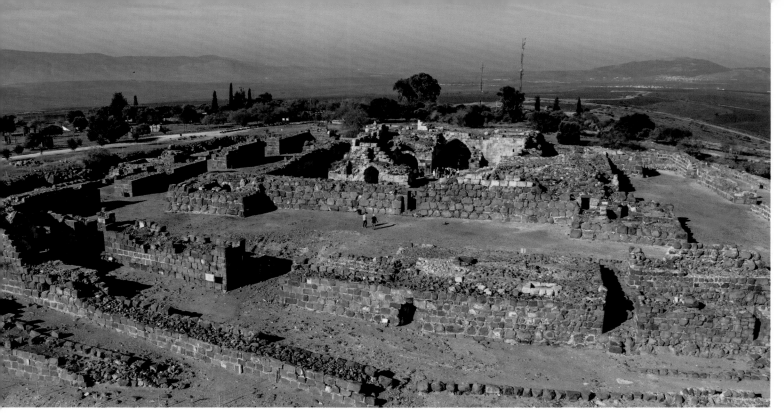

The Sakhneh spring pool, gorgeous and naturally heated, drawing tens of thousands of bathers year-round.

בריכת מעיין הסחנה המרהיבה והמחוממת טבעית, המושכת אליה עשרות אלפי רוחצים בכל עונות השנה.

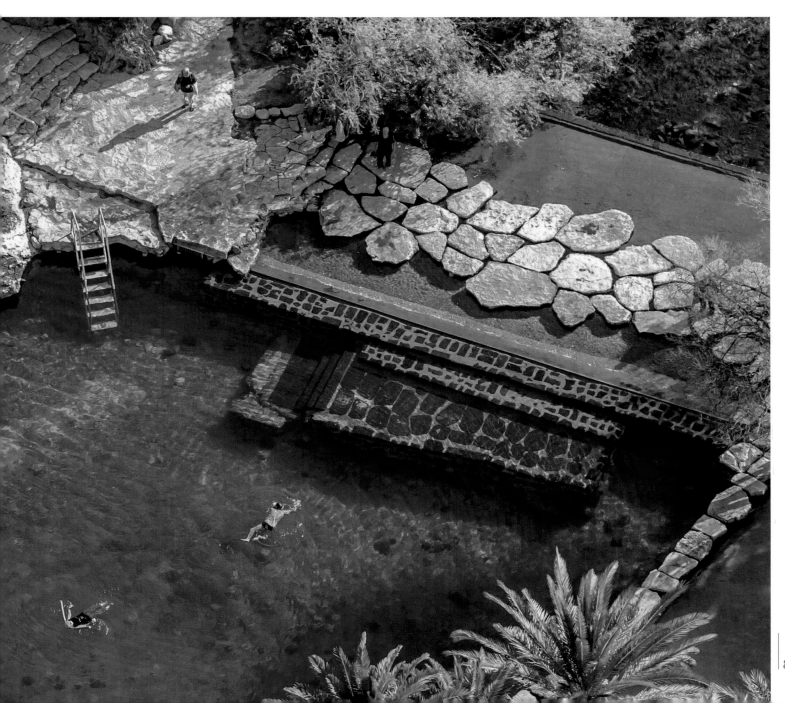

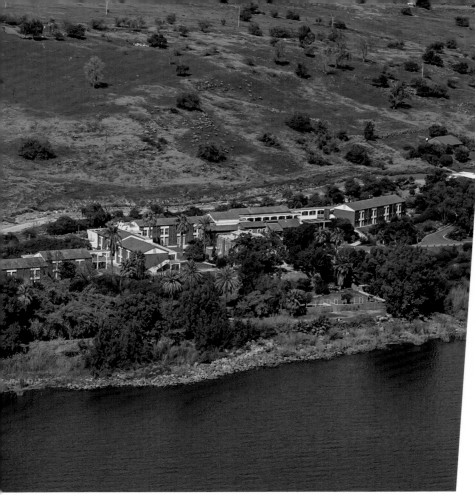

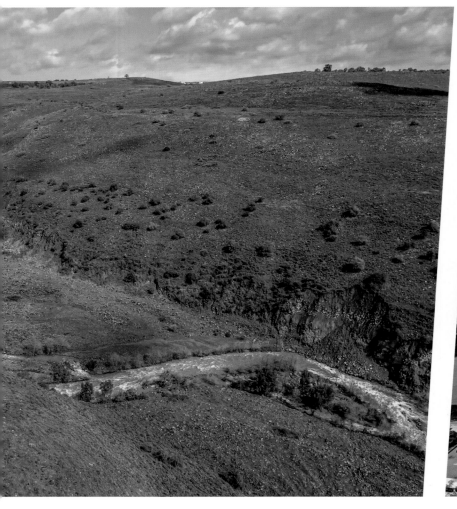

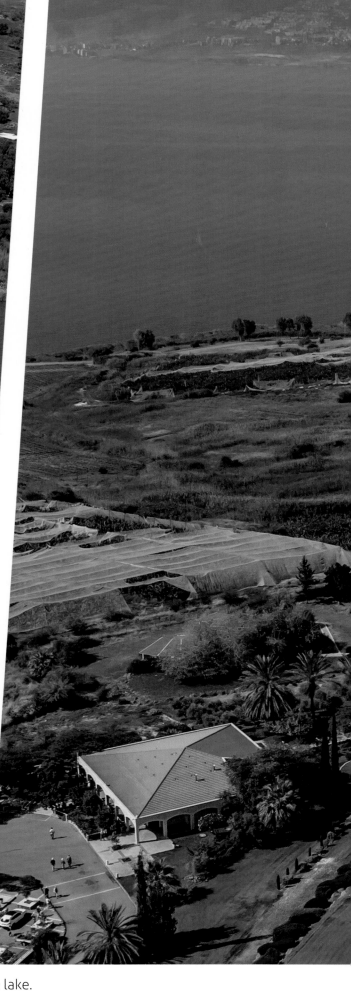

Tabgha (The Church of Bread and Fish) on the shores of the lake.

טבחה (כנסיית הלחם והדגים) שעל שפת הכינרת.

The Mountainous part of the Jordan spilling into the Sea of Galilee in the Vale of Bethesda.

הירדן ההרי לקראת הגעתו לכינרת בבקעת בית צידה.

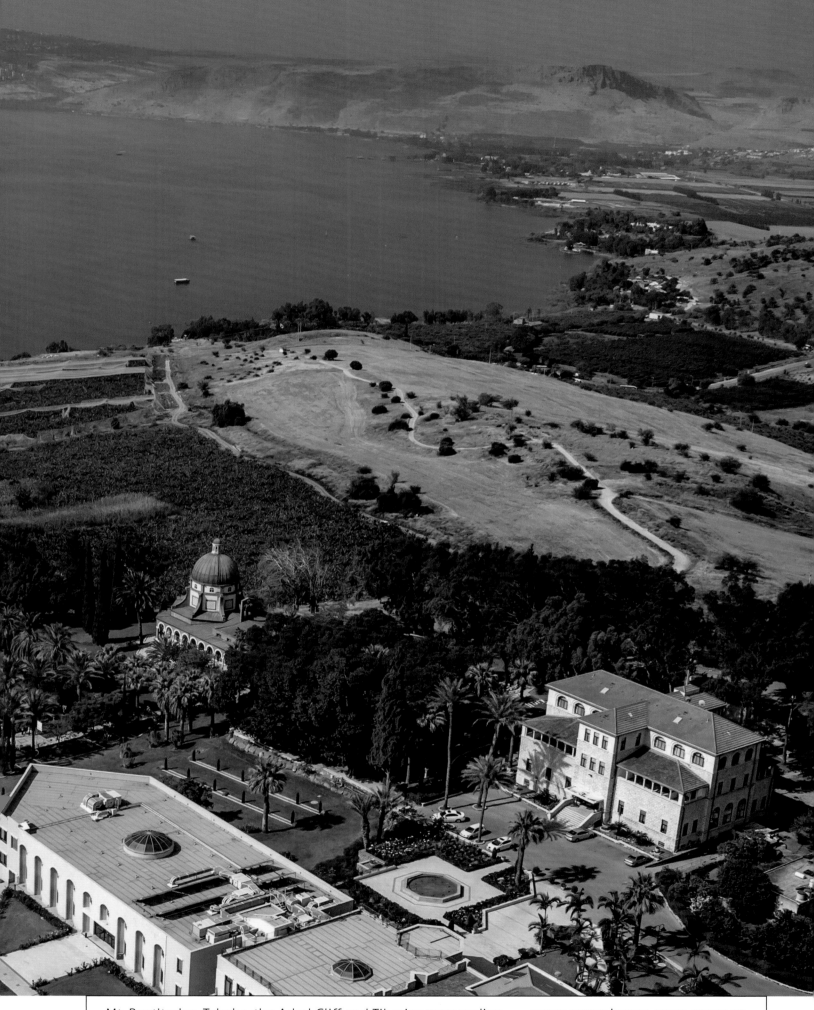

Mt. Beatitudes, Tabgha, the Arbel Cliff and Tiberias surrounding the Sea of Galilee, as viewed from the north.

הר האושר, טבחה, הארבל וטבריה מסביב לאגם הכינרת במבט מצפון.

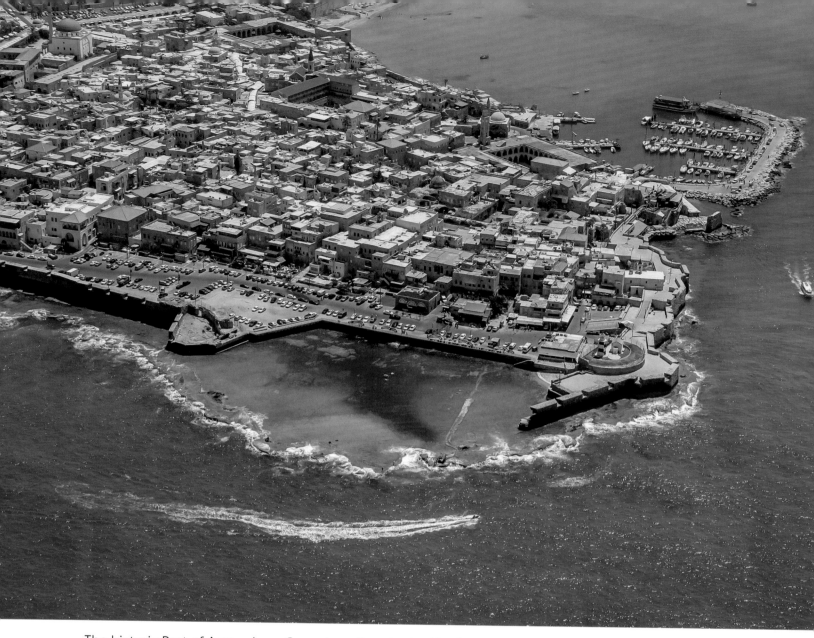

The historic Port of Acre, where Crusaders disembarked in the Holy Land, alongside the modern Port of Haifa.
נמל עכו ההיסטורי, בו ירדו צלבנים לארץ הקודש, ולצידו נמל חיפה המודרני.

The city of Caesarea was built by King Herod the Great between 25-13 BCE, and is considered one of the engineering marvels of the ancient world.

<div dir="rtl">

העיר קיסריה נבנתה על ידי המלך הורדוס הגדול בין השנים 25-13 לפני הספירה, ונחשבת לאחד מפלאי ההנדסה של העולם העתיק.

</div>

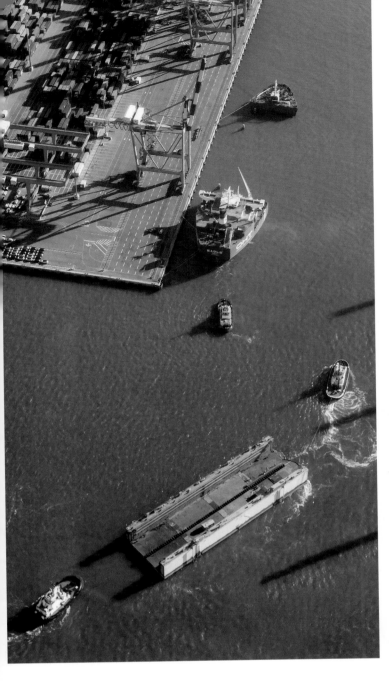

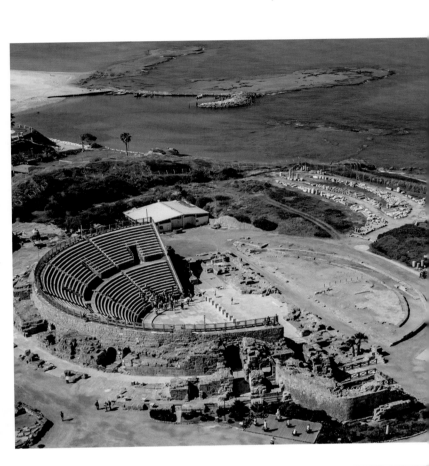

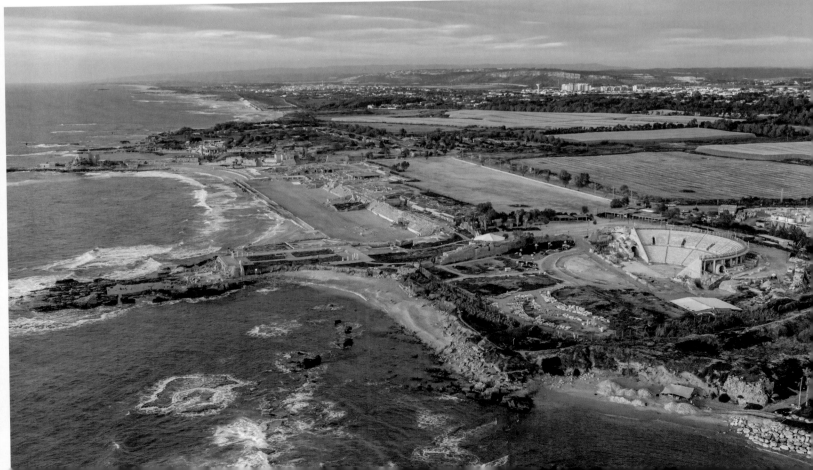

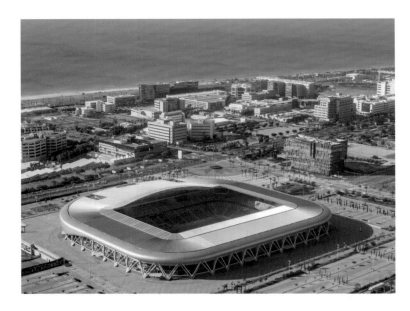

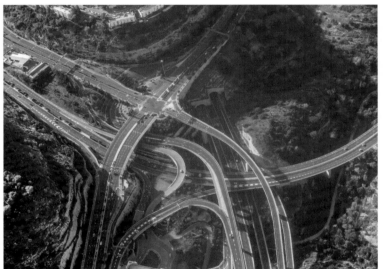

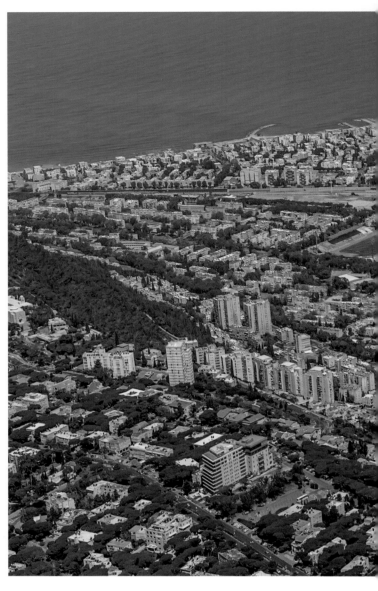

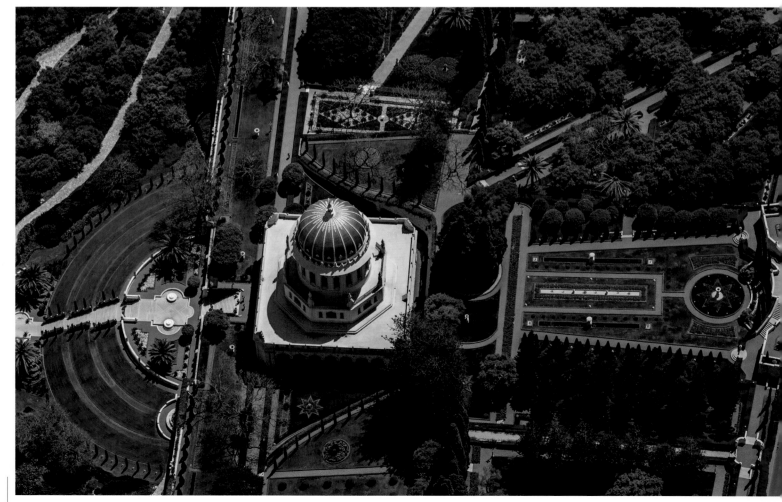

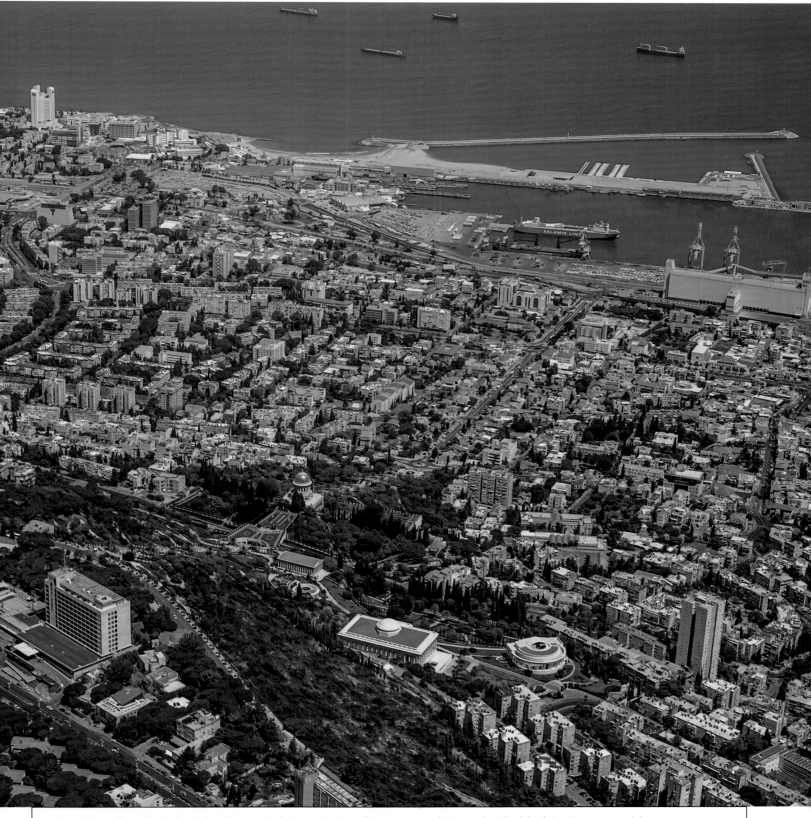

The City of Haifa is but the latest link in a chain of human and Neanderthal habitation stretching a quarter million years into the past. Today Haifa is home to Israel's oldest Hi-Tech park, known as "Matam".

העיר חיפה היא רק החוליה האחרונה בשרשרת ישוב אנושי וניאנדרטלי על הר הכרמל הנמשך ברציפות מזה רבע מיליון שנים. כיום שוכן בה מרכז ההיי-טק הוותיק בישראל, הלא הוא המת"מ.

△ The state-of-the-art new stadium, home to local Maccabi and Hapoel of Israel's Premier League.

▽ The tunnels interchange, which relieves traffic congestion in and out of the boisterous metropolis.

▽ The magnificent Bahai Gardens surround the burial place of the faith's founder.

△ האצטדיון החדיש, בו משחקות הפועל ומכבי המקומיות.

▽ מחלף המנהרות, שמאפשר תנועה לתוך המטרופולין השוקק.

▽ הגן הבהאי המרהיב בחיפה מקיף את מקום קבורתו של מייסד הדת.

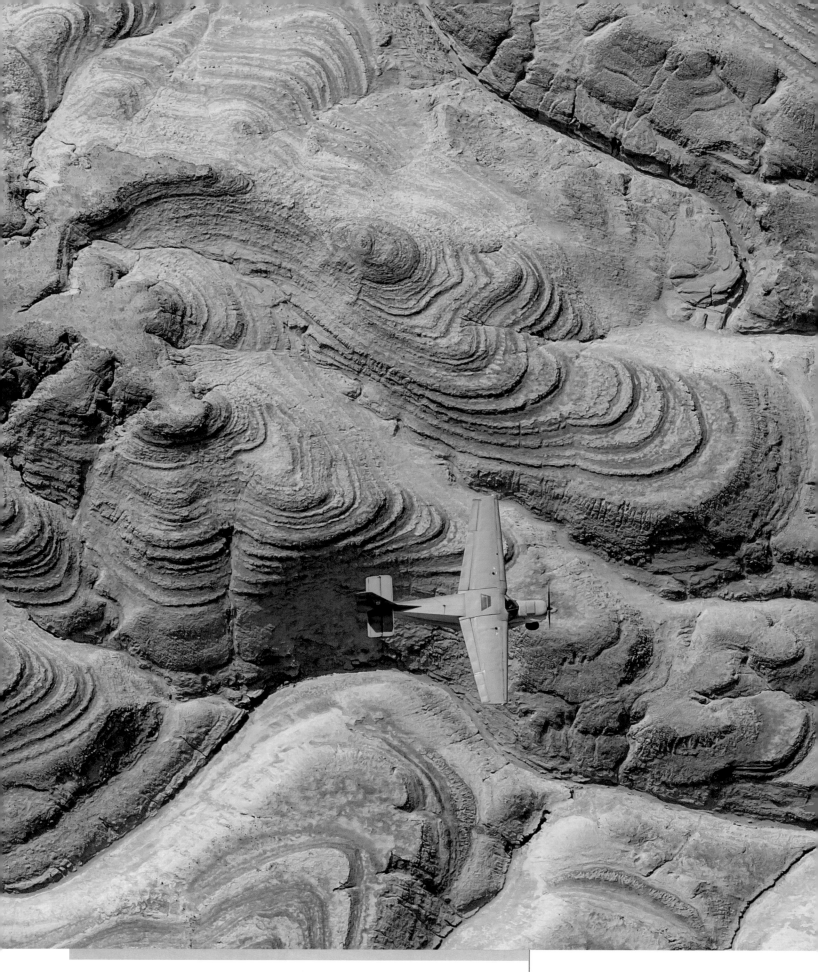

DESIGNED
BY NATURE

בעיצוב הטבע

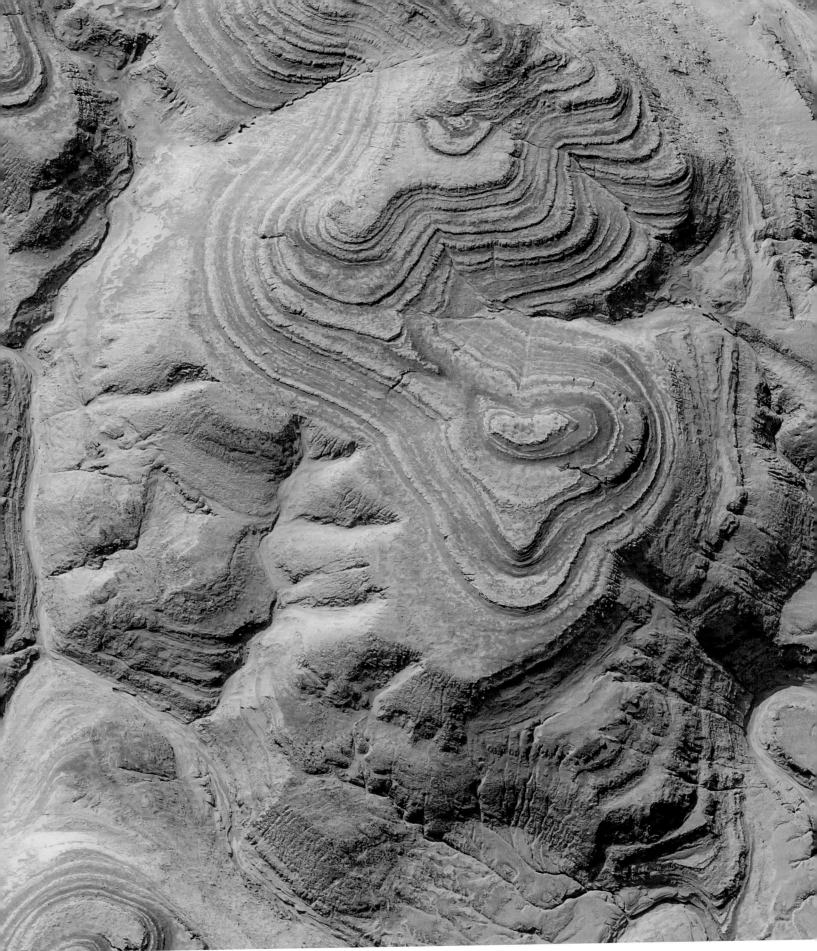

A magical aereal tour over the Amatzia Marls, south of the Dead Sea. טיול קסום מהאוויר מעל חווארי נחל אמציה שמדרום לים המלח.

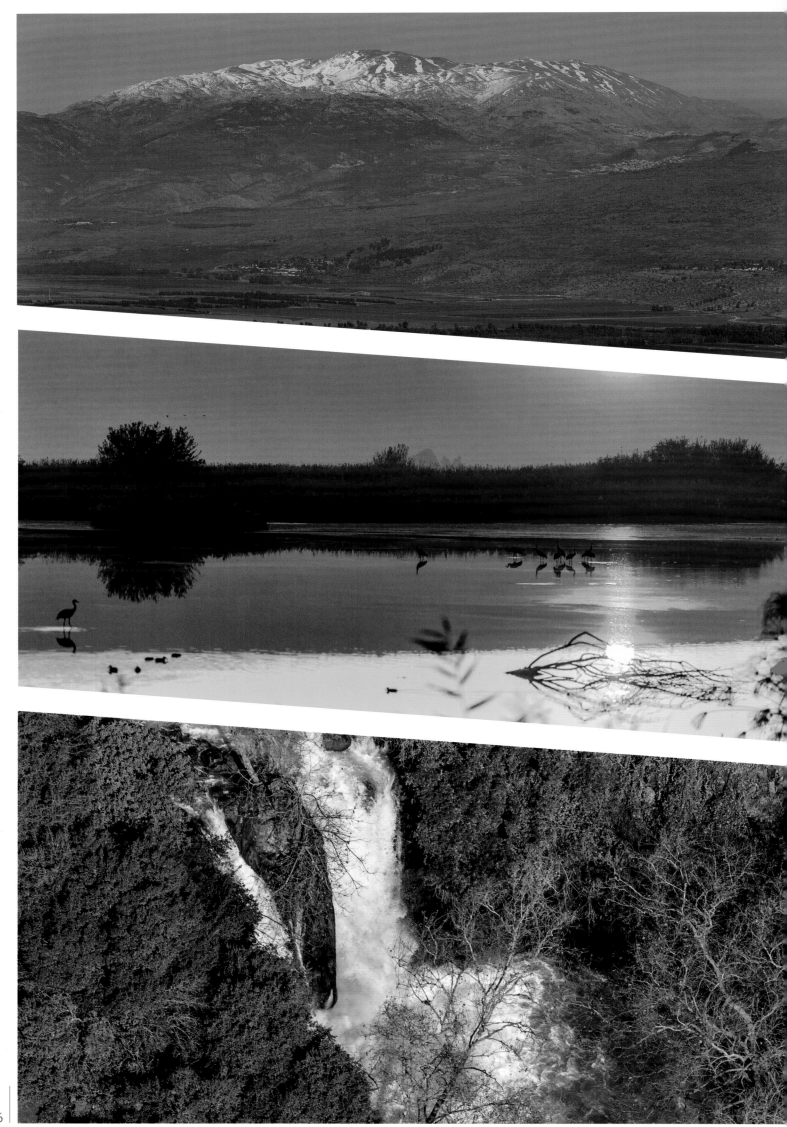

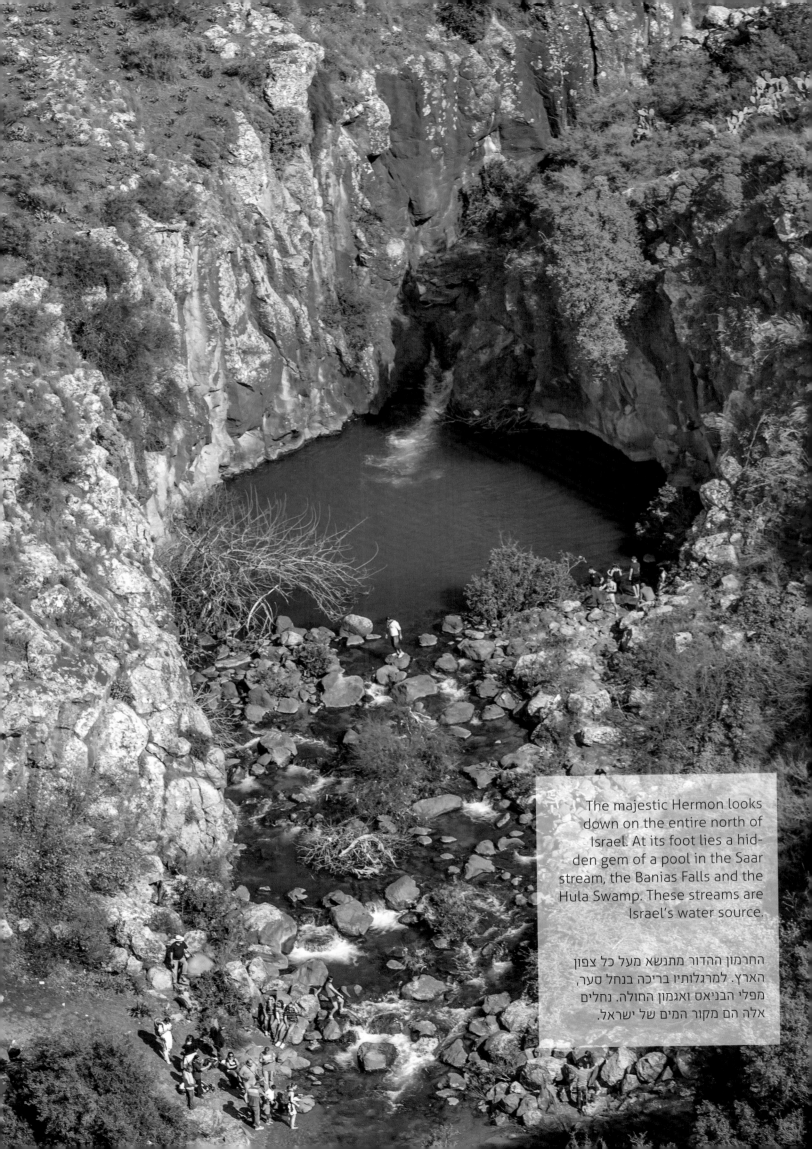

The majestic Hermon looks down on the entire north of Israel. At its foot lies a hidden gem of a pool in the Saar stream, the Banias Falls and the Hula Swamp. These streams are Israel's water source.

החרמון ההדור מתנשא מעל כל צפון הארץ. למרגלותיו בריכה בנחל סער, מפלי הבניאס ואגמון החולה. נחלים אלה הם מקור המים של ישראל.

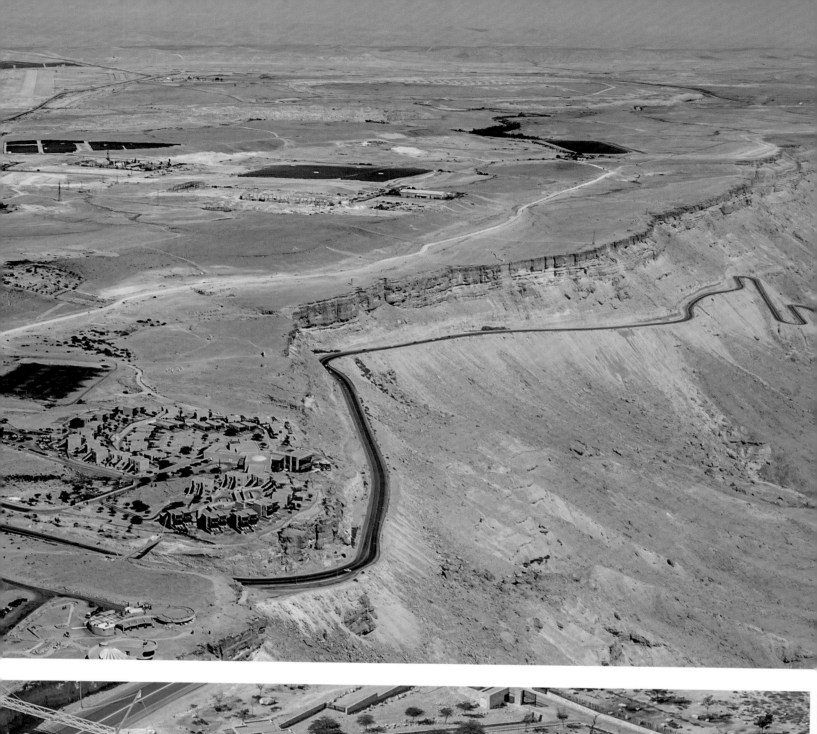
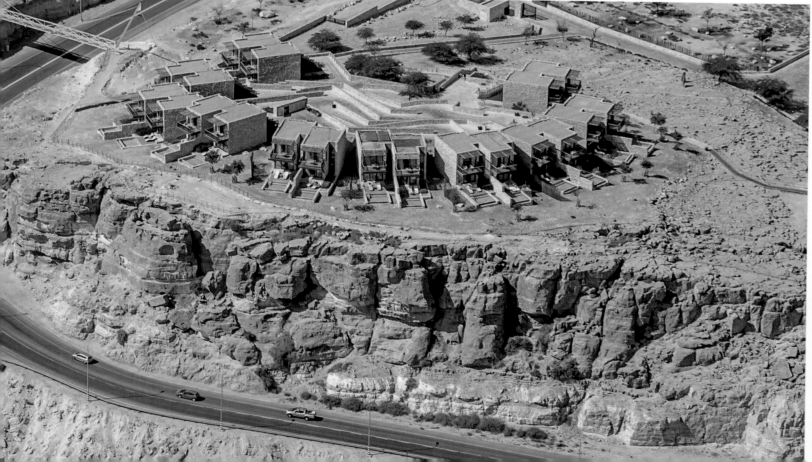

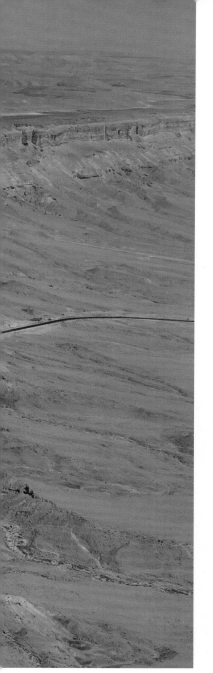

The Nubian Ibex is one of the iconic beasts of the Negev and Judean deserts. It is prevalent in the Ramon Crater, at the edge of which lies a hotel on the edge of a cliff, offering stunning, unique views.

Below right: Sand dunes in the Tze'elim region in the Negev.

היעל הנובי הוא מבעלי החיים האייקוניים של הנגב ומדבר יהודה. הוא נפוץ גם באזור מכתש רמון, שבקצהו ניצב מלון על שפת המצוק, ממנו נשקף הנוף המרהיב והייחודי למכתשי הנגב.

למטה מימין: דיונות חול נודד באזור צאלים.

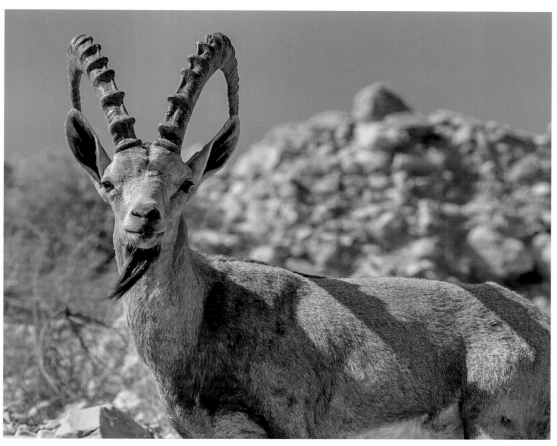

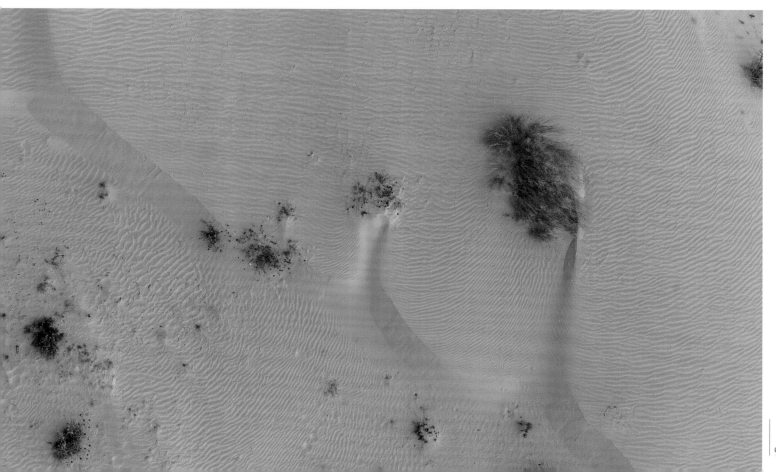

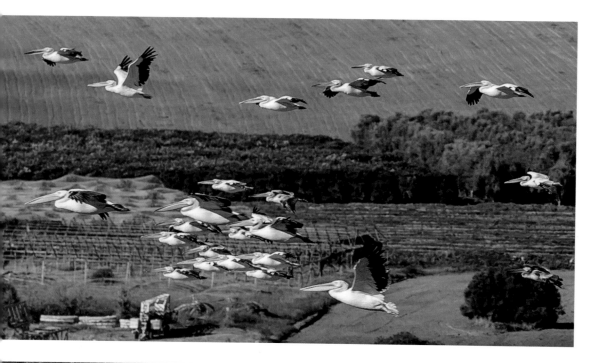

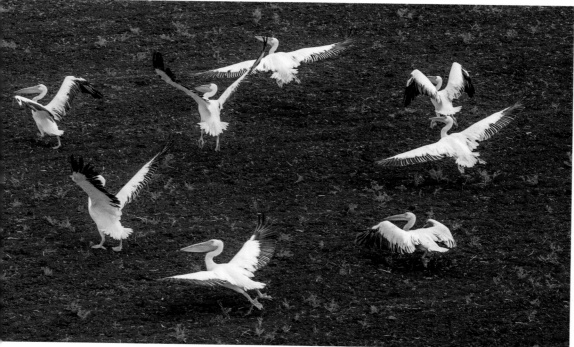

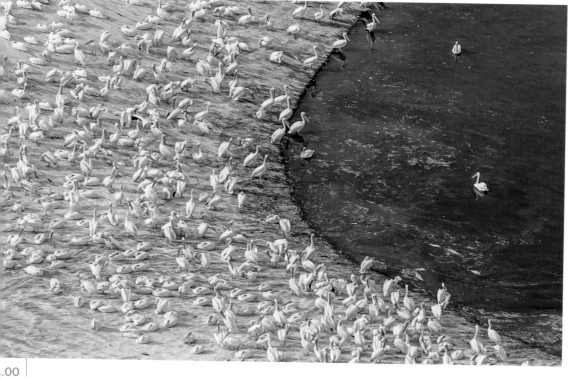

Israel is a major crossroads for birds migrating between Africa and Europe, seen here in the Jordan and Hefer Valleys.

ארץ ישראל מהווה צומת דרכים מרכזי לציפורים נודדות בין אירופה לאפריקה, הנראות כאן בעמק הירדן ועמק חפר.

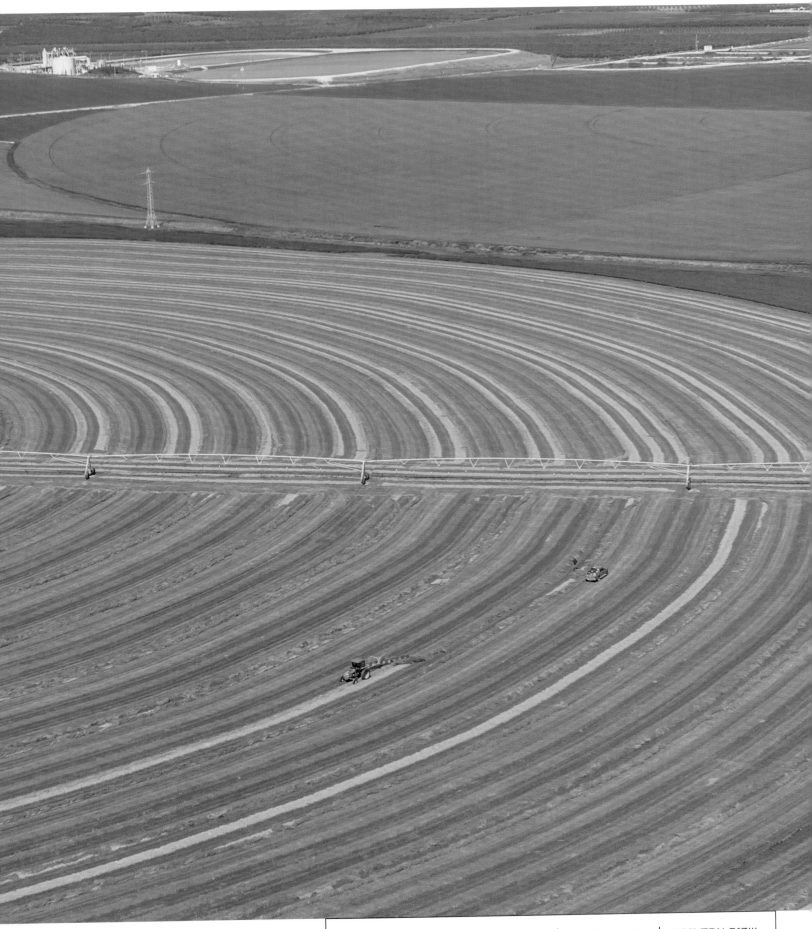

The fields of the Jezreel Valley at harvest. שדות עמק יזרעאל בקציר.

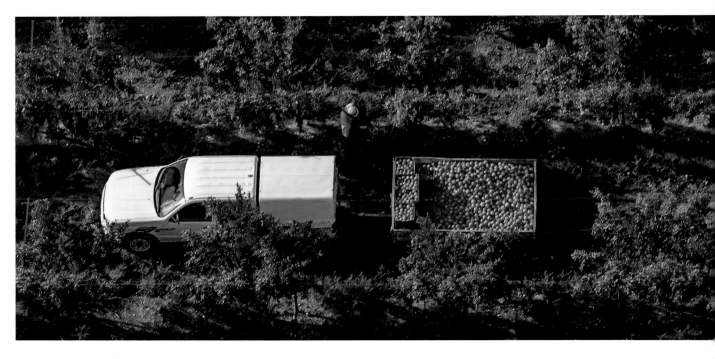

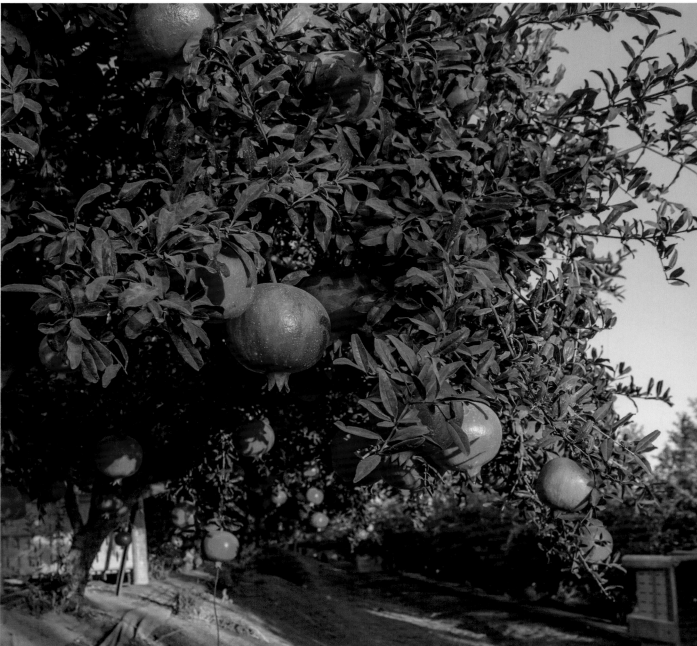

Fruit of the land: Giant pomegranates in picking season. מיטב פרי הארץ: מטע רימוני ענק בשלב הקטיף.

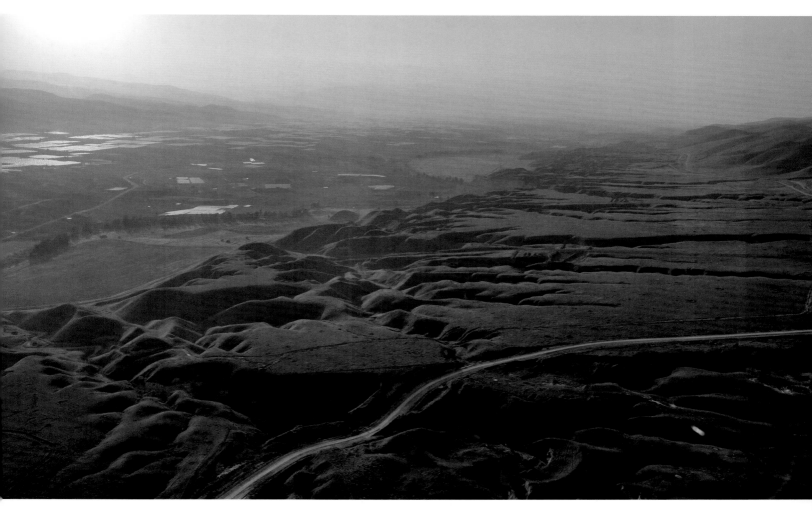

The rolling Negev dunes in the Tze'elim region.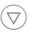
דיונות הנגב המתגלגלות באזור צאלים.

The Jordan Valley, fed by the Eponymous River, is a green paradise on the edge of the desert.
בקעת הירדן, הניזונה ממי הנהר, מהווה גן עדן ירוק על שפת המדבר.

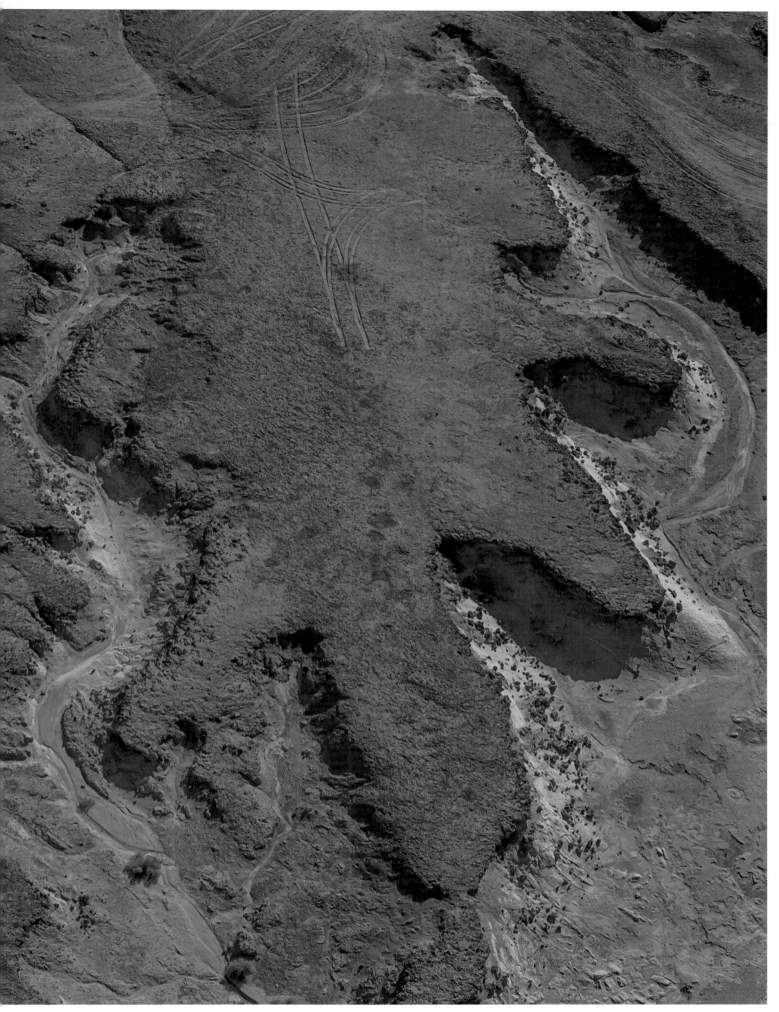

The dropping water level in the Sea of Galilee exposed an island above the surface, once covered in water.

Ground formations in the bone-dry Arava Prairie show where water once stood or flowed, eons ago.

בערבה ניתן לראות תצורות קרקע במקומות בהם פעם (לפני מאות אלפי שנים) עמדו או זרמו מים.

ירידת מפלס הכנרת יצרה אי במקום בו היו פעם מים.

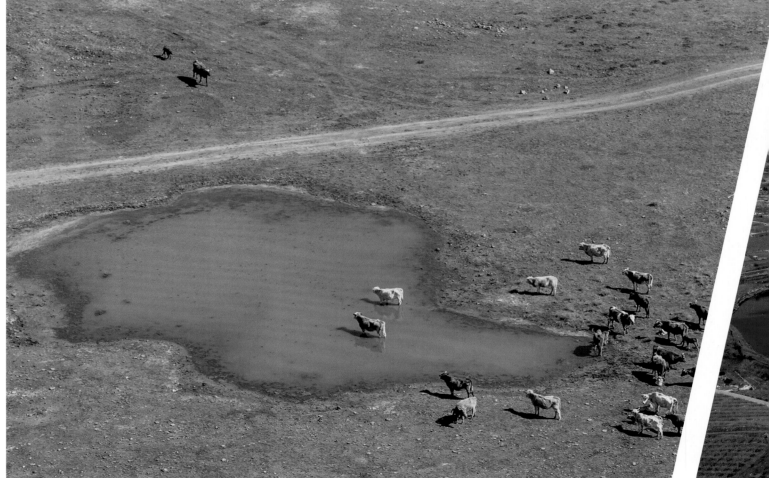

The Golan's Zavitan Stream flows into the
Iris Pool, and herds of cattle graze on the
Golan's grassy expanses.

נחל זוויתן שבגולן נשפך לתוך בריכת האירוסים
ועל כרי הדשא של הרמה רועים עדרי בקר.

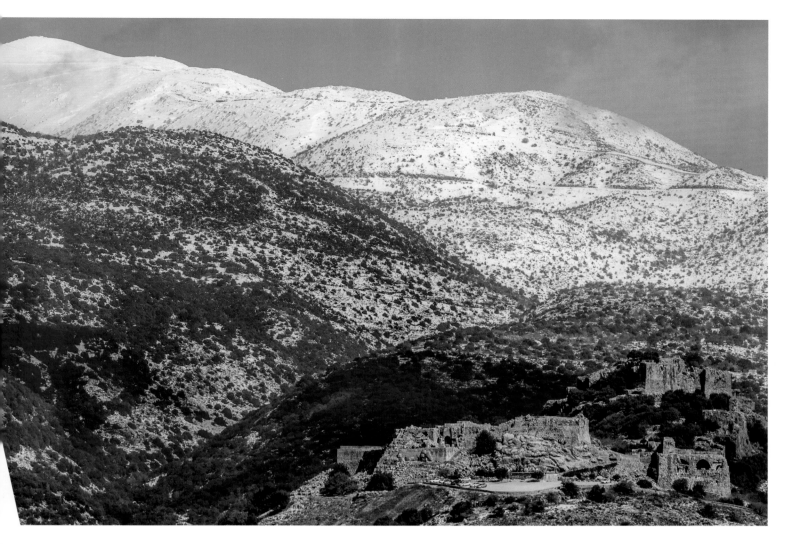

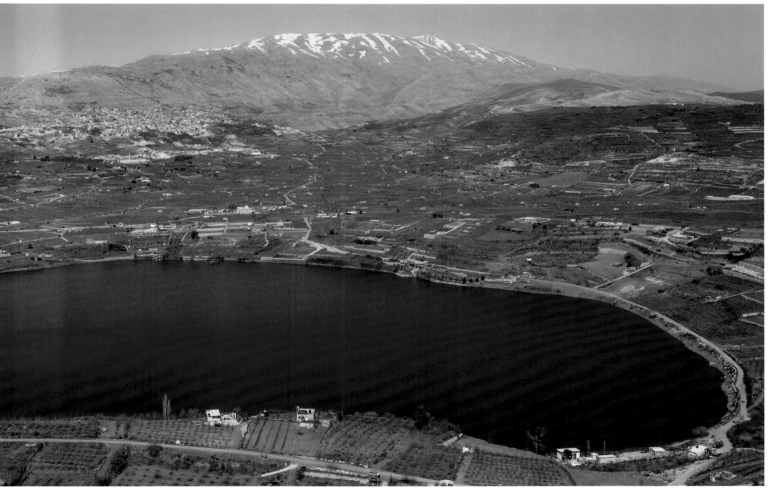

The Golan Heights are a ceaseless source of joy for lovers of lush, dramatic landscapes. Mt. Hermon looms over Nimrod Castle, a Muslim medieval fortress, which in turn overlooks the enchanting Lake Ram.

הגולן הוא חגיגה בלתי פוסקת לאוהבי הטבע הדרמטי ועתיר המים. החרמון מתנשא מעל קלעת נמרוד - מבצר מוסלמי מימי הביניים ומעל ברכת רם הקסומה.

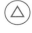

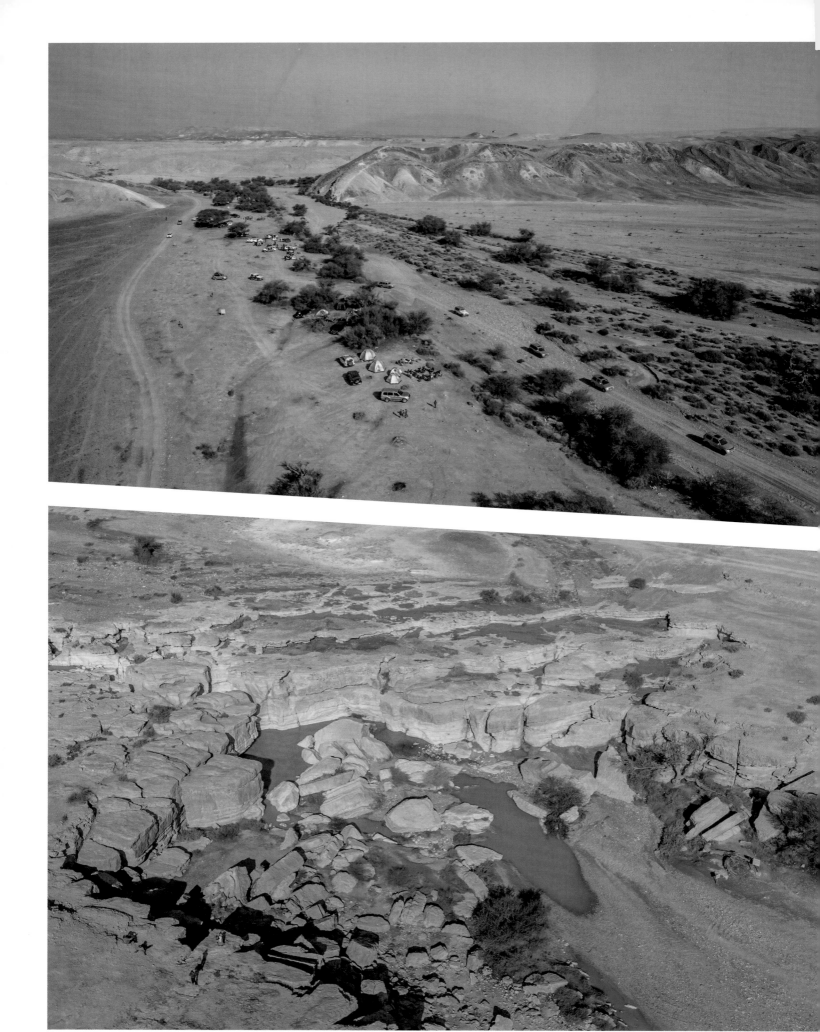

 Tzenifim Gorge packed with hikers enjoying the desert vistas.

The Faran Stream in the eastern Negev only flows with water following torrential rainfall, but even after most of the flow dries, some precious water is reserved for the desert wildlife in natural pools.

שער צניפים בתקופה עמוסת מטיילים הנהנים מנופי המדבר.

נחל פארן כמו שאר הנחלים שלאחר שיטפון וניקוז רוב הערוץ, שומרים על מים בגבים.

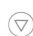

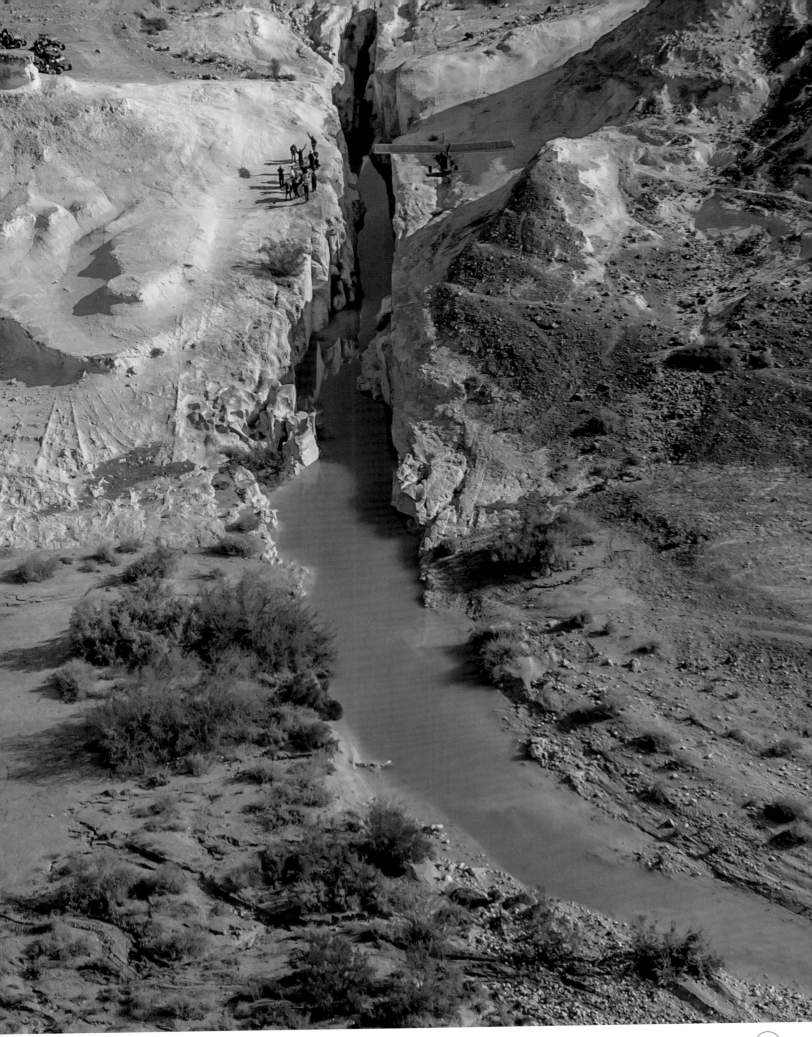

The White Canyon in the Arava, bursting with floodwater and teeming with sight-seers.

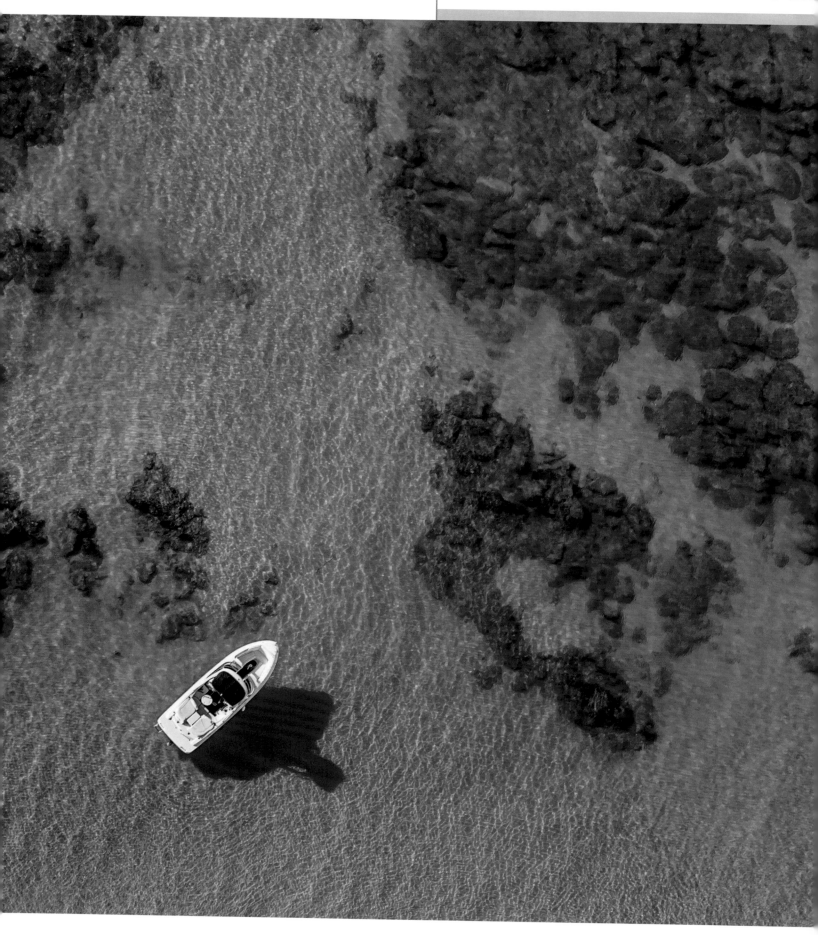

POINT OF VIEW

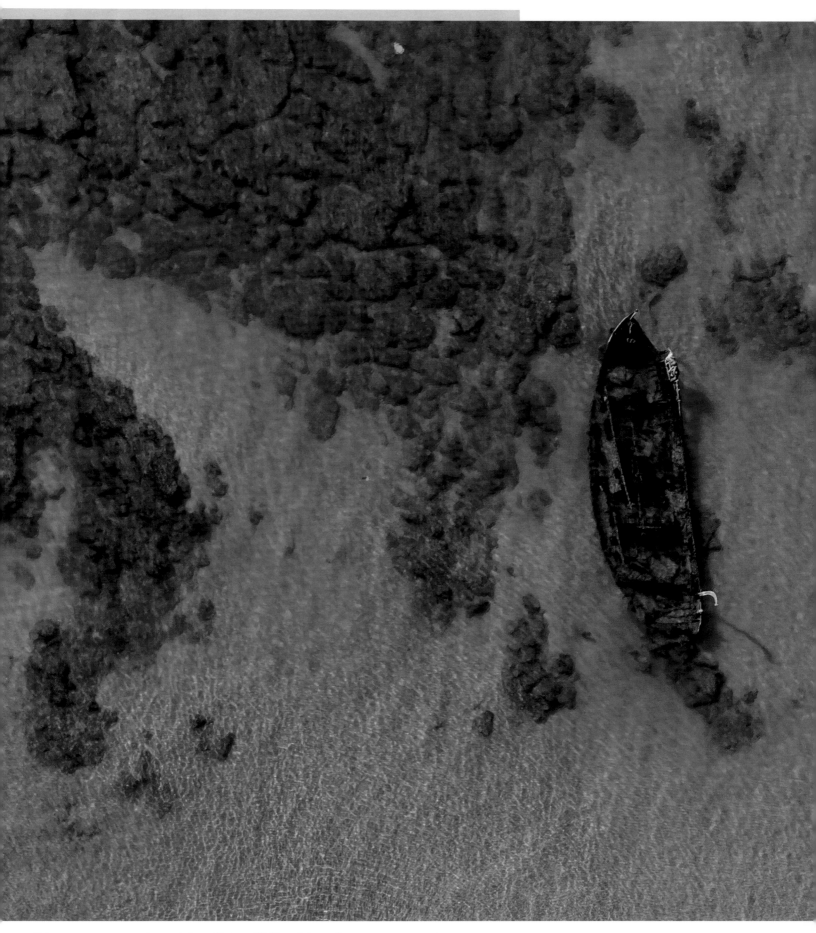

small boat near a sunken ship off the Cliffs of Arsuf. סירה קטנה בקירבת ספינה טבועה שמול צוקי ארסוף.

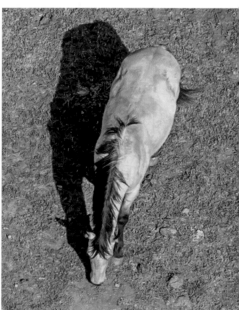

Peaceful and calm times at the Ramat Gan Safari.

שקט ושלווה בספארי שברמת גן.

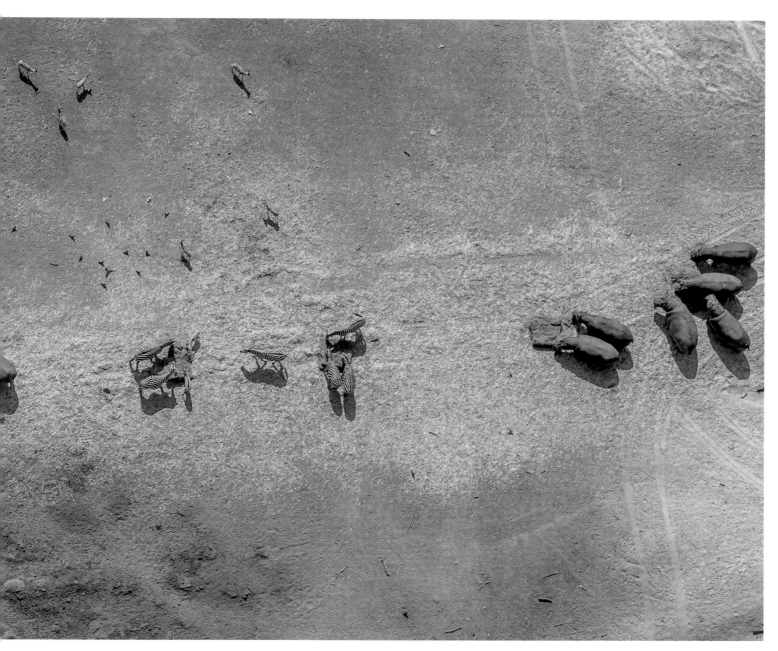

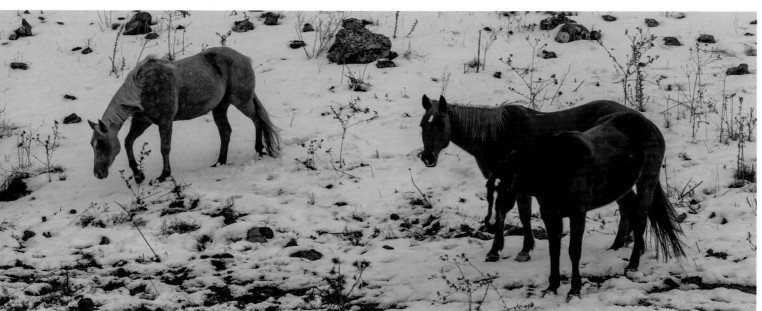

In the snowy Golan, many lead a true cowboy's life, with herds of horses grazing freely.

בגולן המושלג מקיימים לא מעטים חיי בוקרים אמיתיים, עם עדרי סוסים הרועים בשטח.

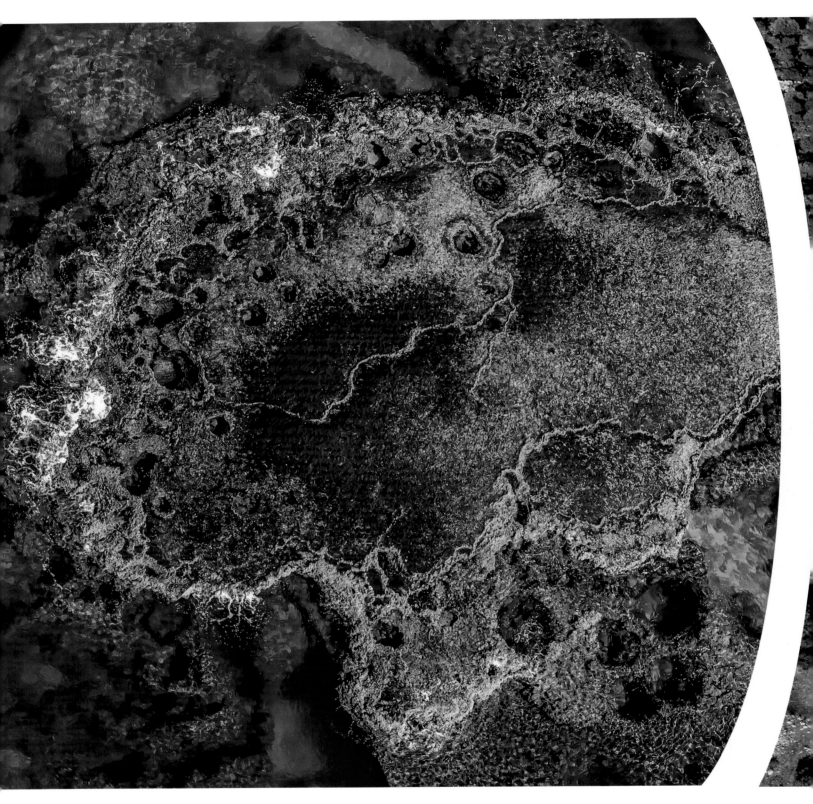

Dor Beach, 30 km south of Haifa, has unique geologic features which have given it more headlands and bays than any other coastal stretch in the country, and home to unique sea-bed formations and marine life.

חוף דור הוא בעל מאפיינים גיאולוגיים ייחודיים, שהפכו אותו למפורץ ביותר ברצועות החוף בארץ ולבית חם לתצורות קרקע וצורות חיים ימיות.

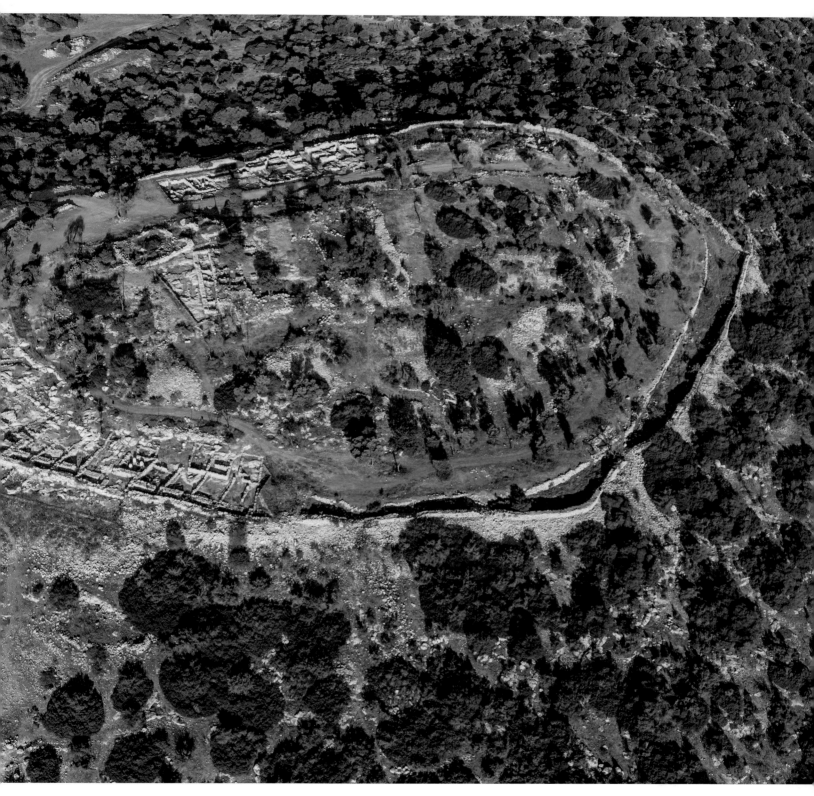

The Biblical city of Sha'araim in the Valley of Elah, mentioned in the story of David and Goliath.

שעריים המקראית בעמק האלה, הנזכרת בסיפור דוד וגוליית.

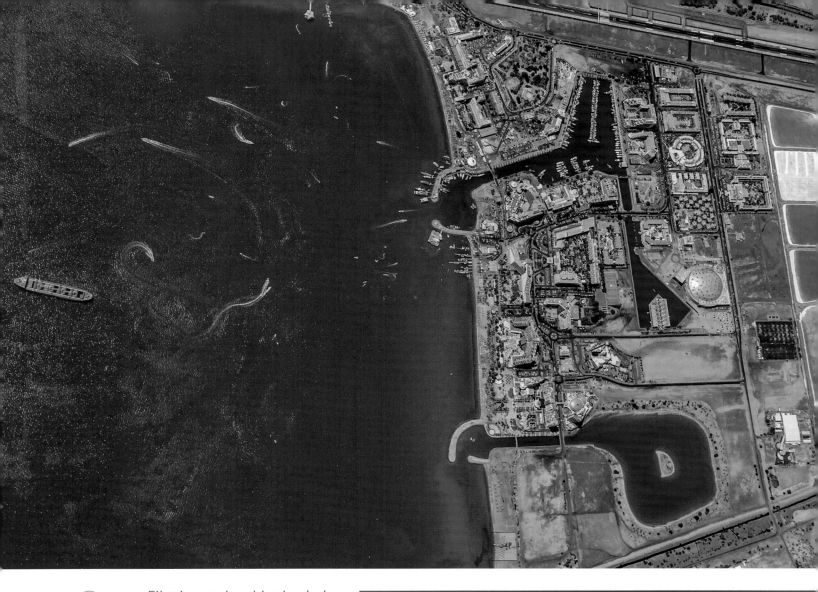

 Eilat is a major shipping hub, connecting the Middle East with the Indian Ocean, from antiquity to this day. Due to its hot, arid climate, and its location at the tip of the Red Sea, Eilat draws diving and watersport enthusiasts from all corners of the globe.

אילת משמשת מרכז ספנות חשוב המחבר בין המזרח התיכון לים סוף והאוקיאנוס ההודי מימי התנ"ך ועד היום. בשל אקלימה החם והיבש, ומיקומה בקצה ים סוף, אילת מושכת אליה את חובבי הצלילה והספורט הימי מכל קצוות תבל.

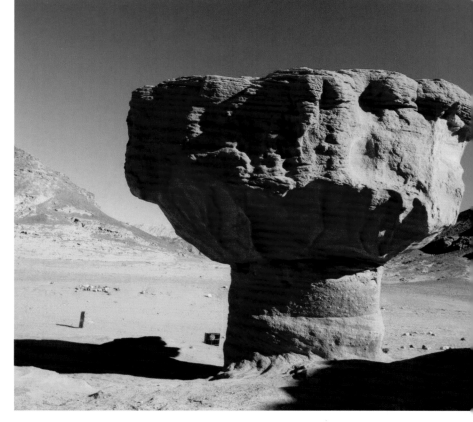

Timna Valley is the oldest copper-mining site on earth. It offers a stunning array of rock formations.

מכתש תמנע הוא המקום הראשון בעולם בו כרו נחושת. מכתש תמנע מציע שילוב מרהיב של תצורות קרקע טבעיות ותצורות מאלפי שנות שחיקה ובליה פרי יצירת הטבע.

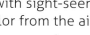

A blooming anemone field in the Lachish region, with sight-seers taking in the riot of color from the air.

שדה כלניות פורח בחבל לכיש, ומטיילים המגיעים להנות מהפריחה הצבעונית.

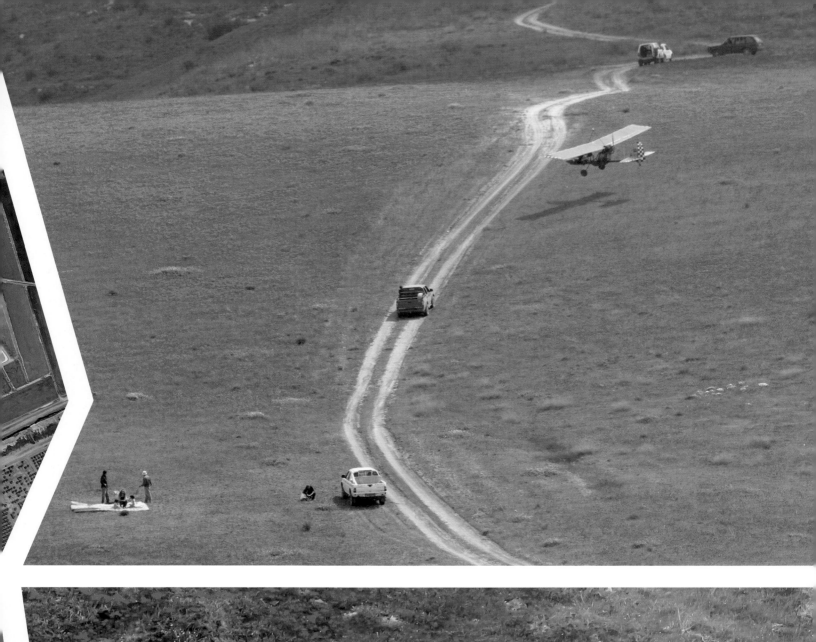
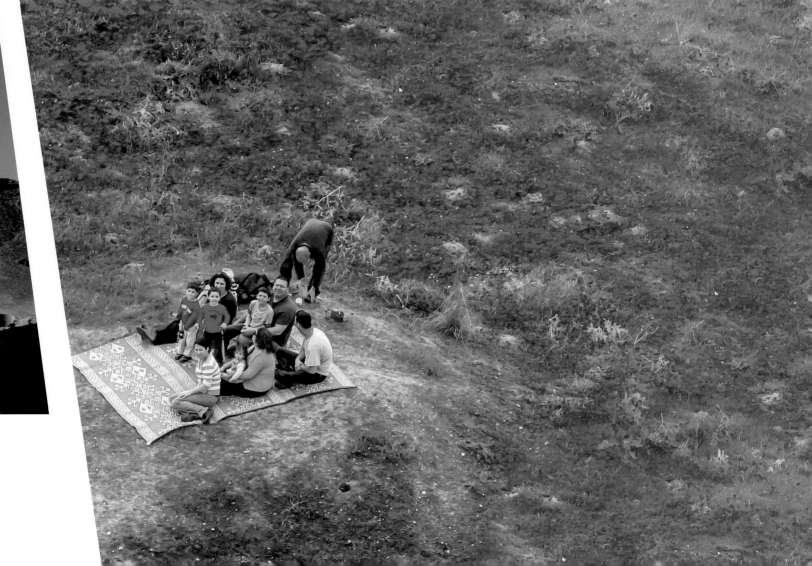

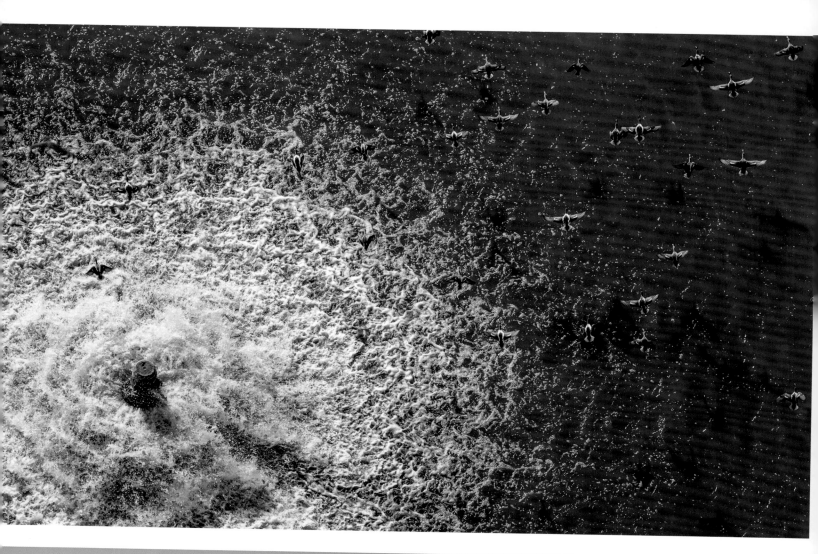

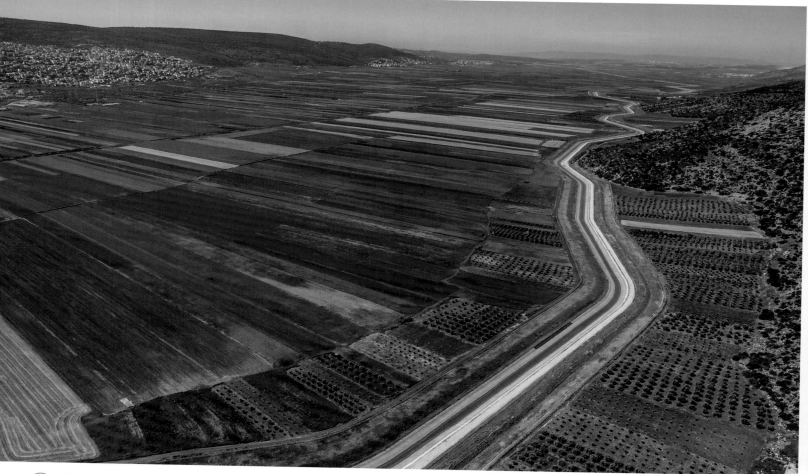

The fish ponds in the Springs Valley provide food and sustenance for cormorants and many other bird species.

The National Water Carrier stretches through the Beit Netofa Vale in the Lower Galilee, to quench the thirst of water-hungry regions in the center and south of Israel.

בריכות הדגים בעמק המעיינות מספקות את מקור המזון והמחיה לקורמורנים ולעוד מינים רבים של ציפורים.

המוביל הארצי עובר דרך עמק בית נטופה שבגליל התחתון, להשקות חבלי ארץ במרכז ובדרום המשוועים למים.

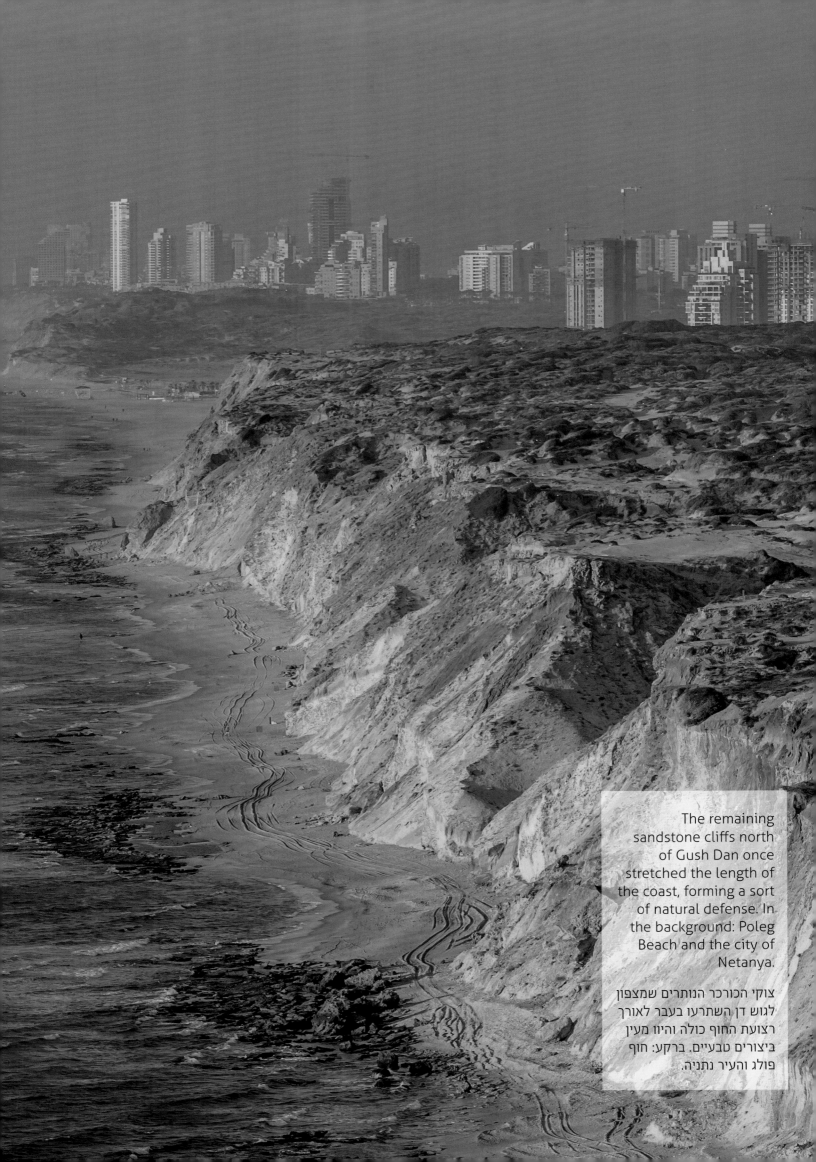

The remaining sandstone cliffs north of Gush Dan once stretched the length of the coast, forming a sort of natural defense. In the background: Poleg Beach and the city of Netanya.

צוקי הכורכר הנותרים שמצפון לגוש דן השתרעו בעבר לאורך רצועת החוף כולה והיוו מעין ביצורים טבעיים. ברקע: חוף פולג והעיר נתניה.

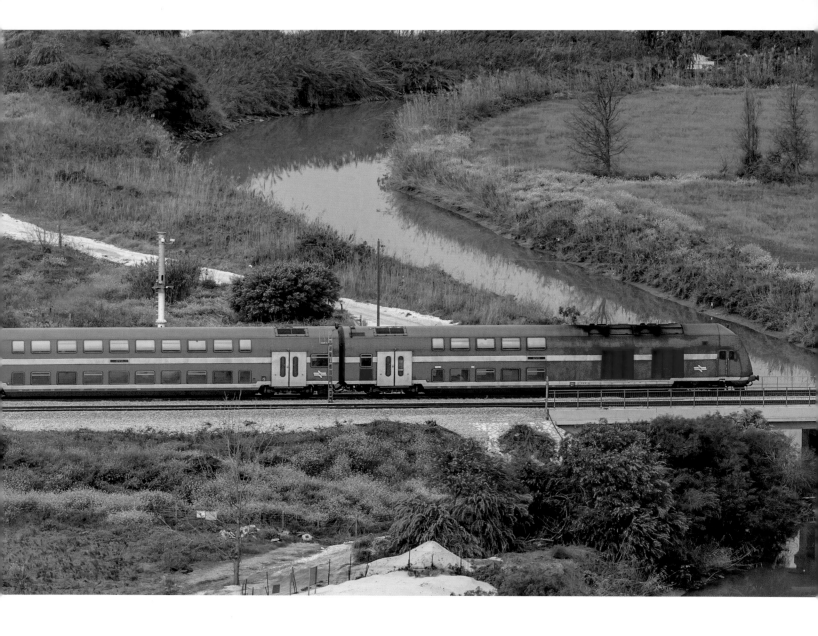

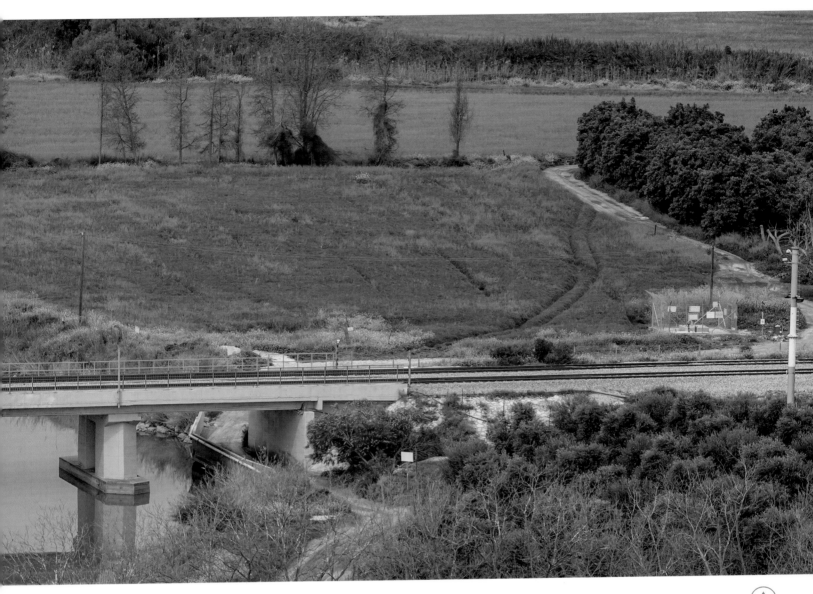

Railroad tracks passing over Alexander Stream. פסי הרכבת מעל נחל אלכסנדר.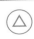

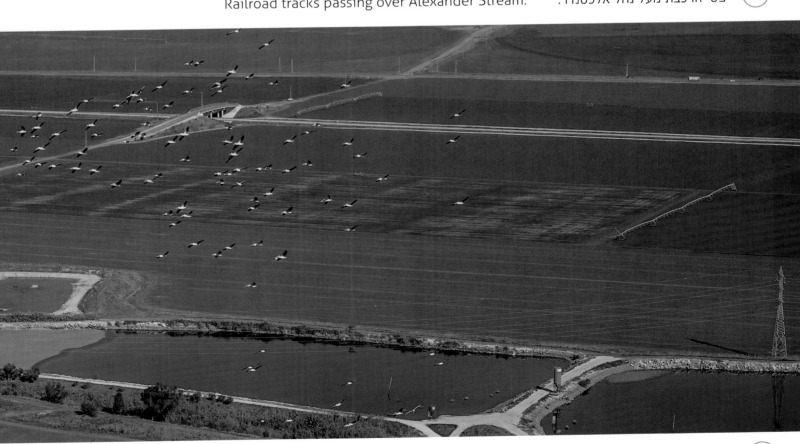

The Arava Highway crossing over Paran Stream -the broadest stream in Israel, and largest of all semi-dry streams in the country.
כביש הערבה מעל נחל פארן.

The new Jezreel Valley Railway track and migrating pelicans.
המסילה החדשה של רכבת העמק ושקנאים נודדים.

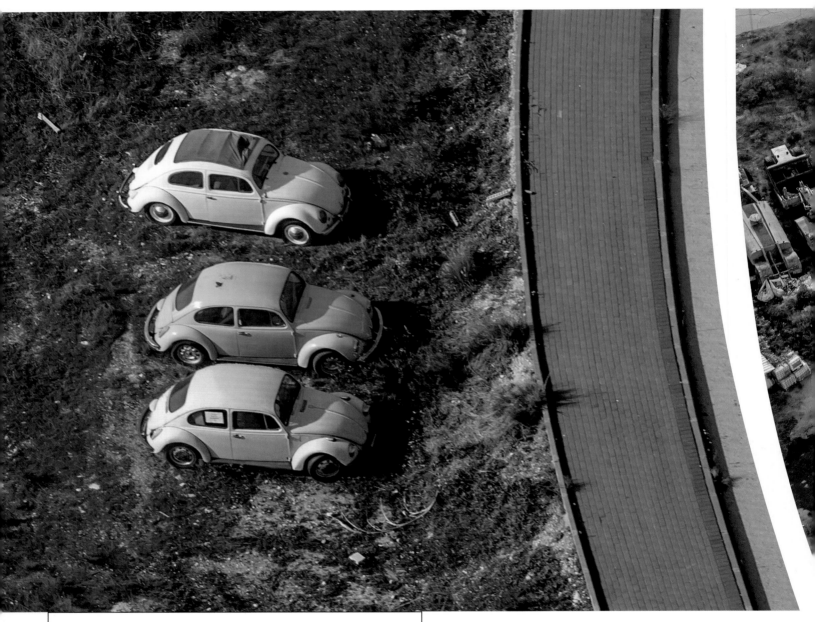

"The Beetles". ."חיפושיות בשדה"

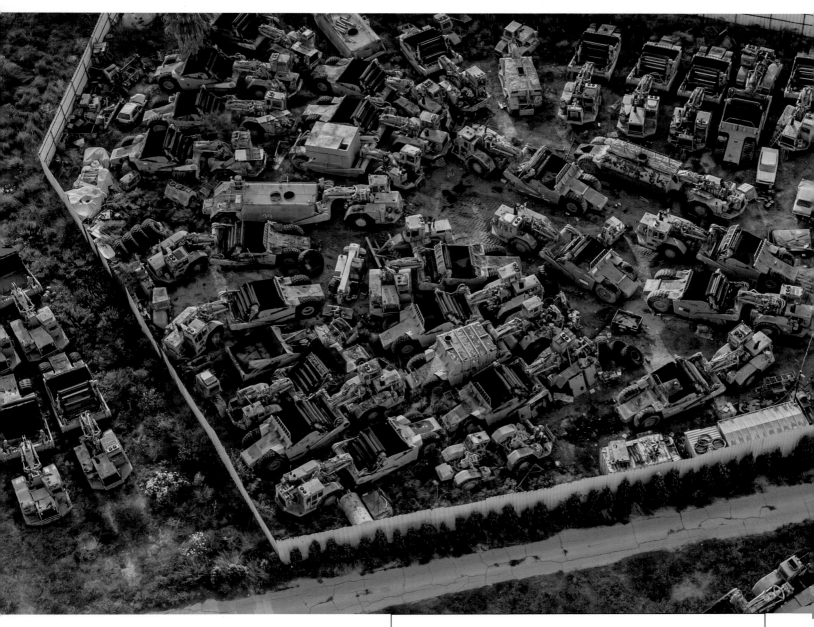

A bulldozer lot. מגרש חניה של כלי עבודות עפר.

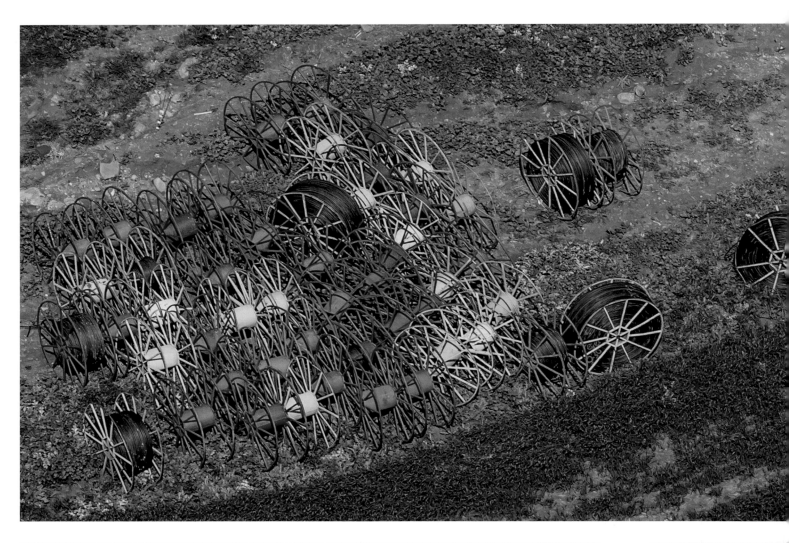

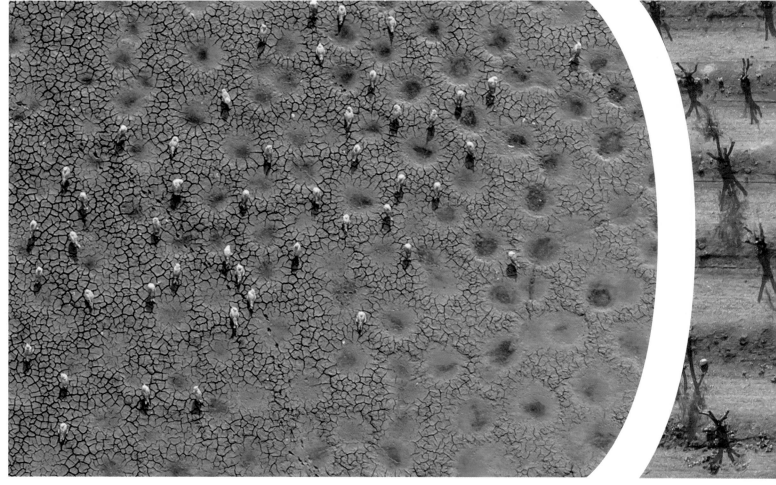

△ Drip-irrigation pipes.

גלילי צנרת טיפטוף.

▽ Birds in the fishponds in the Springs Valley, a man-made feature that has become a natural habitat.

ציפורים בבריכות הדגים בעמק המעיינות שהפכו להיות סביבתם הטבעית.

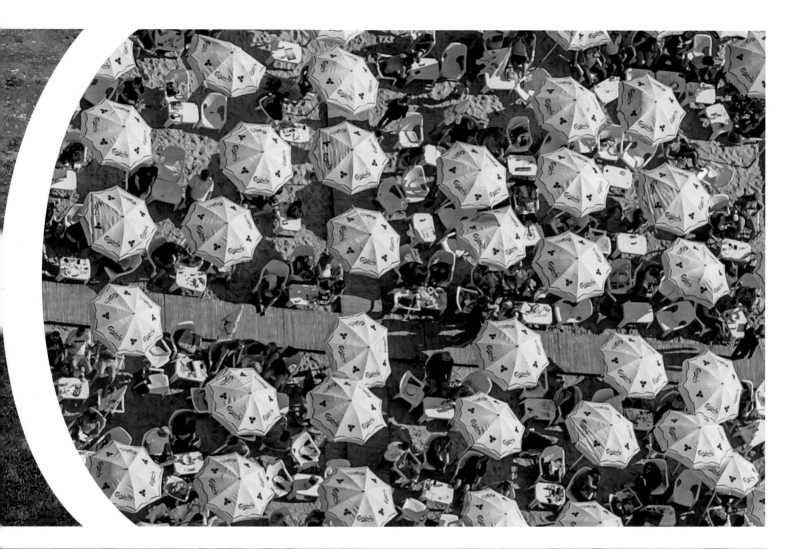

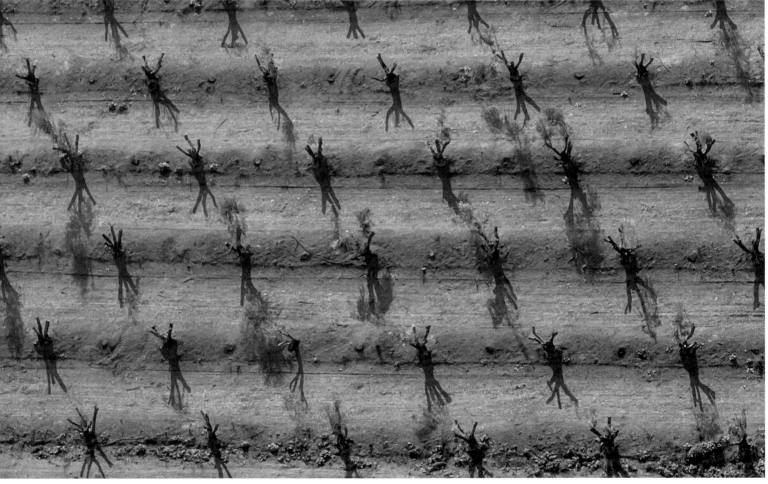

Parasols on the Cliff Beach in Tel Aviv.
שמשיות בחוף הצוק בת"א.

A pruned fruit orchard.
מטע גזום.

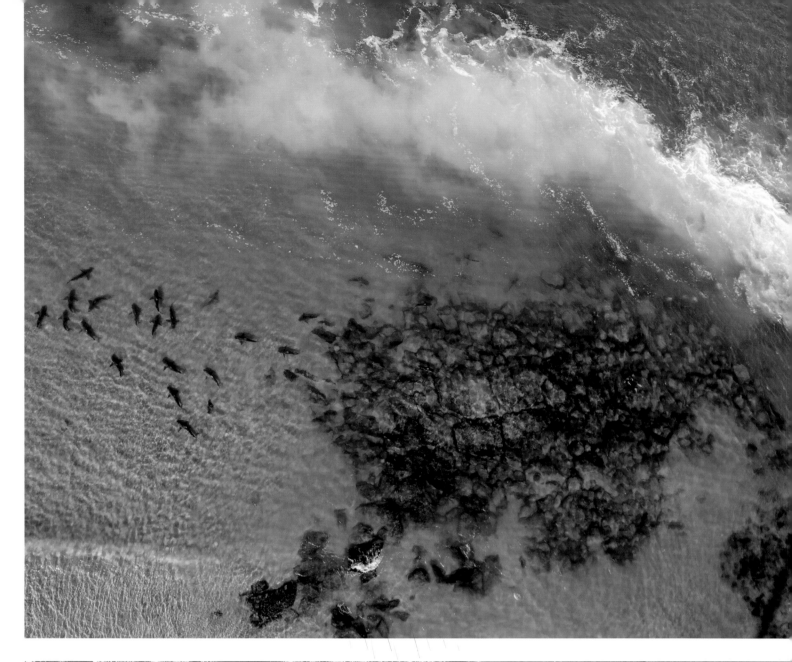

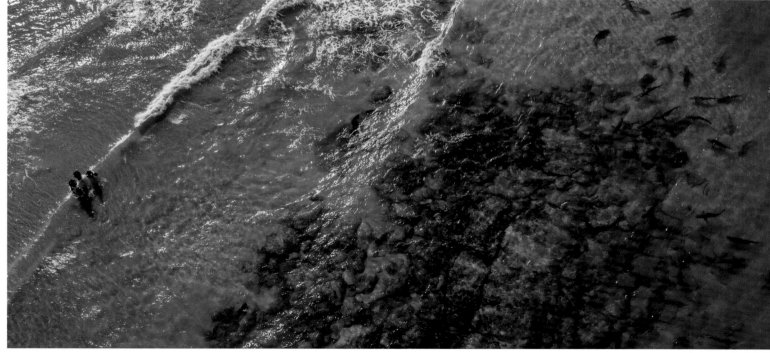

The power plant in Hadera warms the water around the installation, and the warm water attracts dozens of sandbar sharks, who pose no danger to humans unless provoked.

פעילות תחנת הכוח בחדרה מחממת את המים סביב המתקן והמים החמימים מושכים עשרות כרישי סנפירתן, שאינם תוקפים בני אדם אם לא מטרידים אותם.

Advertising materials covering tin roof tops offer shelter from the rain and create a somewhat surreal image.

פרסומות על גגות פח של מבנים למיניהם שהופכים למחסה מפני הגשם - יוצרות מראה סוריאליסטי.

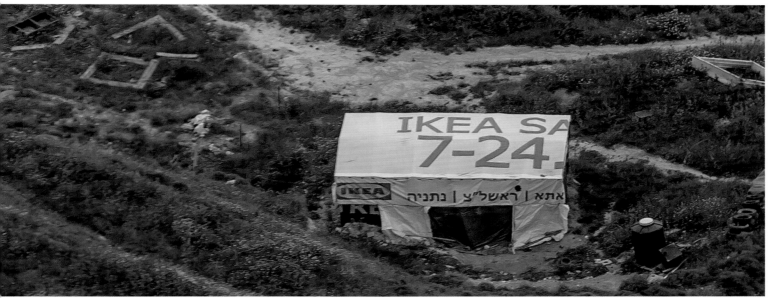

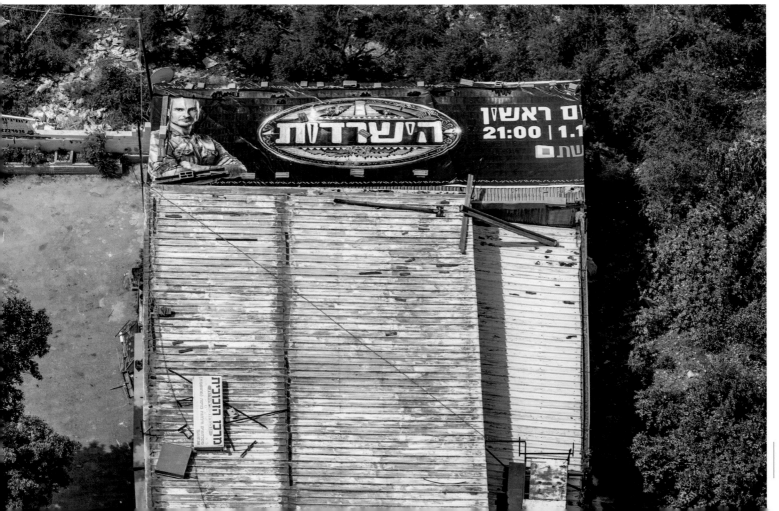

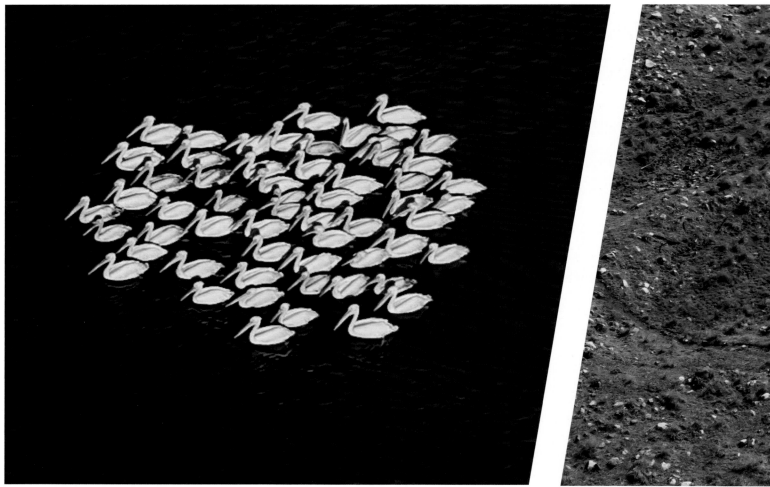

Hearts galore: For a moment, for a stretch of time, or part of the very earth.

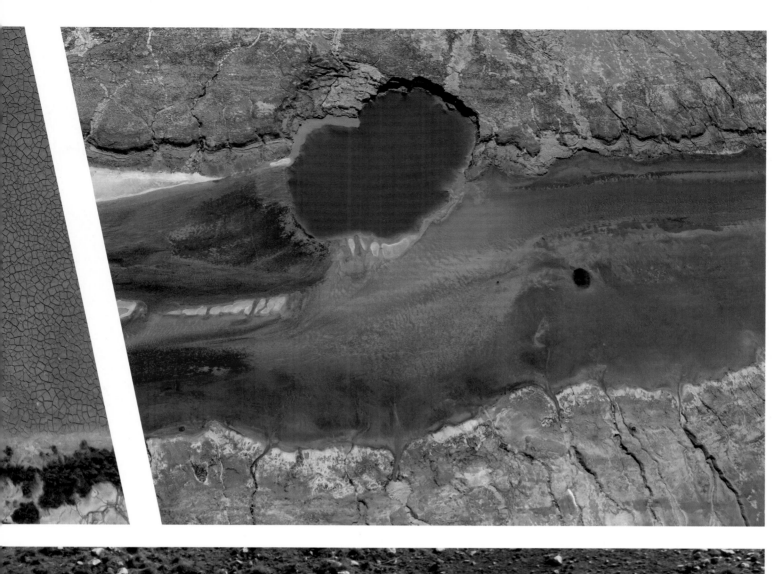

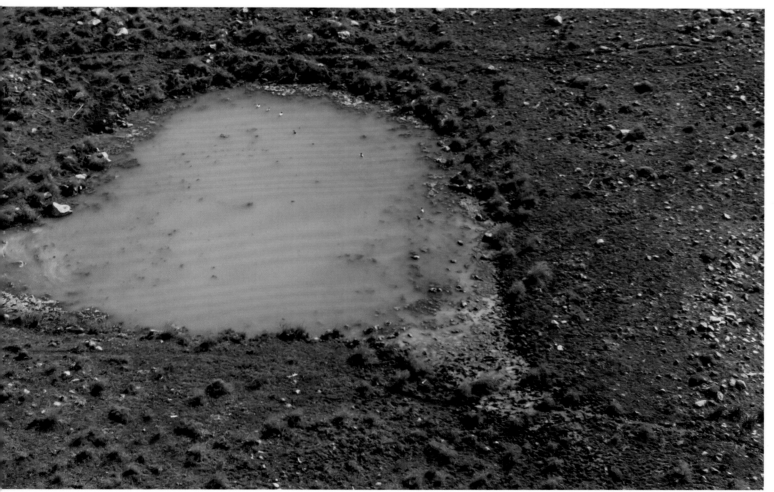

לבבות בכל מקום: חלקם לרגע, חלקם לתקופה וחלקם הם חלק מהאדמה.

Parallel lines between land and sea from agriculture to constructions and sports.

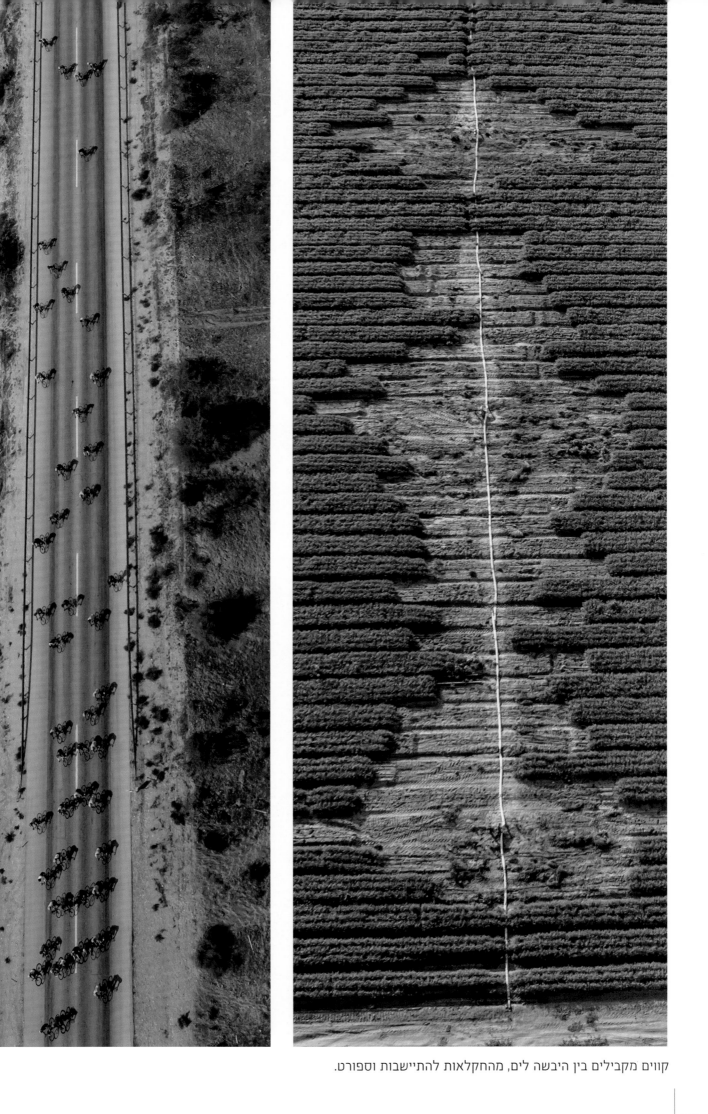

קווים מקבילים בין היבשה לים, מהחקלאות להתיישבות וספורט.

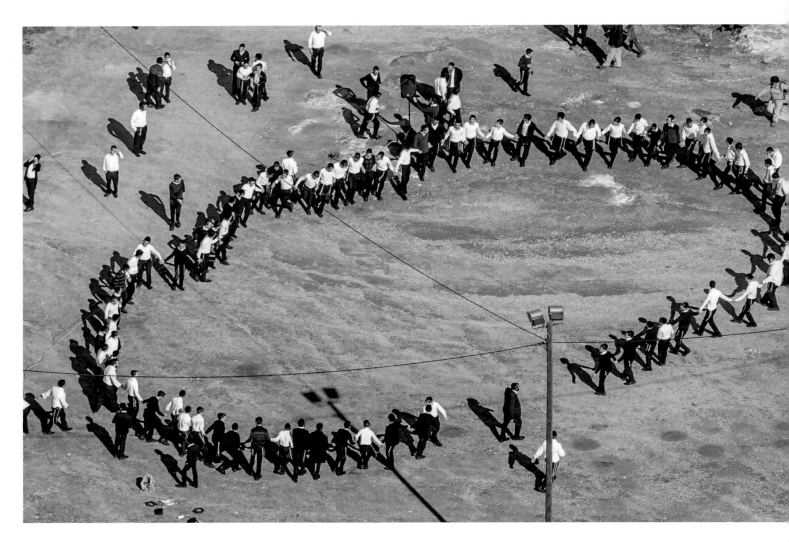

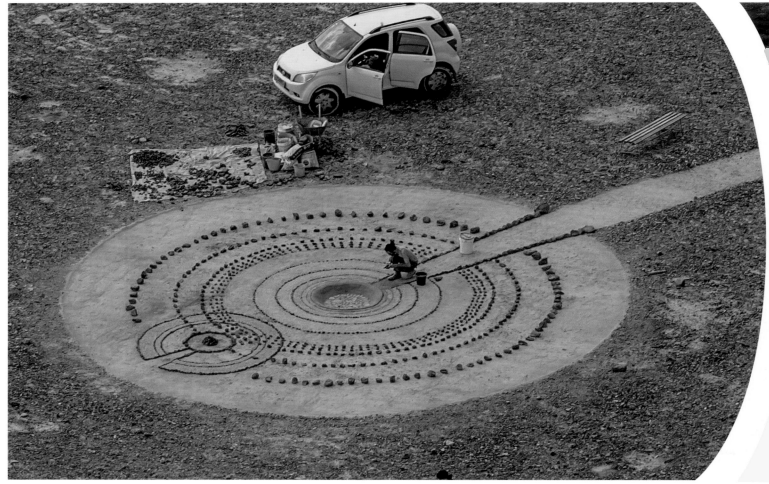

△ Hasidic Jews dancing by the tomb of an important rabbi near Tzipori Stream.

חסידים רוקדים בקבר צדיק סמוך לנחל ציפורי.

▽ The abandoned outpost Shitim, now a popular site for spiritual gatherings.

ההיאחזות הנטושה שיטים, שהפכה אתר למפגשים רוחניים.

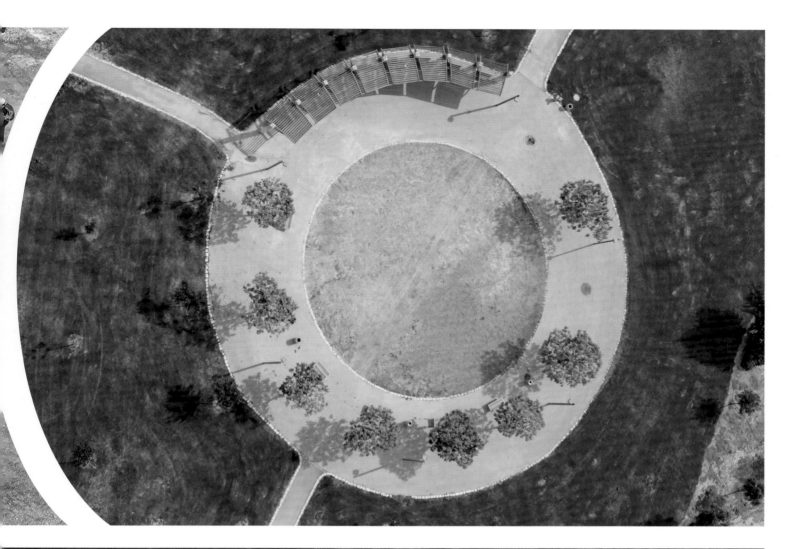

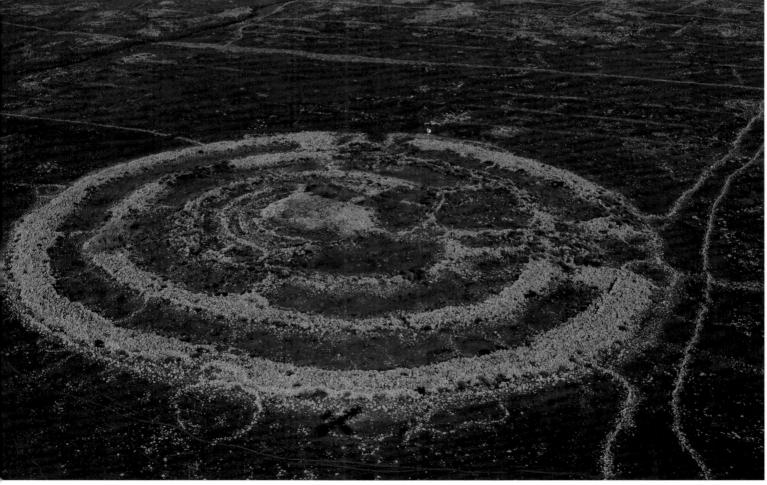

A lush park in Beer Sheva.

פארק מוריק בבאר שבע.

"Refaim Wheel" ("Rujum El-Hiri" in Arabic). A ritual stone circle built in the Golan Heights in the chalcolithic age, also known as "Israel's Stonehenge."

"גלגל רפאים", (בערבית רוג'ום אל הירי), הוא מעגל אבנים פולחני שנבנה ברמת הגולן בתקופה הכלקוליתית (סוף תקופת האבן, לפני כחמשת אלפים שנה), נקרא גם "סטונהנג' הישראלי".

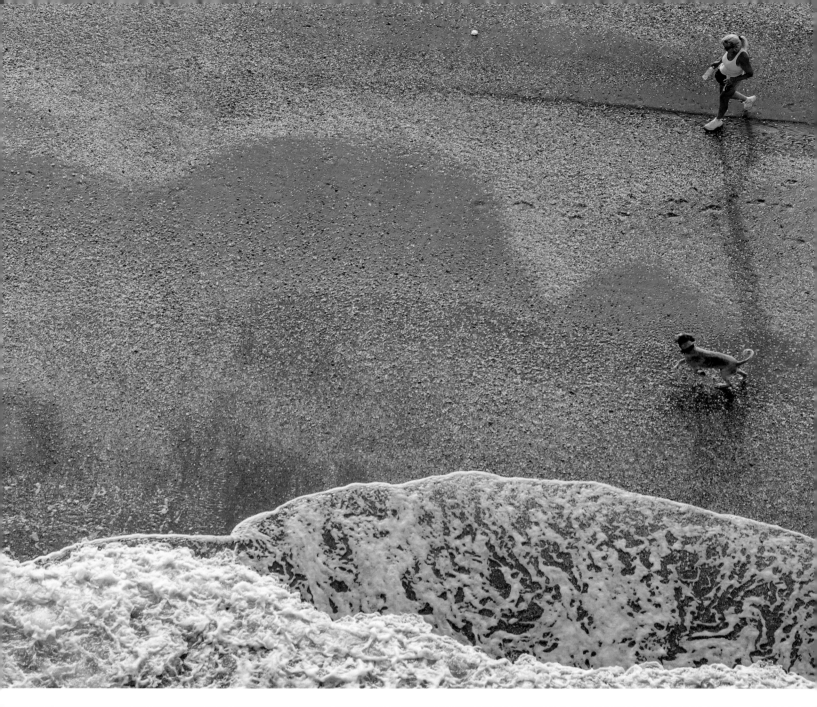

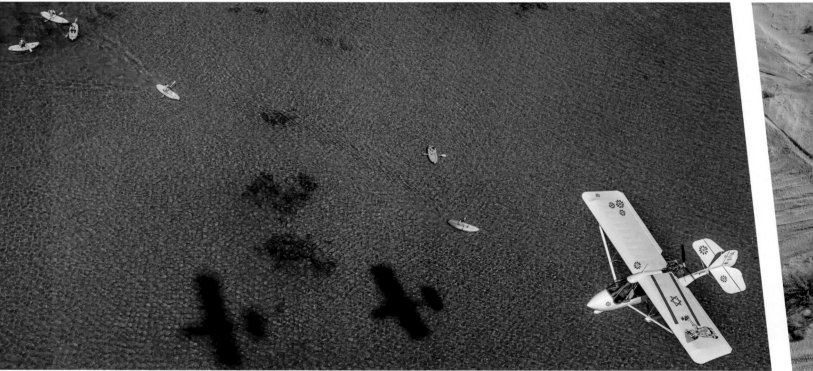

Healthy living: Jogging on the beach by the dunes between Ashdod and Ashkelon, or practicing karate on the lawn in Kibbutz Kfar Menachem.

נפש בריאה בטבע בריא: רצים על חוף ליד הדיונות בין אשדוד לאשקלון, אימון קראטה בקיבוץ כפר מנחם.

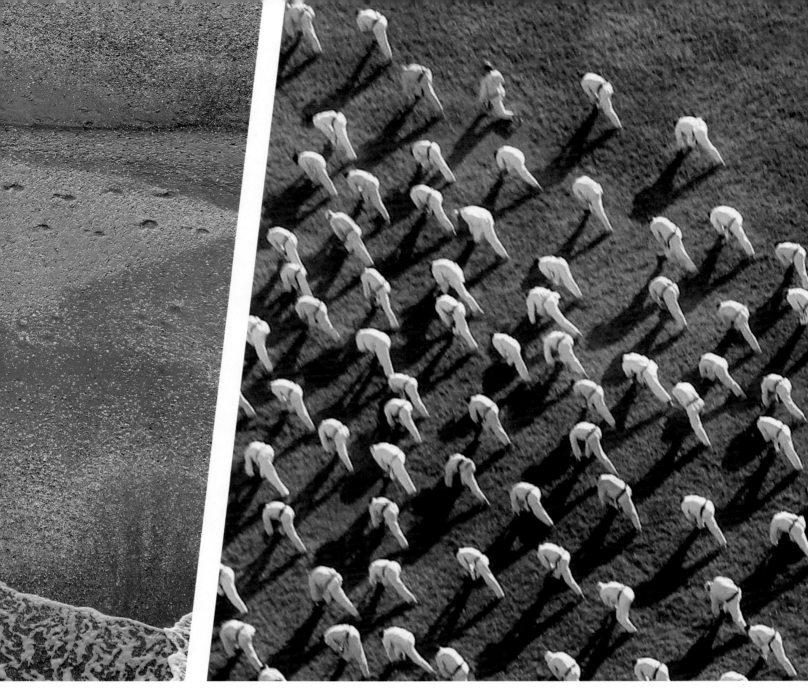

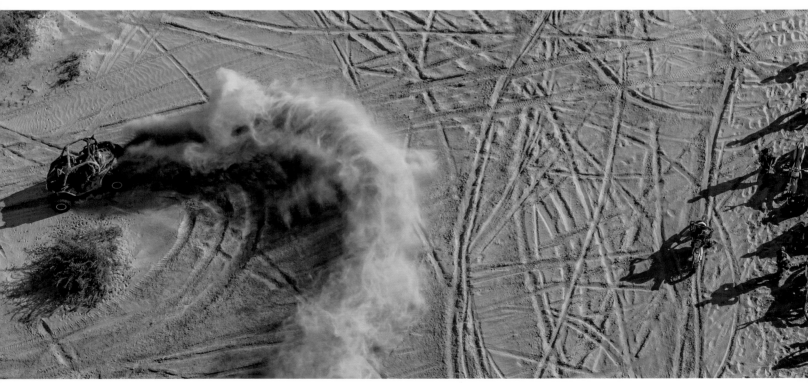

Discovering the country, extreme style – from above on a light plane or through the clouds of dust raised by an ATV on the Great Dune near Kibbutz Gvulot.

מגלים את הארץ באקסטרים - ממעוף המטוס הקל או מבעד לענני האבק של הטרקטורון בדיונה הגדולה ליד קיבוץ גבולות.

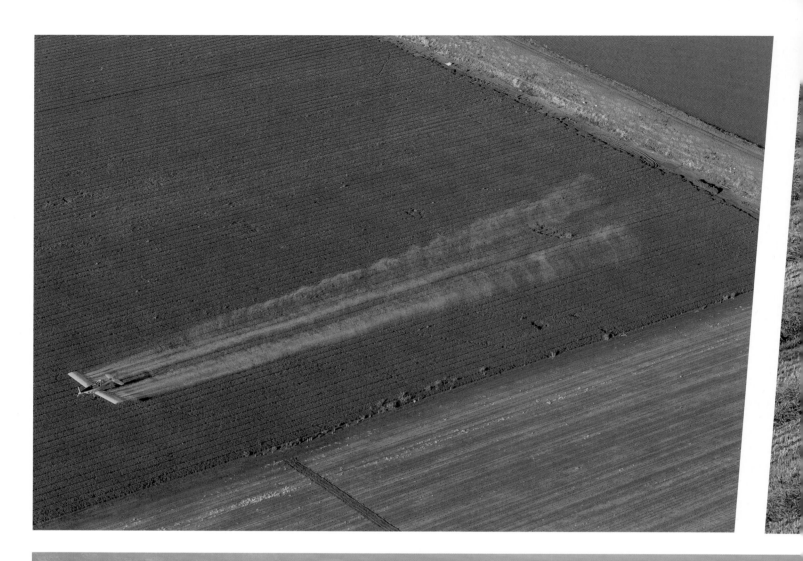

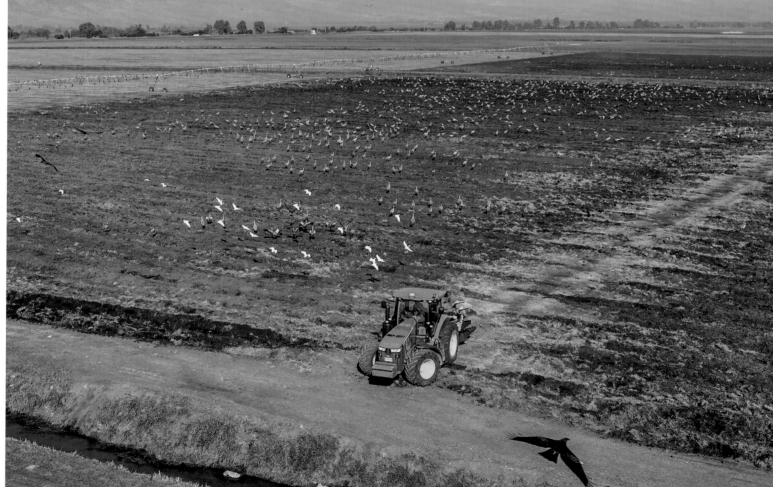

Farming activity in the northern valleys and migrating cranes resting and eating from the fields .
חקלאות בעמקים הצפוניים ועגורים בנדידה עוצרים בשדות למנוחה ואכילה.

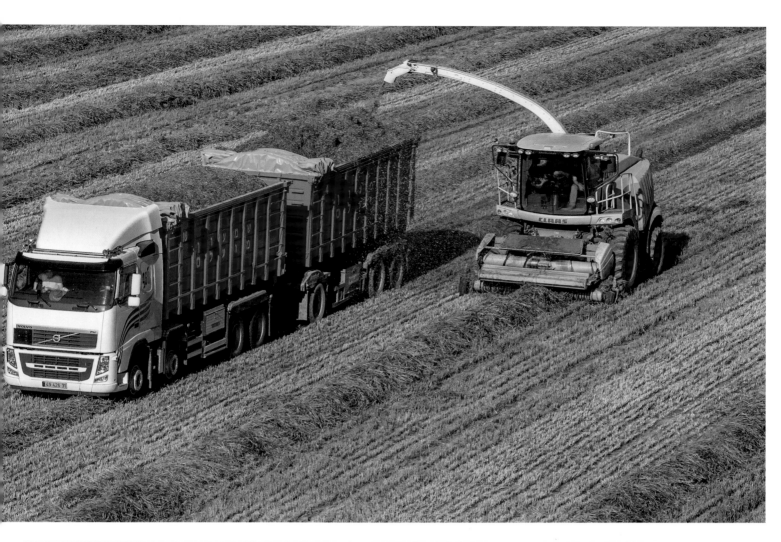

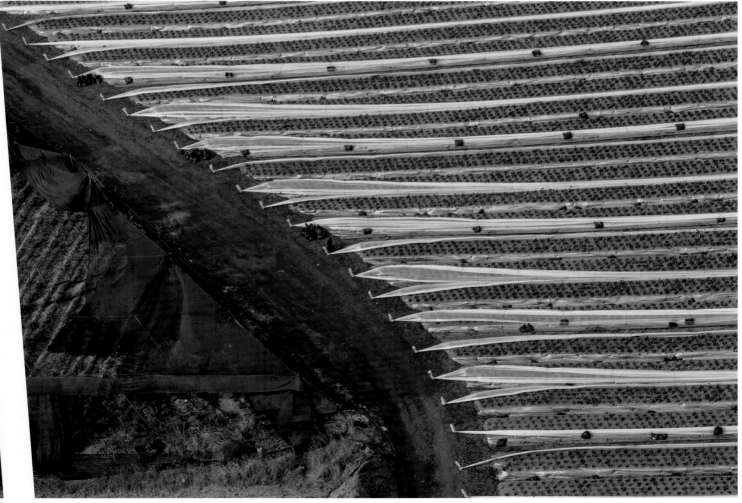

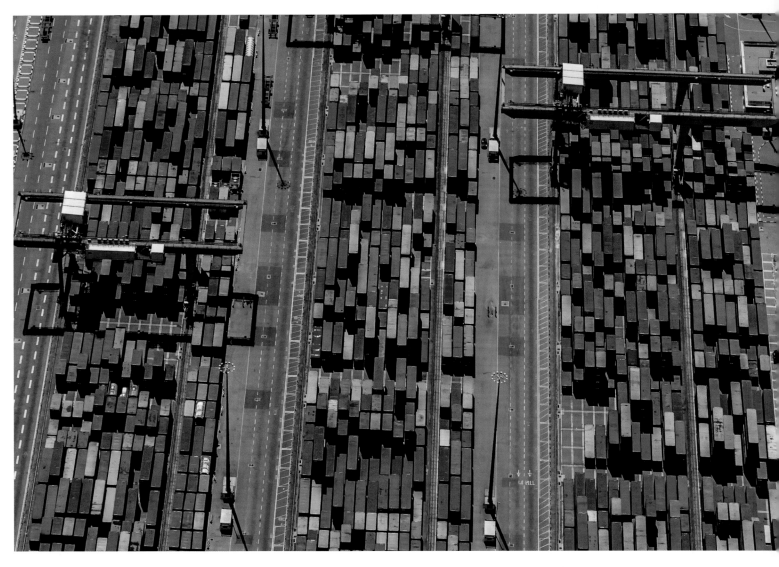

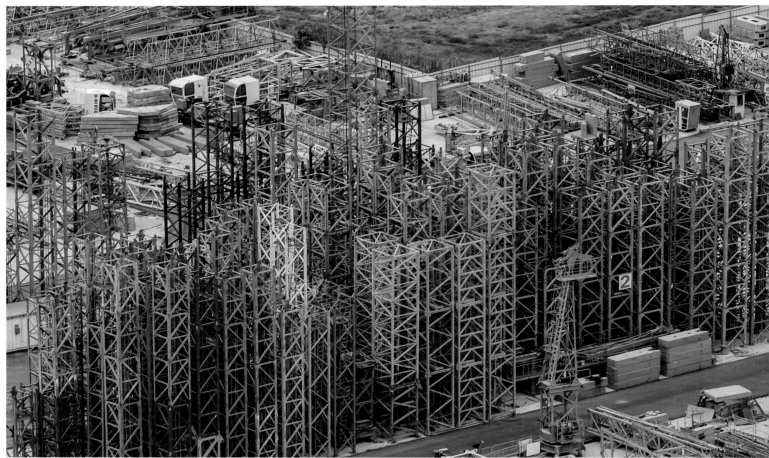

A junkyard for old cement mixers, containers in Haifa Harbor and construction cranes in Gush Dan.

מגרש גרוטאות של מערבלי בטון ישנים, מכולות בנמל חיפה ומנופים במרכז.

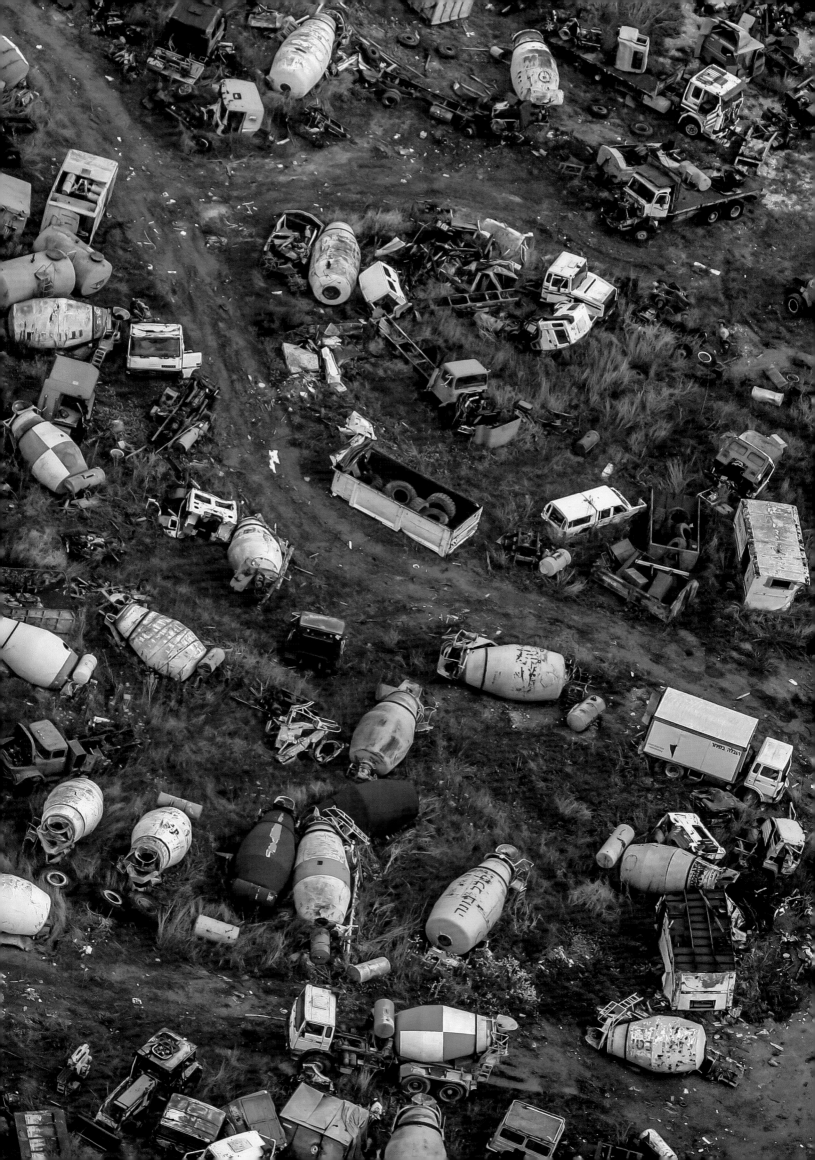

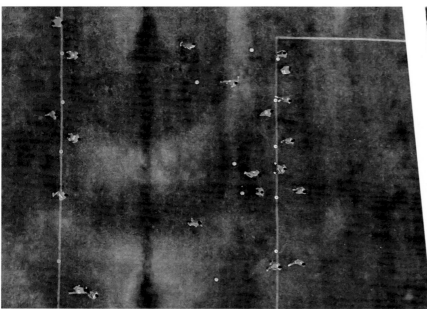

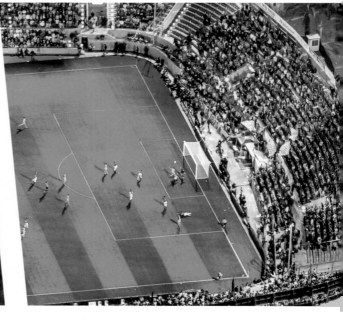

Playing around:
From the shadow footballer on
a neighborhood court, through
an ad-hoc pitch utilizing every
possible inch, even at the expense
of symmetry, through the grand
Tel Aviv derby match under the
floodlights alongside the modern
Teddy Stadium in Jerusalem.

משחקים בכל מקום:
משחקני הצללים על מגרש שכונתי, עבור
במגרש מאולתר בו נוצלה כל פיסת שטח
(גם על חשבון הסימטריה), ועד לדרבי התל
אביבי לאור זרקורים בבלומפילד ואיצטדיון
טדי המודרני/

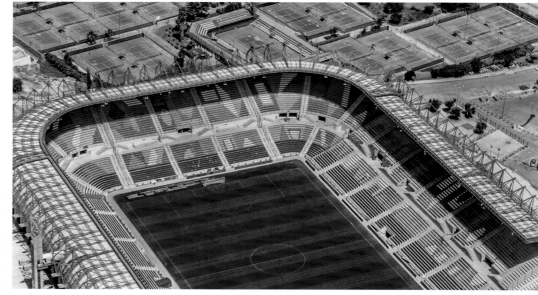

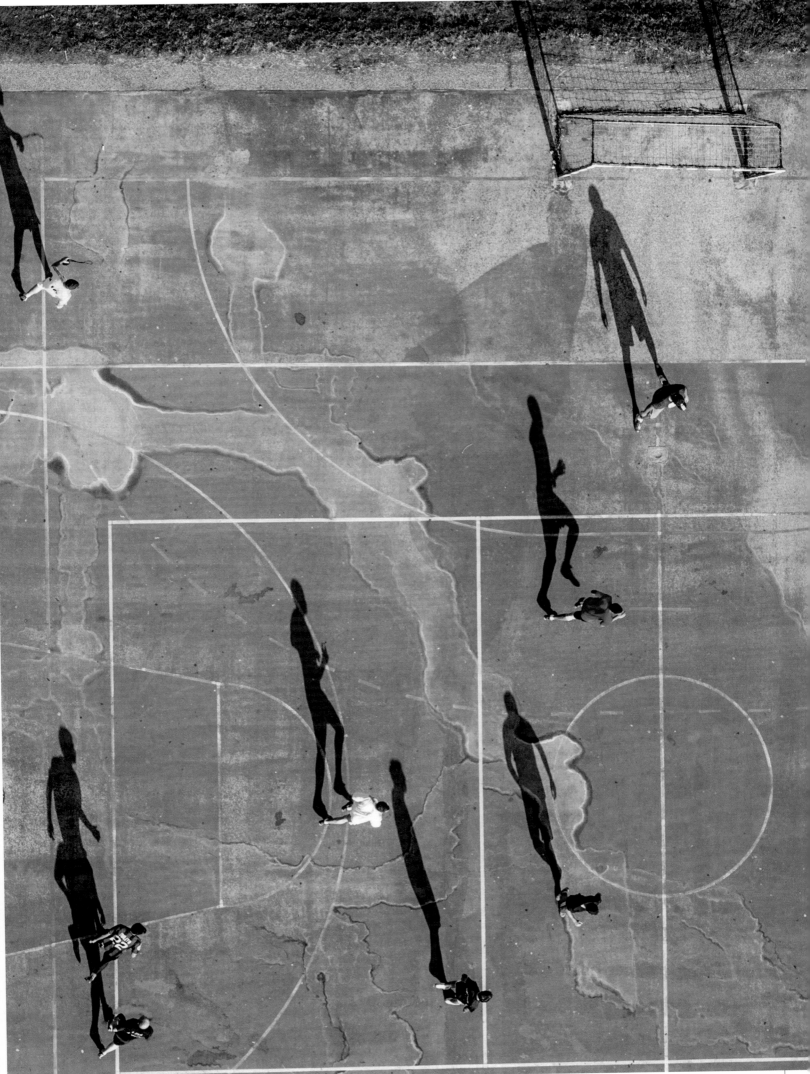

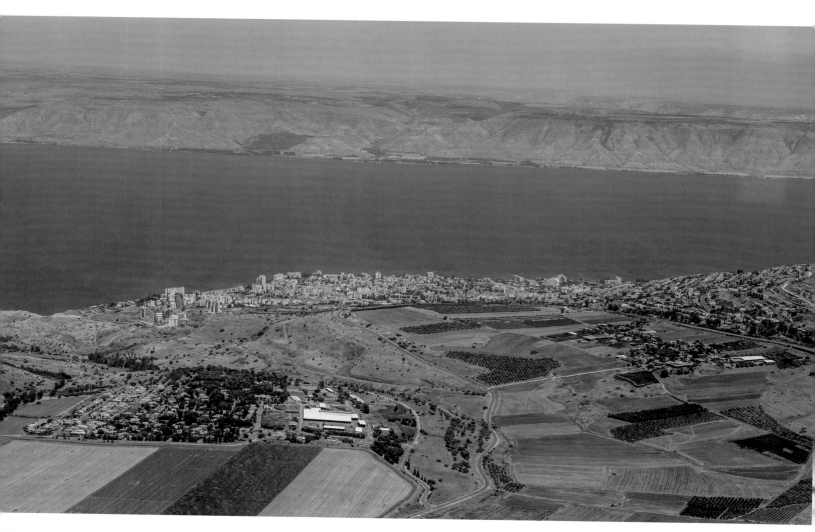

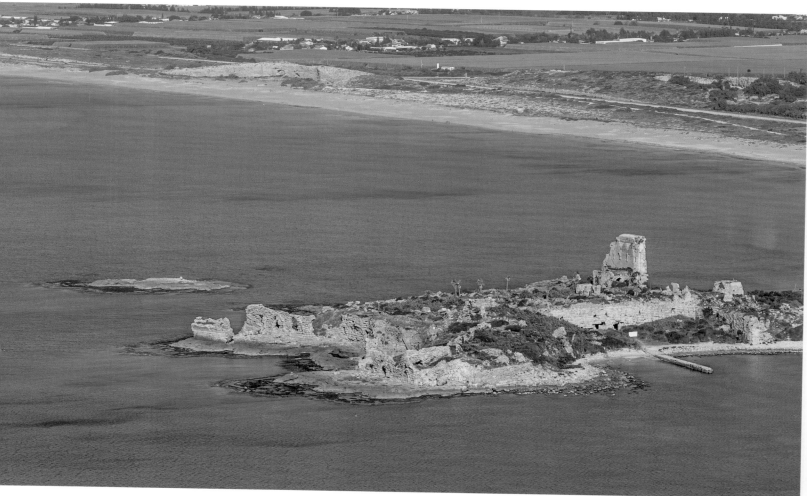

⬆ The Sea of Galilee between the Galilee and the Golan Heights, alongside the city of Tiberias.

הכינרת שבין הגליל לרמת הגולן ולצידה העיר טבריה.

⬇ Atlit Fortress (aka Chateau Pelerin), built on a site inhabited by humans since the Neolithic era, is a marvel of Crusader military engineering.

מבצר עתלית, הניצב על אתר בו ישבו בני אדם מאז התקופה הניאוליתית, הוא מופת של הנדסה צבאית צלבנית.

The town of Beit Aryeh.

היישוב בית אריה.

A water reservoir in Kibbutz Amiad in the Upper Galilee.

מאגר מים בקיבוץ עמיעד שבגליל העליון.

143

Ron Gafni | Aerial Photography

רון גפני | צילום אוויר

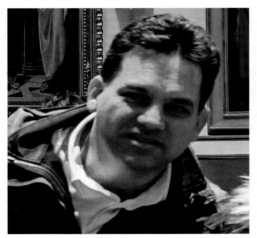

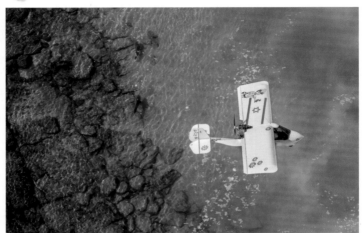

About the photographer:

Ron Gafni (b. 1970, Kibbutz Gaash) works as a professional aerial photographer after spending more than a decade in Israel's High-Tech Industry. His unique perspective has evolved over many years of flying a variety of aircraft, and enables him to capture the very essence of the land and its people on camera. Gafni shoots mainly aerial photos, as well as urban and scenic landscapes.

Some of Gafni's extensive work has been published in the book "Israel From Above", "Israel – Skyview", National Geographic Mag., Exhibitions, large prints on public facilities showing Israel at its best and more...

The 1st edition of "**70 Faces of Israel**" is his latest book.

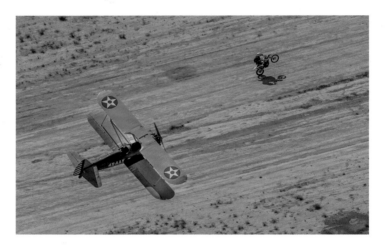

על הצלם:

רון גפני (1970, ק. געש) עוסק בצילום אוויר מקצועי מעל כעשור לאחר שנים של מחקר ופיתוח בהייטק הישראלי. הזווית הייחודית אותה הוא מביא לאחר טיסות רבות על מגוון כלי טיס, נותנת מבט מיוחד ומרענן על נופי הארץ והחיים בה. גפני מתמחה בעיקר בצילומי אוויר בנוסף לתחומים אחרים כמו צילום נופים פתוחים ואורבניים.

עבודותיו של רון גפני התפרסמו במספר ספרים שהוציא, ביניהם "**ישראל בצילומי אוויר**", "**ישראל נופים מהשמיים**", תערוכות ומגזינים כגון נשיונל ג'יאוגרפיק ומבני ציבור עם צילומי הארץ ועוד מקומות רבים... "**70 פנים לישראל**" במהדורה מס. 1 הוא ספרו האחרון.